高等院校动画专业核心系列教材

主编 王建华 马振龙 副主编 何小青

动画视听语言

魏长增 刘东明 刘 芳 编著

中国建筑工业出版社

《高等院校动画专业核心系列教材》
编委会

主　编　王建华　马振龙

副主编　何小青

编　委（按姓氏笔画排序）

　　　　　王玉强　王执安　叶　蓬　刘宪辉　齐　骥　孙　峰
　　　　　李东禧　肖常庆　时　萌　张云辉　张跃起　张　璇
　　　　　邵　恒　周　天　顾　杰　徐　欣　高　星　唐　旭
　　　　　彭　璐　蒋元翰　靳　晶　魏长增　魏　武

总 序
INTRODUCTION

动画产业作为文化创意产业的重要组成部分，除经济功能之外，在很大程度上承担着塑造和确立国家文化形象的历史使命。

近年来，随着国家政策的大力扶持，中国动画产业也得到了迅猛发展。在前进中总结历史，我们发现：中国动画经历了20世纪20年代的闪亮登场，60年代的辉煌成就，80年代中后期的徘徊衰落。进入新世纪，中国经济实力和文化影响力的增强带动了文化产业的兴起，中国动画开始了当代二次创业——重新突围。2010年，动画片产量达到22万分钟，首次超过美国、日本，成为世界第一。

在动画产业这种井喷式发展背景下，人才匮乏已经成为制约动画产业进一步做大做强的关键因素。动画产业的发展，专业人才的缺乏，推动了高等院校动画教育的迅速发展。中国动画教育尽管从20世纪50年代就已经开始，但直到2000年，设立动画专业的学校少、招生少、规模小。此后，从2000年到2006年5月，6年时间全国新增303所高等院校开设动画专业，平均一个星期就有一所大学开设动画专业。到2011年上半年，国内大约2400多所高校开设了动画或与动画相关的专业，这是自1978年恢复高考以来，除艺术设计专业之外，出现的第二个"大跃进"专业。

面对如此庞大的动画专业学生，如何培养，已经成为所有动画教育者面对的现实，因此必须解决三个问题：师资培养、课程设置、教材建设。目前在所有专业中，动画专业教材建设的空间是最大的，也是各高校最重视的专业发展措施。一个专业发展成熟与否，实际上从其教材建设的数量与质量上就可以体现出来。高校动画专业教材的建设现状主要体现在以下三方面：一是动画类教材数量多，精品少。近10年来，动画专业类教材出版数量与日俱增，从最初上架在美术类、影视类、电脑类专柜，到目前在各大书店、图书馆拥有自身的专柜，乃至成为一大品种、

门类。涵盖内容从动画概论到动画技法，可以说数量众多。与此同时，国内原创动画教材的精品很少，甚至一些优秀的动画教材仍需要依靠引进。二是操作技术类教材多，理论研究的教材少，而从文化学、传播学等学术角度系统研究动画艺术的教材可以说少之又少。三是选题视野狭窄，缺乏系统性、合理性、科学性。动画是一种综合性视听形式，它具有集技术、艺术和新媒介三种属性于一体的专业特点，要求教材建设既涉及技术、艺术，又涉及媒介，而目前的教材还很不理想。

基于以上现实，中国建筑工业出版社审时度势，邀请了国内较早且成熟开设动画专业的多家先进院校的学者、教授及业界专家，在总结国内外和自身教学经验的基础上，策划和编写了这套高等院校动画专业核心系列教材，以期改变目前此类教材市场之现状，更为满足动画学生之所需。

本系列教材在以下几方面力求有新的突破与特色：

选题跨学科性——扩大目前动画专业教学视野。动画本身就是一个跨学科专业，涉及艺术、技术，横跨美术学、传播学、影视学、文化学、经济学等，但传统的动画教材大多局限于动画本身，学科视野狭窄。本系列教材除了传统的动画理论、技法之外，增加研究动画文化、动画传播、动画产业等分册，力求使动画专业的学生能够适应多样的社会人才需求。

学科系统性——强调动画知识培养的系统性。目前国内动画专业教材建设，与其他学科相比，大多缺乏系统性、完整性。本系列教材力求构建动画专业的完整性、系统性，帮助学生系统地掌握动画各领域、各环节的主要内容。

层次兼顾性——兼顾本科和研究生教学层次。本系列教材既有针对本科低年级的动画概论、动画技法教材，也有针对本科高年级或研究生阶段的动画研究方法和动画文化理论。使其教学内容更加充实，同时深度上也有明显增加，力求培养本科低年级学生的动手能力和本科高年级及研究生的科研能力，适应目前不断发展的动画专业高层次教学要求。

内容前沿性——突出高层次制作、研究能力的培养。目前动画教材比较简略，

多停留在技法培养和知识传授上，本系列教材力求在动画制作能力培养的基础上，突出对动画深层次理论的讨论，注重对许多前沿和专题问题的研究、展望，让学生及时抓住学科发展的脉络，引导他们对前沿问题展开自己的思考与探索。

教学实用性——实用于教与学。教材是根据教学大纲编写、供教学使用和要求学生掌握的学习工具，它不同于学术论著、技法介绍或操作手册。因此，教材的编写与出版，必须在体现学科特点与教学规律的基础上，根据不同教学对象和教学大纲的要求，结合相应的教学方式进行编写，确保实用于教与学。同时，除文字教材外，视听教材也是不可缺少的。本系列教材正是出于这些考虑，特别在一些教材后面附配套教学光盘，以方便教师备课和学生的自我学习。

适用广泛性——国内院校动画专业能够普遍使用。打破地域和学校局限，邀请国内不同地区具有代表性的动画院校专家学者或骨干教师参与编写本系列教材，力求最大限度地体现不同院校、不同教师的教学思想与方法，达到本系列动画教材学术观念的广泛性、互补性。

"百花齐放，百家争鸣"是我国文化事业发展的方针，本系列教材的推出，进一步充实和完善了当下动画教材建设的百花园，也必将推进动画学科的进一步发展。我们相信，只要学界与业界合力前进，力戒急功近利的浮躁心态，采取切实可行的措施，就能不断向中国动画产业输送合格的专业人才，保持中国动画产业的健康、可持续发展，最终实现动画"中国学派"的伟大复兴。

丛书主编：王建华　中国传媒大学新闻学院

　　　　　　　　　　　　　天津理工大学艺术学院

前 言
PREFACE

自第一部动画长片《铁扇公主》上映以来,中国动画经历了曲折的发展历程,曾有过辉煌的创作高峰,也有过低谷时的艰难前行。近年来,中国动画质量齐升,动画从业者越来越多,动画的学习者也越来越多。

一个优秀的动画人不仅需要熟练地掌握创作技法,更应该能够利用画面和声音生动叙事、感染观众。视听语言是动画片创作的基础,是创作者利用声画叙事的基本规律,是所有动画创作者应该掌握的基础知识。

本书分为五部分。第1章是概述部分,介绍动画的发展和视听语言基础知识。第2章讲解动画的影像,分别从镜头、景别、构图、空间、角度、摄影机运动、色彩、光线、场面调度等方面入手进行剖析,这些内容是构成动画画面的基本元素。第3章讲解动画的声音,主要讲述语言、音响、音乐的作用。第4章是动画的剪辑,主要包括概述、技巧、轴线、时间、蒙太奇。前4章为视听语言基础知识和一般规律性阐述。第5章是本书区别于市面其他教材的特别之处,也是本书的点睛之笔,本章为优秀动画作品片段赏析,笔者将动画片受众的观影感受归纳为几种,如引起关注、银幕时间、喜悦、悲伤、感动、愤怒、紧张和恐惧等,对应人的七情六欲中的"七情"(喜、怒、哀、乐、悲、恐、惊),在影片解读的同时,分析了这些片段的情感表达和受众情绪,对视听语言在其中的技巧性应用做了详细的解读。

本书结构清晰明了,讲解简洁易懂,不仅可作为动画本科专业的教材,也可作为从事动画创作活动的读者提高艺术专业水平的工具书。本书的编写主要立足于笔者多年的教学体会和学习研究,但为了准确、清晰地完成本教材的编写,书中有些内容参阅了国内外学术界的一些研究成果,限于时间和篇幅,未能一一标明出处,在此向各位作者和出版者表示诚挚的感谢。

本书作者中,魏长增负责总体指导,承担本书的定位、语言风格的把控、大纲和目录的制定、初稿的审定与修改等工作,刘东明负责第1章和第5章的编写,共承担十万余字,刘芳负责第2章至第4章的编写,共承担十万余字,张笑语负责封面插图的绘制。

目 录

总序
前言

第 1 章 概论 001

1.1 动画从何而来 …………………… 002
1.2 动画的视觉与听觉 ……………… 005

第 2 章 影像 009

2.1 镜头 …………………………… 009
2.2 景别 …………………………… 017
2.3 构图 …………………………… 021
2.4 空间 …………………………… 033
2.5 角度 …………………………… 035
2.6 摄影机运动 …………………… 037
2.7 色彩 …………………………… 039
2.8 光线 …………………………… 046
2.9 场面调度 ……………………… 050

第 3 章 动画的声音 060

3.1 概述 …………………………… 060
3.2 语言 …………………………… 063
3.3 音响 …………………………… 065
3.4 音乐的作用 …………………… 066

第 4 章 动画的剪辑 068

4.1 剪辑概述 ……………………… 068
4.2 剪辑技巧 ……………………… 070
4.3 轴线 …………………………… 073
4.4 时间 …………………………… 074
4.5 蒙太奇 ………………………… 074

第 5 章
优秀动画片段赏析

5.1 引起关注	079
5.2 银幕时间	085
5.3 喜悦	091
5.4 悲伤和感动	101
5.5 愤怒	112
5.6 紧张和惊惧	116
参考文献	124
后　　记	125

第 1 章 概 论

动画在英文中有很多表述，如 Animation、Cartoon、Animated Cartoon、Cameracature。其中，比较正式的"Animation"一词源自于拉丁文字根"anima"，意思为"灵魂"；动词 animate 是"赋予生命"的意思，引申为"使某物活起来"。

首先需要明确几个概念：动画、动画片、影院动画片、电视动画片、网络动画片。动画这个概念有广义和狭义之分，狭义的动画一般指动画这种艺术形式本身，即动画的本体，有时也等同于人们常说的动画片。

动画片则是指动画作品，而且是具有故事情节的动画作品，按照播出渠道和制作成本，可以分为影院动画片、电视动画片、网络动画片，按照受众群体年龄也可以分为低幼动画片、少年动画片、成人动画片，按照创作理念可以分为商业动画片、实验动画片。

影院动画片又叫做动画长片，通常指在影院放映的动画片，片长一般为 100 分钟左右，也可以更长。影院动画片一般成本很高，制作精良，独立形成完整的故事。影院动画片和真人实拍的电影区别不大，都是作为一种产品出现在电影市场上的。影院动画片由于成本巨大，需要通过多方位的宣传推广、精准的档期安排来获得较高的票房成绩，从而收回成本，获得收益。一些制作规模更大的影院动画片更是通过衍生产品、形象授权等方式取得了高额的回报。

电视动画片是指在电视上播出的动画作品，时长并不固定，一般以连续剧集或系列剧集的方式出现，制作成本较低，主要针对低龄观众。电视动画片播出时间比较固定，每集的播出时间较短，回报主要依赖收视率。有些电视动画片，通过长时间的滚动播出，受到了观众的认可，收获了良好的口碑，产生了较大的影响力，进而开始制作影院动画片，在电影市场也获得了巨大的收益。

网络动画片是伴随着网络的发展而发展起来的，早期以 Flash 制作的动画为主，创作者主要是动画爱好者。创作者多是单打独斗，靠个人的力量完成动画短片作品，自发地在网络上传播。这些 Flash 动画创作者早年间被称作"闪客"，其中比较有代表性的如有"中国闪客第一人"之称的老蒋，可以说，这些"闪客"开启了一个动画的新时代。但当时网络还不是主流媒体，这些网络动画的受众也仅仅是那些刚刚开始上网的年轻一代，在社会上的影响力也是微乎其微的。

随着时代的进步，网络发生了巨大的发展，网民的数量空前增多，包括手机网民在内，网络已经成为一个主流能够与传统媒体抗衡的新媒体。动画在网络上的发展方式也有了新的变化。最突出的是，网络动画由以前的爱好者制作，个人自发宣传的方式，演变成了团队制作，公司化运营，网络平台和公司联合推广的新模式。

网络动画一般时长很短，突出内容的创意性和创新性，更新速度较快，以恶搞、讽刺为主，突出"无厘头"，完全反对板起面孔讲道理，突出娱乐性。网络动画面向的是当今社会的少年、青年和中年人，这种快餐式的动画在他们快节奏的生活中起到了调味剂的作用。

影院动画片、电视动画片和网络动画片，并不仅仅有时长和成本的差别，在画面效果、情节铺陈、矛盾冲突、角色设计、角色表演方面都有着巨大的差别。

1.1 动画从何而来

1.1.1 动画的出现

看动画片一直是孩子们最喜欢的娱乐活动之一。在中国，电视机逐渐普及之后，每个人的童年里，都有了一个叫做动画片的神奇伙伴。从中国的第一部动画长片《铁扇公主》（图1-1）到刚刚上映的中国原创动画《魁拔之大战元泱界》（图1-2），从以迪士尼为代表的美国动画在1937年便制作完成的第一部动画长片《白雪公主和七个小矮人》(Snow White and the Seven Dwarfs)（图1-4），到刚刚在国内上映的《怪兽大学》(Monsters University)（图1-5），动画片的发展跨越了相当长的时间。

动画片由最早的逐张绘画和逐格拍摄演变到现在的数字动画片，以二维手绘动画为主导的动画世界，逐渐被三维动画占据了半壁江山。动画风格和技术产生了日新月异的发展和变化。动画的播出形式也不再局限于影院和电视机，网络更为动画提供了广泛、自由的传播平台。

图1-1 《铁扇公主》

《铁扇公主》(1941年)，导演为"万氏兄弟"，中国联合影业公司出品，影片情节出自《西游记》中"孙行者三借芭蕉扇"一段。制作规模浩大，有一百多名制作人员，历时一年多时间完成，片长9700尺，放映1小时20分钟，是中国动画史上第一部长片，也创下了当时亚洲地区第一部长动画片的纪录。

图1-2 《魁拔之大战元泱界》

《魁拔之大战元泱界》(2013年)，王川导演，博纳影业集团出品，是天津市滨海新区青青树动漫科技有限公司出品的系列动画电影《魁拔》的第二部，影片延续了第一部《魁拔之十万火急》的故事，讲述了蛮吉、蛮小满等人乘坐曲镜一号到达涡流岛后，与第四代魁拔旧部十二妖展开第一战的故事。该片于2013年5月31日在全国上映。

图1-3 中国动画创始人之一——万籁鸣

万氏兄弟是指中国动画的创始人万籁鸣（1900.1.18-1997.10.7）、万古蟾（1900.1.18-1995.11.19）、万超尘（1906.10-1992.10）、万涤寰四兄弟。其中以万籁鸣的成就最高，成为四兄弟中的核心力量。1926年，万籁鸣及其兄弟们制作了中国第一部动画片《大闹画室》，标志着中国美术电影从万氏兄弟手中诞生。万籁鸣又于60年代完成动画长片《大闹天宫》，经过了近半个世纪的奋斗，他们为中国动画艺术做出了卓越的贡献。

图1-4 《白雪公主》

《白雪公主》(1937年)，导演大卫·汉德(David Hand)，迪士尼出品，是世界电影史上第一部长动画片，该片于1937年12月21日在美国首映，此后在全世界许多个国家上映和重映，取得了巨大的成功。影片完美的故事、布景、音响、导演、动画、配乐和色彩让观众身临其境地进入到了白雪公主的奇遇中。影片在1938年的威尼斯国际电影节上获"最佳艺术奖"，同时获得了第11届奥斯卡特别金像奖。

图 1-5 《怪兽大学》
《怪兽大学》(怪兽电力公司 2：怪兽大学，2013)，导演丹·斯坎隆（Dan Scanlon），该片是 2001 年皮克斯动画电影《怪兽电力公司》的前传续作，讲述了毛怪萨利（Sully）和大眼仔迈克（Mike）如何在怪兽大学里成为朋友的故事。该片在前期创作中共绘制了 100856 个故事板图稿——这是皮克斯影片的最高纪录。该片上映后，各方评价褒贬不一，但总体来看，影片的故事有些老套，制作水准和搞笑情节还是比较出彩的。

距今 2 万年前西班牙北部山区的阿尔塔米拉洞穴内的壁画《奔跑的野猪》，是人类试图捕捉动作的最早表现，它的前腿及后腿被创作者重复地绘制，这样就使这个原本静止的画像在视觉上产生了动感。它被认为是迄今为止人们所发现的最原始的有运动感觉的图像。

动画来源于人们对于记录运动的渴望，但人类一直没有找到记录这种运动的方法。多种多样的绘画形式，虽然能惟妙惟肖地描绘各种形象、神态、表情或者动作，但这也只能将运动的某个瞬间绘画下来，却不能再现真正的运动。这一状况直到 1824 年才终于有了改变的可能。

1.1.2 视觉暂留与似动现象

人眼在观察景物时，光信号传入大脑神经，需经过一段短暂的时间，光的作用结束后，视觉形象并不立即消失，这种残留的视觉称"后像"，视觉的这一现象则被称为"视觉暂留"。

视觉暂留（Persistence of Vision）是光对视网膜所产生的视觉，在光停止作用后，仍保留一段时间的现象，其具体应用是电影的拍摄和放映。法国人保罗·罗盖在 1828 年发明了留影盘，它是一个被绳子从两面穿过的圆盘。盘的一个面画了一只鸟，另一面画了一个空笼子，当圆盘旋转时，鸟在笼子里出现了。这证明了当眼睛看到一系列图像时，它一次保留一个图像。

1917 年，德国实验心理学家对"视觉滞留现象"这种生理现象进行了深度的心理学解释，阐述了"似动现象"，为人类的运动视觉感知提供了心理学解释。实际上，影视中表现的运动，并不是真实的运动，而是运动的幻觉。人们过去用"视觉暂留"（视觉残存）原理来解释电影是如何再现运动的，其实真正起作用的并非生理因素，而是心理因素。

电影表现一个简单运动过程的一段胶片，是由许多记录运动瞬间的静止画格组成的。每个电影画格中的静止动姿只占有一定的空间位置。下一个画格中动姿占有空间是位移了的另一个空间位置。在一定的放映速率中，人们能把相继位移的各个动姿连续起来，由于"视觉暂留"的生理现象、网膜的映像运动系统容忍间隙维持连续的错位现象，特别是认知记忆的心理作用，产生了对象在空间、时间中的运动幻觉。然而，单独观看任何一个画格都察觉不出运动，只能看到动姿。现实生活中，一切事物的运动都是在时间、空间中持续不断进行的，而人对运动的感受也是不间断的。银幕上出现的运动却是间断的，它可以在任何一个瞬间中断、停止，可以有大的时空跳跃，也可在任何一个瞬间连接、延续两个无关的动作，甚至可以时空颠倒、穿插和反复。人们看电影和电视时能连接中断的动作，接受时空跳跃，承认动作延续，理解时空颠倒，皆因影视再现的运动对视听觉器官的刺激引起了人们记忆中同样经验的"再认"和"重现"。这就是人们认同的心理因素。

"视觉暂留"和"似动"原理的典型应用是 1832 年比利时年轻的物理学家约瑟夫·普拉托（Joseph Plateau）发明的"诡盘"（Phénakistiscope），这是在镜子里观看的一种锯齿形的圆盘。普拉托由制造"诡盘"得出一个理论，这样的带有缝隙的圆盘能够使一系列静止的不同姿态的人物产生运动幻觉，见图 1-6。这表明了电影拍摄和放映原理的诞生，

图 1-6 约瑟夫·普拉托发明的"诡盘",1832 年

图 1-7 爱德华·幕布里奇拍摄的马的奔跑定格,1872 年

为电影的拍摄和放映提供了理论基础。

格式塔心理学以完形原理对影像似动现象进行了心理学解释。影片的一幅幅静态画格以每秒 16 格或 24 格的速度连续呈现,会产生似动和深度感的幻觉,这不仅是由于生理的视觉暂留现象,而且还有赖于把影像组织成更高层次的动作整体的"完形"过程,是大脑积极参与认同的结果。

1872 年,英国人爱德华·幕布里奇在旧金山利用一次和别人打赌的机会完成了一个摄影试验。幕布里奇建立了一个庞大的实验室,里面包含了 24 个暗房,每个暗房都有一个摄影师和一台相机。马奔跑经过时,24 个摄影师依次拍下奔马经过时的影像。听起来如此简单的试验,却耗费了数年的时间才得以完成。通过这一系列的装置,幕布里奇最终把马跑的速度和动作姿态拍摄了下来,见图 1-7。这个实验将物体的运动定格了,为电影的拍摄提供了实践的可能。这个实验实现的方法和使用的设备在今天看起来粗陋不堪,却成为电影摄影机的雏形。

动画产生在电影之前。普拉托、斯丹普费尔、埃米尔·雷诺都是动画的创始人,尤其是埃米尔·雷诺,在艺术性、幽默感与人情味方面,至今还无人能相匹敌。但是,动画片的普及还有待于动画和摄影技术相结合。这一点由于美国的一个发明而终于做到了。1907 年,在维太格拉夫公司的纽约制片厂里,有一个无名的技师发明了"逐格拍摄法"。

根据这样的方法,詹姆斯·斯图尔特·布莱克顿拍摄了《闹鬼的旅馆》(The Haunted Hotel)、《一张滑稽面孔的幽默姿态》(Humorous Phases of Funny Faces)。在这些影片里,布莱克顿利用逐格拍摄的方法,使原本没有生命的物体动了起来,仿佛为其注入了灵魂一般。这种拍摄技巧不但为后来的电影特技提供了方便,更开创了一个动画的门类——定格动画(逐格动画)(图 1-8)。

图 1-8 詹姆斯·斯图尔特·布莱克顿
《闹鬼的旅馆》于 1907 年 2 月 23 日在美国上映,《一张滑稽面孔的幽默姿态》于 1906 年 4 月 7 日上映。由詹姆斯·斯图尔特·布莱克顿(J. Stuart Blackton)导演。

思考题：
1. 动画的起源究竟是什么？
2. 动画和电影的关系是什么？

1.2 动画的视觉与听觉

1.2.1 概念

"视听语言"可以拆分为"视"、"听"和"语言"，这看起来有些奇怪。"视"是指视觉，即影像。"听"是指听觉，即声音。视觉和听觉都是人的感觉。"语言"是什么呢？显然，这里的语言不是我们沟通交流用的话语。事实上，这里的语言是指动画的艺术语言。

艺术语言又称艺术语汇，指的是各种艺术体裁塑造艺术形象、传达审美情感时所使用的材料和工具。艺术语言是艺术作品形式的基本构成要素。艺术作品的特定内容必须借助于一定的艺术语言才能表现出来，成为可供人们欣赏的对象。没有艺术语言，也就没有艺术作品的存在。各个艺术门类，在长期的艺术发展中，都形成了自身独特的艺术语言。如绘画以线条、形状、色彩、色调等艺术语言，构成绘画形象；音乐以有组织的乐音、旋律、节拍、速度等艺术语言，构成音乐形象；建筑以空间组合、形体、线条、色彩、光影、质感和装饰等艺术语言，构成建筑形象；工艺美术以质材、造型、色彩、装饰等艺术语言，构成工艺形象；电影以画面及画面的组接即蒙太奇，构成电影形象等。

人对世界的感知方式包括视觉、听觉、嗅觉、味觉、触觉五种，欣赏电影时，人依赖的是视觉和听觉（某些4D动画电影增加了观众的触觉感受，但并非当前的主流），所以，动画主要靠视觉和听觉来表达故事，传递情感，其中又以视觉为第一要素。所以，我们经常说"看电影"而不是"听电影"、"摸电影"……

为什么人会坐到银幕前面、电视机前面、显示器前面来欣赏一个个动画作品？为何在观影的过程中，人的情感会产生起伏变化？这正是影视艺术作品的奇妙之处，动画当然也是如此。动画作品的视觉元素和听觉元素以某种方式结合，同时作用于观众的感官。观众的情感便被调动起来了。情不自禁的观众会投入到动画所描绘的故事中，会跟随动画角色一起完成一段人生的冒险。

视听元素，也就是观众在银幕上、电视机上、显示器上所看到，在扬声器中听到的一切内容。这些内容都是有意义的，都是创作者的主观安排或者选择。如果从观众的角度来说，他们看到的是角色是否漂亮、帅气，声音是否甜美、带有磁性，他们在什么样的环境里活动，说了什么，做了什么，同其他人发生了什么关联。一般而言，观众得到的是一种综合的感受和体验，观众用不着分析是什么内容让自己产生了这样那样的感受。

然而，从创作者的角度来说，如果想要打动观众，就必须要明确创作中诸要素的作用，明确他们对观众所产生的影响。所以，动画创作，尤其是商业动画创作应该是比较理性的一种创作行为，要分析观众，要体会观众的心理，要通过视听元素的有规律的、有目的的安排，以达到理想的效果。

视觉元素从创作方面可以归纳为镜头、景别、空间与构图、拍摄角度与运动、色彩、光线，声音元素可以归纳为人声（主要指对白、旁白）、音乐、音效。语言就是指这些视听元素的选取和组织。如果用做菜来比拟的话，这些元素就是食材，语言则是指食材的选择、配比与烹制，其中剪辑可以比拟为烹饪的过程，要特别注重各种食材的搭配，入锅的先后顺序和火候，只有各个细节配合到位，方能烹饪出色香味俱全的美味佳肴。

1.2.2 视听语言的发展简史——视听语言的前世今生

视听语言的发展经历了很长的历程，电影被发明时，没有人意识到视听规律这个问题。所以最早的电影是纯粹记录形式的，如《火车进站》(The Arrival of the Mail Train)、《水浇园丁》(Tables Turned on the Gardener)，此时的电影处在启蒙阶段，全部为单镜头拍摄，伟大的电影发明家和创作者还没有意识到电影可以停机再拍。由于对

电影的认识刚刚起步，人为参与的程度还低得可怜，通常的电影就是将摄影机放到某个位置，一切在摄影机视野里出现的事物都被拍摄下来，形成电影。虽然是单镜头，但是，创作者们意识到了电影应该可以表现故事，认识到了物体运动在电影中的表现力，这已经十分了不起了。

《火车进站》是法国人卢米埃尔兄弟（Auguste Lumière/Louis Lumière）在1895年秋冬之交在巴黎萧达车站月台上拍摄的，于1896年2月2日上映。这是电影的发明者卢米埃尔兄弟拍摄的世界上第一部影片，就是这些情节简单的近乎粗陋的短片，开创了电影的历史。卢米埃兄弟向大众展现"火车进站"的画面时，观众被几乎是活生生的影像吓得惊惶四散。火车进站的镜头也象征了电影技术发展的源起。本片只有17米长，用当时的手摇放映机减低了速度，可以放映1分钟左右。

从梅里埃开始，电影进入了多镜头时代，这一时代发明了电影特技，包括停机再拍、慢动作、快动作、叠化等，故事开始复杂化。此时电影的题材以神话、科幻为主，场景多以人工布置为主，一切参照舞台演出的形式进行。

大约1904年前后，电影《火车大劫案》（The Great Train Robbery）被拍摄出来，这又是电影视听语言的一个发展高峰。首先，电影里出现了多场景，分镜头表现，景别上开始出现特写镜头。其次，从影片结构来看，影片利用多个空间完成叙事，情节推进的过程中，出现了平行蒙太奇的手法（虽然那时并没有蒙太奇的概念），使用了交叉剪辑的方式。

1915年，美国导演大卫·格里菲斯拍摄了《一个国家的诞生》（The Birth of a Nation），这部电影共1200多个镜头，使电影表现潜力得到空前的发挥（图1-9）。从这个电影开始，景别作为一种电影手段被广泛采用，远景与特写的创造运用，使不同景别具有不同的意义，使景别的运用规范化。影片构成单位改变，由多个镜头构成不同的段落，再由段落构成影片。大卫·格里菲斯后期拍摄的《党同伐异》（Intolerance）出色地创造出了"最后一分钟营救"手法，这为以后的电影设立了标杆，这样的

图1-9 《一个国家的诞生》

《一个国家的诞生》是美国电影史上最有影响力也最具争议性的电影之一，也因为电影播放时间长达3小时，成为有史以来，世界上首部具有真正意义的商业电影。此片由大卫·格里菲斯（David Llewelyn Wark Griffith）执导，情节设定在南北战争期间及战后，于1915年2月8日首映。由于拍摄手法的创新以及对白人优越主义的提倡和对三K党的美化，引起了广泛争议。

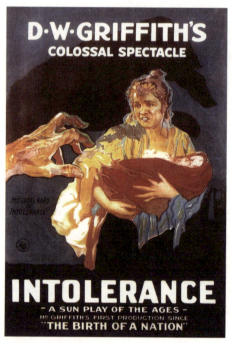

图1-10 《党同伐异》

《党同伐异》由大卫·格里菲斯编剧并导演，于1916年8月5日在美国上映。影片由四段相隔数千年互不相关的故事连缀而成："母与法"、"基督受难"、"圣巴多罗缪的屠杀"、"巴比伦的陷落"。四段故事反映了一个共同的主题：祈求和平，反对党同伐异。格里菲斯描述他自己的构想：四个大循环故事好像四条河流，最初是分散而平静地流动着，最后却汇合成一条强大汹涌的急流。四段故事不是一个个单独展开，而是交替进行，十分大胆而又流畅地把时间相距甚远的事件联系在一起，平行交替叙述造成逐渐紧张强烈的情绪而达到最高潮。影片在影像结构、叙事结构以及镜头运动、剪辑节奏上的创新对世界电影的艺术表现手法影响极大，被认为是最早的经典影片之一。1958年，在布鲁塞尔国际博览会上，它被评为电影史上12部最佳影片之一。

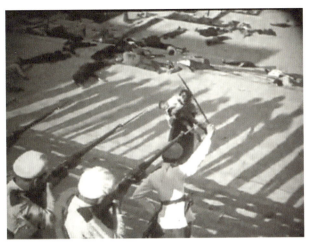

图 1-11 《战舰波将金号》
《战舰波将金号》，导演谢尔盖·爱森斯坦，是俄国 1905 年革命 20 周年的献礼影片，讲述了敖德萨海军波将金号战舰起义的历史事件。影片具有史诗般的规模，主题重大，既有宏伟的群像，又有细节的描写。敖德萨阶梯大屠杀一段不仅气势磅礴，而且蒙太奇切换充分体现了惊心动魄的场面和感情的起伏。随着这部影片的诞生，爱森斯坦的蒙太奇理论向前发展了一大步，对世界电影的影响也更明显了。这部电影被广泛认为是世界影史上最伟大的影片之一。影片由"人与蛆"、"后甲板上的悲剧"、"以血还血"、"敖德萨阶梯"、"战斗准备"五大部分构成。

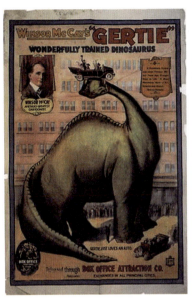

图 1-12 《恐龙葛蒂》
2006 年法国昂西（Annecy）国际动画电影节上，本片被评为"动画的世纪·100 部作品"第一名。本片拍摄于 1914 年，一只叫 Gertie 的雌性恐龙按字幕所示做出一个个动作，期间，她有时乐意，有时不乐意。影片当年曾让美国观众大为吃惊，当时动画仍是新事物，真人与动画相结合的构想亦是超前。该片导演温瑟·麦凯（Winsor McCay）当之无愧是动画片的先驱之一。

手法在今天的电影中仍被广泛使用（图 1-10）。另外，他还创造出了圈入圈出、屏幕分割等特殊拍摄手段。所以，大卫·格里菲斯也被誉为"美国电影之父"。

在电影蓬勃发展的基础上，苏联的普多夫金进一步研究结构性剪辑，把格里菲斯的分镜头理论化。爱森斯坦则更进一步地提出了蒙太奇的概念，将视听语言理论系统化。爱森斯坦还将蒙太奇理论应用到自己的电影创作中，电影《战舰波将金号》（Battleship Potemkin）中的精彩段落"敖德萨阶梯"就是其中的代表（图 1-11）。在以后的电影中，视听语言逐渐丰富和完善，形成了今天比较成熟的视听语言理论体系。

动画的发展也经历了由简单的动作表现到复杂的视听语言的过程。1914 年，美国人温瑟·麦凯创作了动画片《恐龙葛蒂》（Gertie the Dinosaur），每一帧的背景和前景人物都要重复地画，由于线条的重复绘制不完全对位，在运动时便产生了抖动，但这个影片十分生动有趣，引起了巨大的反响（图 1-12）。不过，此时的动画也是采用单镜头的方式完成的，摄像机固定不动，角色在镜头面前表演，这和早期电影《水浇园丁》非常相似。

1914 年，布雷首先取得了"多层摄影法"的专利权，后又分别取得了"绘画影调"以及"赛璐珞动画制作工艺"的专利权。"赛璐珞动画制作工艺"以赛璐珞胶片取代以往的动画纸，结合"多层摄影法"，动画师们不用再重画每一格的背景，而是将人物单独画在赛璐珞片上，把衬底背景垫在下面叠加拍摄。这种技术不仅提高了工作效率，改善了影片的画质，更使制作动画影院长片在人力和财力上成为可能。

1928 年，华特·迪士尼（Walt Disney）创作出了第一部有声动画《汽船威利号》（Steamboat Willie），1937 年，又创作出了第一部彩色动画长片《白雪公主和七个小矮人》。他逐渐把动画影片推向了巅峰，在完善了动画体系和制作工艺的同时，还把动画片的制作与商业价值联系了起来，被人们誉为商业动画之父。时至今日，迪士尼已经发展成为一个庞大的动画帝国。动画视听语言的发展以电影视听语言为基础，结合动画本身的特点，不断丰富完善，逐渐形成了今天比较系统而成熟的完整体系（图 1-13）。

影视动画视听语言是影视动画创作的一般性规律，但不是一成不变的铁律，也不是不能逾越的法律。影视动画的视听语言一直在发展和完善着，原有的规则也不断被打破，甚至被否定。随

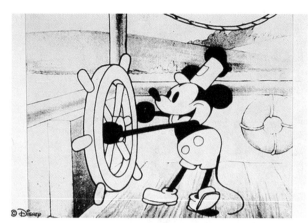

图 1-13 《汽船威利号》

《汽船威利号》是华特·迪士尼的第一部有声动画片，主角是著名的米老鼠(Mickey Mouse)。此片于1928年11月18日在美国上映，米老鼠的生日便定为了那天。片内的米老鼠没有说话，只随着轻快的音乐跃动和吹口哨。结果，这可爱的形象博得了观众的喜欢，并轰动了全纽约。随即米老鼠就成了举世闻名的"明星"。1932年，这部影片更获得了奥斯卡的特别奖。

着观影数量的增多，观众对影片的普通的叙事手法已经越来越熟悉，逐渐不再满足于一般的叙事方式，他们更期待影片在叙事手法上有所创新，在剪辑方式上有所变化。

练习：

从以下题目中选择一个，完成一个动画片受众分析报告。

1. 中国影院动画片的受众分析。
2. 中国电视动画片的受众分析。
3. 中国网络动画片的受众分析。

要求：

1. 5个人为一个小组，共同协作完成。
2. 完成的报告不少于2000字。
3. 数据准确客观，引用数据要标明出处。

第 2 章 影 像

2.1 镜头

镜头一词源于电影制作中的专业术语。镜头是构成影视作品的最小单位，指摄影机在一次开机到停机之间所拍摄的连续画面。对于动画片来说，则是指影片中两个剪辑点之间的一段持续不间断的画面。

早期的电影以单个镜头为主，随着电影的发展，单个镜头不能明确表述的观点，可以由镜头之间的组合完成。镜头之间的逻辑关系是视听语言用来表达片子主题和讲述故事情节的重要手段。

西班牙动画片《老太太与死神》(The Lady and the Reaper) 中，开片以乌云密布、狂风骤起的荒凉农场，吱吱作响的风车，破旧的建筑，老式留声机这一连串镜头渲染出了一种悲伤、孤独的气氛。这种气氛在图 2-1 中老太太瘦小的身形与高大的落地窗形成对比时达到了顶峰，也充分表达出这种凄凉实际是主人公老太太内心情感的一种流露。开片一连串镜头烘托的气氛也为故事的结局中老太太的选择埋下了伏笔。

可以从以下几点来了解镜头的作用：镜头的类型、镜头的长度和镜头的视点。

2.1.1 镜头类型

一部动画影片由几百乃至上千个镜头组成，从内容上来讲，有交代故事发生地点的，有表现群体活动和事件的，有表现某个角色行动和表情的，有刻画道具物体的，有跟随物体运动的，有表现动物的，有表现恐怖气氛的等。可以将这些镜头按照作用分为关系镜头、动作镜头和渲染镜头。

2.1.1.1 关系镜头

关系镜头通常用来介绍环境与人物的关系。关系镜头多用大远景、远景、大全景、全景镜头（参

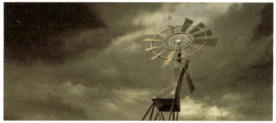

图 2-1 《老太太与死神》开片镜头
《老太太与死神》，导演贾维尔·里克·加西亚 (Javier Recio Gracia)，片长 8 分钟，获得了 2010 年第 82 届奥斯卡最佳动画短片奖提名，影片讲述了一个孤独的老太太等待与已经故去的丈夫在另一个世界再度相逢却未能如愿的故事。

阅"2.2 景别"一节）。此类镜头一般在电影中出现得较少，占整部影片的 1/10 或 1/20。

关系镜头可用于片中故事发生的时间、地点、环境、事件，烘托氛围，起到造势的作用。同时，片中角色之间的关系、角色与环境的关系均可以用关系镜头来表现。

2002 年，由埃里克·阿姆斯特朗（Eric Armstrong）导演的三维动画短片《恰卜恰布》（The Chubbchubbs!），获得了第 75 届奥斯卡最佳动画短片奖。全片围绕恰卜恰布——恐怖怪物的到来引起的慌乱展开，其主角——性格比较乐天的小绿龙最终知道了恰卜恰布究竟是什么，并完成了自己的音乐梦想。我们和主角乐天小绿龙对恐怖怪兽"恰卜恰布"的误会是由三个关系镜头造成的。这些关系镜头为悬念的构成以及逆转型结尾作了铺垫。这三个镜头是远景镜头（图 2-2），通过距离的推进不断加强、促进小绿龙产生动作的紧迫感，也渲染出了一种紧张的氛围。

在营造舒缓气氛方面，关系镜头也卓有成效。它可以造成视觉缓冲，形成节奏的间歇，营造出环境的写意之美。皮克斯工作室 2009 年出品的《飞屋环游记》（Up），讲述了一个老先生卡尔为了实现他和已故老伴生前的愿望——去南美洲看天堂瀑布，用许多气球将屋子吊起来飞向南美洲的故事。在片中，当他们真的到达天堂瀑布时，影片用几个远景的关系镜头表现出了老人一偿所愿，终于看到他和老伴一生都向往的美景时的愉悦（图 2-3）。远景镜头不仅仅是抒情，更令人感动的是这个愿望背后，老人固守的浪漫爱情。这种浪漫被片中的一个焦点转移的镜头表现得更加明确（图 2-4）。看到这里，我们不会再抱怨生活当中激情过后的平淡，平淡竟是渐渐浓稠的浪漫。

图 2-2 《恰卜恰布》中的关系镜头

图 2-3 《飞屋环游记》中远景镜头

在使用中，关系镜头的数量越多，片子的节奏就越舒缓，表意性越强。电影《黄土地》中的远景关系镜头超过20%，造成了片子整体的舒缓意境美。图2-6中影片开头1分30秒都在拍摄黄土高原的远景镜头，描绘了高原的辽阔之美。当陕北民歌响起时，令人感到一股陕北高原特有的淳朴扑面而来。

图2-4 《飞屋环游记》中焦点转移镜头

《飞屋环游记》是由彼特·道格特执导，皮克斯动画工作室制作的第十部动画电影，首部3D电影。影片在2009年5月29日于美国正式上映。讲述了一个老人曾经与老伴约定去一座坐落在遥远南美洲的瀑布旅行，却因为生活奔波一直未能成行，直到政府要强拆自己的老屋时才决定带着屋子一起飞向瀑布，路上与结识的小胖子罗素一起冒险的经历。

关系镜头的画面由于景别的缘故，特别需要注意镜头内构图的点、线、面关系以及光线和色彩的因素，这些都可以营造意境美（图2-5）。

图2-6 《黄土地》中远景关系镜头

《黄土地》是于1984年出品，由陈凯歌导演的电影，是陈凯歌的第一部电影，张艺谋担任本片的摄影师。本片根据珂兰的《深谷回声》改编，可以说是陈凯歌作为第五代导演的开山之作，这也是当今国内最顶尖的两位大导演在25年前的首次合作，《黄土地》和《大阅兵》也成为两人合作的绝唱。

2.1.1.2 动作镜头

动作镜头也称为局部镜头、叙事镜头，属于近景（中近景、近景、特写、大特写为主）系列镜头（参阅"2.2 景别"一节）。在动画中，此类镜头通常都会占所有镜头的70%~80%以上。《名侦探柯南》（Detective Conan）和《猫和老鼠》（Tom and Jerry）等片的动作镜头基本都在90%左右（图2-7、图2-8）。

图2-5 《功夫熊猫》（Kung Fu Panda）中关系镜头

《功夫熊猫》是一部以中国功夫为主题的美国动作喜剧电影，本片以中国古代为背景，其景观、布景、服装以至食物均充满中国元素。故事讲述了一只笨拙的熊猫立志成为武林高手的故事。该片由约翰·斯蒂芬和马克·奥斯本指导，梅丽·莎科布制片。本片配音演员有杰克·布莱克、成龙、达斯汀·霍夫曼、安吉丽娜·朱莉、刘玉玲、塞斯·罗根、大卫·克罗素和伊恩·麦西恩等。2008年5月，影片一上映就席卷全球，在全球取得了631744560美元的票房成绩。

图2-7 《名侦探柯南》动作镜头

《名侦探柯南》是根据日本漫画家青山刚昌创作的侦探漫画《名侦探柯南》改编的同名推理动画作品，于1996年1月8日开始在日本读卖电视台播放，至今仍在播出。

间，在8秒中，观众只看见人物在看，可他到底在看什么观众却不知道，因为镜头中并无内容、角度和信息变化。这就会给观众以拖延时间的感觉，实际上就是一种浪费。假设我们采取短镜头的方式去展现，可以将这8秒时间分解开，让其增加信息量，如给一个人在看的镜头3秒，接一个人头看的特写2秒，再接一个被看物品或书或报纸的镜头3秒。这一分解产生的变化就让镜头增加了信息量，同时也增强了可视性。《秦时明月》中雪姬跳舞一段，导演采取了平视、仰视、俯视、侧视等多个角度的短镜头叠化衔接的方式，展现了雪姬的舞姿灵动、轻盈，富于律动美感。这些短镜头组合令视觉效果丰满、充实（图2-9）。

图2-8 《猫和老鼠》动作镜头

《猫和老鼠》是威廉·汉纳(William Hanna)及约瑟夫·巴伯拉(Joseph Barbera)于1939年创作的，从1940年问世以来，一直是全世界最受欢迎的卡通之一，20世纪90年代引进中国后更是得到人们的狂热喜爱，曾在1943~1952年间先后获得7项奥斯卡大奖，是获得奥斯卡金像奖最多的动画片，成为美国动画史上最受欢迎的角色之一，25年中，米高梅电影公司拍制了100多集《猫和老鼠》动画片。

动作镜头主要用于故事发展和情节推进，表现人物的表情、对话、反应和景物的特征，表现人物动作和动作的过程、细节、方式、结果以及之间的位置关系。

2.1.1.3　渲染镜头

渲染镜头又称为空镜头，多是有较少人物的景物镜头和环境镜头，约占5%~10%，不宜过多。渲染镜头的景别并没有特别的规定，由剧情内容和视觉效果决定。它在镜头排列与并列中起到对叙事本体、影片场景、动作主题的暗示、渲染、象征、夸张、比喻、拟人、强调、类比等作用（调整叙事、情绪、节奏、强调风格等）。在使用中值得注意的是：一般空镜头中的景物必须是与本场戏的场景有直接或者间接关系的景物，不要过于生硬地插入无关镜头。

2.1.2　镜头长度

组成动画片的镜头数量一般不会有限制。单个镜头的时长一般在3~6秒，小于3秒的为短镜头，大于6秒的为长镜头，长于15秒的镜头较为少见。

2.1.2.1　短镜头

短镜头因时间短、变化角度快，因而可以容纳较多的信息。如一个人在看东西的中景镜头给了8秒时

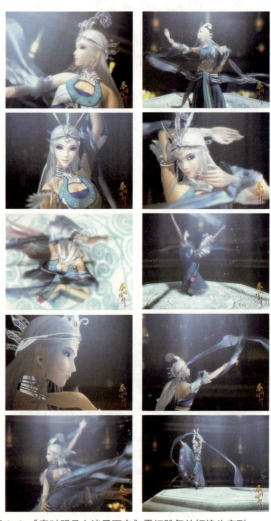

图2-9 《秦时明月之诸子百家》雪姬跳舞的短镜头序列

《秦时明月》由沈乐平导演，是中国第一部大型武侠三维动画连续剧，该片于2007年春节期间在中国各地首映。该剧融武侠、奇幻、历史于一体，引领观众亲历两千年前风起云涌、瑰丽多姿的古中国世界，在浓郁的"中国风"中注入了鲜明的时代感。

短镜头有时也可以极大丰富影像的视听效果，加快片子的整体节奏，让观众有身临其境的视听感受。此外，很多短镜头如果以特写的方式去展现，就会起到加强视觉冲击力的作用。

2.1.2.2　中等长度镜头

如果短镜头数量过多，将造成片子的节奏过快，容易令人产生混乱、眩晕的感觉。因此，为了保证片子整体效果的流畅和故事叙事的完整，中等时长镜头往往占据镜头总数的3/4以上。中间镜头善于完整表达故事剧情和角色的情感。《僵尸新娘》开片三个中间镜头：男主角在本子上描绘蝴蝶，他看着玻璃罩子里面的蝴蝶，轻轻地打开罩子，放飞蝴蝶，他看着蝴蝶飞向窗外（图2-10）。这三个镜头传达出了主人公拥有细腻的情感和善良的本性以及内心对自由的渴望。

2.1.2.3　长镜头

动画中的长镜头概念源于电影中，是电影长镜头在动画中的运用和发展。长镜头是指用一个镜头记录某一动作或某一事件的完整过程，通常作为一连串短镜头的替代品出现。电影中"长镜头理论"讲求事件发生的真实性和连贯性，与蒙太奇的分解镜头相对立。长镜头中讲究场面调度，所以画面内的景别关系一般是在不断变化的，很少会出现一成不变的景别。电影与动画中的长镜头在景别不断变化这点上有着异曲同工之妙。

电影中的长镜头一般是镜头随着场景中人物的运动而改变位置、重新构图，在此期间，不剪接，片子也不切入一个新的画面，例如电影《历劫佳人》中开场一个段落的长镜头，时长达到了3分18秒（图2-11）。镜头随着角色的走动，产生场景转变。动画虽然也可以做到人物不变，场景随意变换，但是这种转变可以突破时空逻辑，然而，动画中长镜头的出现并不多见，动画片的制作技术与电影摄影技术的差异使得动画片中长镜头的出现需要制作者付出极大的工作量才能完成。

图2-10　《僵尸新娘》

图2-11　《历劫佳人》长镜头

《历劫佳人》是奥森·威尔斯的仅次于《公民凯恩》的杰作，拍摄于1957年，表面上是一部警匪片，但内涵丰富，具有哥特式的表现主义，开场的3分钟长镜头非常具有代表性。影片讲一个位于美国和墨西哥边境的小镇，那里的警察局长凭敏锐的直觉，能判断谁是罪犯，但为了能在法庭上站得住脚，不惜捏造证据。

日本动画片《大炮之街》片长22分钟，整部作品只在临尾时添加使用了三个黑场（12秒），但这些黑场在动画制作中仍然可以由一个镜头画面来表现。迄今为止，这在动画长镜头实验中是最长的。片中的长镜头在空间场景之间的转换方面很具有实验意味。

《大炮之街》是回忆三部曲之一，回忆三部曲是大友克洋担任总导演并集结了一批日本动画界精英所推出的一组动画短片。影片画面细腻精致，制作水准一流。这三部短片在风格上各有特点：《她的回忆》音乐壮阔动人，画面美艳富丽，给人以丰富的视听享受。《最臭兵器》充满了黑色幽默风味，用荒诞的叙事手法表现出日本小职员的精神风貌，让人在捧腹大笑中感到一丝辛酸。《大炮之街》在内容上较为晦涩，而在画风上则吸收了欧洲动画的元素，同时在拍摄上采用了颇具大友风格的一镜到底的手法。这套三部曲动画在日本国内和国际上都享有广泛的赞誉，是20世纪90年代的经典动画杰作。

2.1.3 镜头视点

人看待事物不可避免地总带有一定的立场和角度。就像毕加索受挚友卡洛斯·卡萨吉马斯自杀的影响，他的作品多采用苦涩阴沉的蓝色为主调。但当他遇到美丽的费尔南多·奥莉维埃时，爱情令他的眼中和笔下洋溢起一片浪漫的粉红。人会因各种因素改变看待事物的角度（图2-12），这种角度和立场在镜头中被称为视点。导演可以通过改变镜头的视点来强化一个情绪意境，甚至可以诱导观众进入片中角色的主观世界之中。

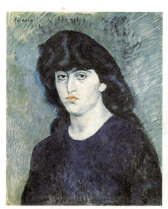

图2-12 毕加索油画作品

动画中镜头的视点概念脱胎于电影领域，通常分为主观视点、客观视点、间接视点和导演诠释视点。

2.1.3.1 主观视点（POV Shots）

主观视点是指剧中人物的主观视点镜头，即借用片中角色的眼睛观察事物，以该角色的感觉为依据，为强调该人物的具体情感而构建的表现手法。

主观视点在戏剧性作品中颇为常见，它们常紧跟在场景中的反应镜头之后，而作为简短的插入镜头，又是长时间的运动镜头。图2-13所示《动物世界》的画面中，雄狮凝视着丰美的猎物和雌狮。从雄狮的目光中，我们可以领略到那种对自己权利的不容旁窥的威严。

动画中摄影机镜头模拟角色视点的主观视点镜头的例子比比皆是。《冰河世纪4》中，希德和树懒奶奶被海盗逼到悬崖边缘时，奶奶喊着宠物

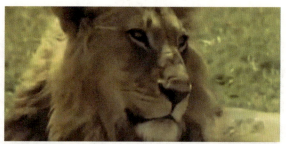

图2-13 《动物世界》中雄狮的主观视点

图 2-14 《冰河世纪 4》中主观视点镜头

这种表现角色头脑中想象内容的主观镜头，动画中也有很多运用。《千与千寻》（Spirited Away）中白龙救了千寻，并告诉她如何找到锅炉爷爷。导演就采用了叠化的方式将路线在千寻的头脑中显示出来（图 2-15）。

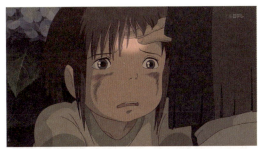

图 2-15 《千与千寻》中的主观镜头

珍珍的名字，突然一只巨大的鲸鱼出现，救了大家。鲸鱼珍珍出现时，镜头模仿鲸鱼从上向下的视角。这种主观镜头具有很高的视点，视觉感受是俯视。我们可以通过镜头中鲸鱼和海盗高度的悬殊，感受到两者力量对比的差异（图 2-14）。

主观视点除了表现高度的差别外，还可以用于表现人物头脑中想象的内容。《巴黎，我爱你》(Paris, I Love You) 中，盲人男孩误以为女友在电话中念的电影台词是分手的话，开始在脑海中回想他们相识、相恋、吵架的过程。盲人男孩头脑中回忆的过程，导演用了一个叠化的剪辑技巧，制作的主观镜头完美演绎了男孩的回忆过程。

《巴黎，我爱你》由导演奥利维耶·阿萨亚斯（Olivier Assayas）执导，场景设在巴黎，由 18 个故事组成，围绕巴黎 20 个区，有关爱情、亲情、友情以及人性。一切开始在巴黎第 18 区的蒙马特。那里老旧、混乱，却散发着老巴黎的味道，而整部电影的主题是温暖的。

主观镜头还可以表现角色心中的美好愿望和想象。韩国电影《绿洲》(Oasis) 中，脑瘫女孩韩恭洙在电车上想象健康的自己与男友嬉笑打闹的情形（图 2-16）。这段主观镜头表达出了她内心的期望。

图 2-16 《绿洲》中的主观镜头

电影中拍摄方式表现出角色内心感受的镜头也可以被称之为主观镜头。电影《湖上艳尸》完全采用摄影机拍摄主人公的主观镜头,那些画面非常不稳定。电影《有话好好说》结尾部分,那些颜色刺激、晃动的镜头属于主观镜头,它们传达了主角躁动、错乱、愤怒的内心感受(图2-17)。

图2-17 《有话好好说》中的主观镜头
《有话好好说》是由张艺谋导演,由李保田、瞿颖、葛优、姜文等主演的中国喜剧片,故事讲述的是青年赵小帅以奇特的方式,狂热地追求漂亮姑娘安红的故事。该电影于1997年5月16日上映。

2.1.3.2 客观视点

客观视点镜头是指摄影机从外部来表现人物在规定场景中活动的情景。故事的开篇,人物的矛盾冲突,剧情的发展均可以用客观视点镜头来表现。《007:大破天幕危机》(Skyfall)中,007与新上任的联系人在博物馆里面见面的情形,就以客观视点中景拍摄表现出了新老特工之间的差异。这种差异在背景为古典油画的镜头中,在坚硬和柔弱之间迸发出一种幽默感(图2-18)。

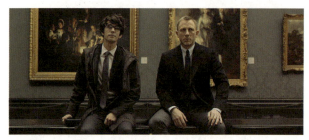

图2-18 《007:大破天幕危机》中的客观镜头

摄影机的运动不求在情绪上参与戏中,它的视点让观众始终处于旁观者的位置上。然而,单纯的客观视点镜头虽然可以真实地表现事件发生的全过程,但观众对事件的真实性会产生质疑。《长发公主》(Tangled)中表现长发公主和弗林为摆脱士兵的追逐跑到断崖上,但没想到断崖下又有匆匆赶到的敌人(图2-19),处于极度危险之中的主角的紧张感,仅仅凭着客观视点是很难让观众的情感也陷入其中的,片子在这部分采用了客观视点和主观视点交替使用的方式,让我们和剧中人物一起感同身受。

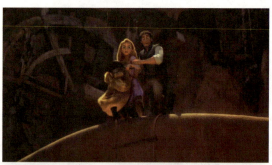

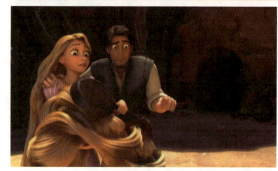

图2-19 《长发公主》中主客观镜头交替使用
《长发公主》讲述了一个被巫婆关在高塔里的长发女孩逃出去后发生的故事。故事原型是格林童话。《长发姑娘》是迪士尼元老级的画师格兰·基恩首次担任动画片导演,也是他第一次尝试电脑3D动画片。格兰·基恩创造出了《风中奇缘》里"宝嘉康蒂"、《小美人鱼》里"爱丽儿"、《美女与野兽》里"野兽"、《人猿泰山》里"泰山"的形象。

思考题:

1. 动画镜头的本质是什么?
2. 在动画镜头的设计中,需要考虑哪些要素?

2.2 景别

景别通常是指被摄主体物（一般指角色）在画面中所呈现的范围。它决定观众看到的主体物在画面中的大小以及主体物和画面的比例关系。

拍摄距离和焦距都能够对景别产生影响。同样焦距的镜头，拍摄距离越远，主体物的面积就越小，反之则越大。同样的拍摄距离，镜头焦距越小，主体物越小，反之则越大。

在一个镜头中，景别是创作者首先要考虑的内容，也是动画制作分镜头中极为重要的一个环节。主体物占屏幕面积的大小以及镜头组之间景别的排列组合方式，是影片风格、导演风格和摄影风格的最重要体现。

景别一般分为远景、全景、中景、近景和特写五种类型。通常景别的大小以画面中成年人所占的画面比例的大小划分。

2.2.1 远景（大远景、远景）

远景是视距最远、表现空间范围最大的一种景别。在远景景别中，画面有较大的空间容量，主要表现对象在景物之中，并常常被前景对象所遮挡。画面中的构成对象主要为景物，以渲染气氛，表现环境为主。

画面中，一般人物都只占画面高度的1/2甚至更小。远景镜头主要用来介绍环境、抒情。画面以表现远处的人物、景物为主。人物、景物处于画面空间的远处。

远景善于交代环境、交代人与环境的关系。画面中的内容以蓝天、白云、鹰击长空、大雁南归等空镜头为主。一般而言，电影的开头起始于远景，结尾收结于远景。

动画片《埃及王子》（The Prince of Egypt）是梦工厂根据《圣经》中的《出埃及记》改编而成。片中，摩西带领着希伯来人摆脱了埃及法老拉美西斯二世的统治，逃出了埃及。图2-20所示就是他们走过荒原，爬过高山，逃出埃及的情境。这组镜头以远景的形式向我们讲述了希伯来人不懈

图2-20 《埃及王子》中的远景镜头
《埃及王子》是梦工厂1998年出品的一部动画片，该片以圣经旧约中的"出埃及记"为故事蓝本。在制作过程中，不但动用了最先进的电脑动画，而且还有数百位历史及宗教学者为本片担任顾问，有方·基默和桑德拉·布洛克等好莱坞当红影星的幕后配音，更有乐坛中的两大天后玛莉亚·凯莉和惠特尼·休斯顿为该片演唱主题曲。

地寻找自己家园的过程中历经的千辛万苦。

2.2.2 全景（大全景、全景）

全景是对人物全身或整个场景进行展现的画面，包括被摄对象的全貌和它周围的环境。与远景相比，全景中的人物动作更为清晰，动作、位移在画面中的变化更为具体，画面中人物与环境的空间关系展示得更为明确。由于全景中人物是画面的主题，这令画面中的环境空间成为一种造型的补充和背景。动画片《长发公主》中，弗林带长发公主到河面上观看她梦寐以求的放天灯的夜景。全景镜头展示了主角长发公主达成愿望时的幸福表情和配角弗林对公主的爱慕、白马对弗林还存有敌意的表情。这些复杂的剧情关系在图2-21所示的全景镜头中均有刻画。

1998年，由皮克斯和迪士尼联合制作《虫虫总动员》（A Bug's Life）中，蚂蚁菲力为了拯救被蚱蜢欺负的蚂蚁王国，来到城市寻找大虫子的帮忙，无意之中，他看到一群昆虫打败了一群

图 2-21 《长发公主》的全景镜头

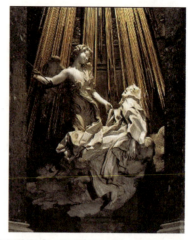

图 2-23 祭坛雕塑《圣德丽莎的幻觉》(贝尔尼尼)

无赖苍蝇的挑衅，令他十分崇拜。虫子们打败苍蝇的最后一个镜头是全景图。图2-22中，以手举竹节虫的瓢虫和同伴们形成了一个三角形构图，光线从他们的头顶撒下，增添了英雄的意味，造成了菲力对他们的误解。瓢虫和同伴们与他们周围的环境——脚下的无赖们的关系就是通过这个全景镜头表现出来的。在这个镜头中，顶部打光也是一个很重要的因素，环境光线有效地烘托出了神圣感。

这种顶光效果曾被17世纪的巴洛克艺术大师贝尔尼尼运用在祭坛雕塑《圣德丽莎的幻觉》(Ecstasy of St.Teresa,The) 中（图2-23）。贝尔尼尼在雕像的背景上安置了许多镀金的金属棒，当上面窗户的光照到这些金属棒时，会产生一种异常的光芒，加上修女和丘比特都处在具有升腾感的云朵之上，使人产生一种神秘的幻觉，但这种神秘感又是与强烈、豪华的世俗气息结合在一起的。它充分体现了巴洛克艺术的特色。

因此，在全景中，角色周围的环境和光线都可以成为塑造人物的有效补充手段。

贝尔尼尼于1645~1652年为罗马维多利亚教堂中的一座小教堂科尔纳罗制作了这件壁龛雕塑，它将雕塑同建筑、光影、色彩融为一体，成为众口皆碑的杰作。德丽莎穿着修女的长袍仰坐在漂浮的云朵上，她面前一个可爱的天使正用金箭刺向她的心窝。德丽莎的精神沐浴在上帝的仁爱之中，肉体却经受着金箭穿透心脏的剧痛。甜蜜和痛苦相交织，是这座雕塑最动人之处。德丽莎的衣袍褶纹雕刻得大起大落，漂浮不定，这与她那处于梦幻中的表情形成了强烈的对比。尤其特别的是在雕塑背后还饰以金条条，造成了光线四射的效果，壁龛外配有各种装饰和彩色大理石块，构成了一个富丽堂皇的整体。

2.2.3 中景

中景是所有景别中使用最为广泛的，只要景框中出现人物整体的1/2或2/3，都可以被称为中景(图2-24)。中景更擅长表现叙事和动作内容。中景的重点是表现人物半身形体关系，人物和人物的关系。

同远景相比，中景的特点是可以看到角色的更多细节，使观众的注意力更集中，感染力更强。中景在视觉上具有更多的丰满感，同时也失去了远景的辽阔、空旷的空间效果，会略显拥挤。

由于中景是场面中的常用镜头，所以全景、中景、近景这三类常用镜头中，中景又是"常用中的'常用'"。所以，处理中景镜头时，要使人物

图 2-22 《虫虫总动员》中的顶光镜头

图 2-24 《海贼王》(One Piece) 中的中景镜头

和镜头调度富于变化，同时还要使构图新颖完美（图2-25）。所以，在一部常规影片中，中景处理的好坏，往往是决定这部影片影像成败的关键。

图2-25 《飞屋环游记》中的中景镜头

中景镜头画面中采用双人或者多人构成的中景更具有叙事性质，更多地表现人物之间的关系、交流、反应等。图2-26所示为动画电影《阿童木》（Astro Boy），天马博士与儿子托比之间对话的镜头用中景显示，其中，我们可以看到父子间情感的细微变化。中景对角色间互动和细微变化的表现是远景和全景难以做到的。

图2-26 《阿童木》中的中景镜头

2.2.4 近景（中近景、近景）

近景包括被摄对象上半身以上的部分，细致地表现对象的精神状态和物体的主要特征。与中景相比，近景中人物进一步占据画面面积的一半以上，环境因素被进一步弱化，居于绝对陪衬的地位。镜头与角色之间的距离也更近了，可带动观众与角色的精神交流。近景中，人物的面部神态、头部的形态居于画幅的主导位置，人物的面部表情、心理状态、脸部的细微动作成为主要的表现内容。

动画片《怪物公司》中，反派蜥蜴蓝道的出场是以一个短镜头的中景表现出了蓝道擅长隐身的技能和它的身高体型（图2-27）。蓝道狡猾且阴狠的性格特征则在紧接其后的一段长时间对话的近景镜头中表露无遗。由于近景可以在细腻刻画面部表情的同时也表现出肢体语言，所以蓝道的近景出场可以传递给我们足够的信息，导演对此就不用再多费笔墨进行刻画了。

图2-27 《怪物公司》中反派蜥蜴蓝道的中景镜头出场

悬疑大师希区柯克的《精神病患者》（Psycho）一片中，女主角玛丽贪污后逃跑途中的情形。导演以较长时间的近景拍摄了玛丽在幻想她逃跑之后，老板的各种反应（图2-28）。这段逐步推近

图2-28 《精神病患者》中玛丽在幻想她逃跑之后，老板的各种反应

《精神病患者》，又名《惊魂记》，是悬念大师希区柯克最具代表性的经典之作，这部空前成功的恐怖电影技巧大胆、画面惊人，即使在数十年后，谋杀与血腥的场面仍吓得观众心惊肉跳。这部现代恐怖片之母拍摄时成本很低，拍摄时间也很短。希区柯克抛弃了以前自己的电影中已为人所熟知的一些套路，真正做到了完全通过视觉而非剧情去刺激观众。片中的"浴室杀人"场面已成影史上的经典画面，共历时48秒，由78个快速切换的镜头组成，尽管连一个刀刺入人体的血腥画面都没有，但其恐怖效果却因蒙太奇、场面调度、节奏、灯光及音响手法的综合运用而达到了无以复加的境界。

的近景镜头细腻地表现了玛丽内心的时而焦虑、时而窃喜、时而得意、时而担忧的一连串情感变化。

2.2.5 特写（特写、大特写）

特写通常是表现人物肩部以上的头像。这类镜头具有较强的造型能力，通过表现角色面部形态和表情变化的拍摄能够准确地传达叙事情节，在视觉上起到强调和突出的作用。

图2-29为动画片《马达加斯加3》（Madagascar 3: Europe's Most Wanted）中动物保护局长迪布瓦队长的特写镜头。当时，狮子、企鹅、长颈鹿等动物们已经上了房顶，即将乘坐直升机离去，就在这时，反派迪布瓦队长也追到了这里，她看着即将离去的猎物，一脸愤恨。特写镜头在这里将反派角色的表情刻画得十分鲜明、具体。在刻画角色整体到面部表情的镜头运用上，导演常常将中景、近景、特写、大特写进行排列，逐步推进，以求获得完美的视觉效果。

特写镜头通过对细节的描写，可以直接影响观众的心理。让·爱浦斯坦是这样描述特写镜头的影响力度的："特写镜头通过近在咫尺的印象增加戏剧性。心中的痛苦也仿佛伸手可及。如果我伸出双臂，我就会碰到你，感到不安。我悉数着根根痛苦的睫毛。我简直可以感到你的泪水的滋味。从来没有任何一个人的脸这样贴近我的脸……"（引自《你好，电影》）

大特写是景框内只包括人物面部的局部，或者某一拍摄对象的局部。人物面部充满画面的镜头被称为特写，而继续的推进则是大特写。简单来说，大特写就是用放大镜观看某一个布局，并使之充满画面。

图2-30所示为动画《超级无敌掌门狗之神奇太空衣》（Wallace & Gromit）中酷狗躲在箱子中监视企鹅的不轨举动。第一个特写镜头是它从箱子中露出双眼，第二个镜头就是从箱子中向外望去看到的

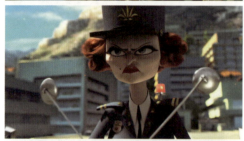
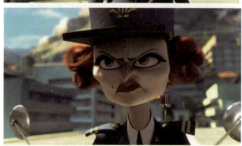
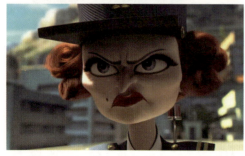

图2-29 《马达加斯加3》中动物保护局长迪布瓦队长的特写镜头

图2-30 《超级无敌掌门狗之神奇太空衣》中酷狗的特写镜头

企鹅的行动。特写镜头的出现，一则表明酷狗所处的位置，另一是制造出一种紧张感，令观者的情绪也随之陷入紧张的偷窥境地，满足了人的好奇心。

由于人不习惯看到那些被非常规手段放大的细节，所以大特写很容易引起人的注意，进而使人产生兴趣。大特写所选择的局部一定具有较强的特点或情绪性（眼睛、嘴巴、手指），否则可能会让观众迷惑。《马达加斯加3》中对反派角色——动物保护局长迪布瓦队长的出场，采用连续特写镜头的方式，阐述了她阴冷、残暴的性格以及对捕杀狮子的狂热（图2-31）。

特写或者大特写都是内容的一种强有力的强调，但如果这种强调在片中被过多运用，则会降低镜头的视觉冲击力和强度，令观众产生审美疲劳。

思考题：

1. 景别的运用都和哪些因素有关？
2. 景别的变化和音乐有无关联？

2.3 构图

影像的基本单位是镜头，镜头是由许多个画面，也就是画格组成的。1秒钟最基本的包括24个画格，本部分主要对画格内画面的静态构图进行介绍。

画面是镜头静态构图的基础，片中的影像都被限定在银幕的画框之内。构图指在一定的画面中，将被表现的形象以适合的造型元素（线条、色彩、形式感等）综合组织建构起来，以表现一定的内容和视觉效果。

2006年由MAD HOUSE制作的动画电影《穿越时空的少女》（The Girl Who Leapt Through Time）改编自筒井康隆在1967年出版的同名小说。一天，少女真琴在化学实验室里无意获得了穿越时空的超能力，当真琴对无人的实验室感到害怕，想出去，却发现被反锁在实验室时，她的恐惧感达到顶点。图2-32所示为当时的镜头，画面的构图上，虽然主角并不处于画面中心点，但是房间中的柜子、桌子以及房间的巨大透视都引导着我们将视线的焦点放置在位于消失点的主角身上。

构图对导演来讲是一种语言形式，对演员来说是一种表演模式，对摄影来讲是一种画面效果，对影片来讲是一种视觉风格。

构图是一个过程，是一个从盲目到有序、从无形到有形的过程。构图本质上是对角色的选择和对空间的重构。画面创作都对角色有所选择，删减无关紧要的部分，实现构图的目的（图2-33）。

图2-31 《马达加斯加3》中的反派角色——动物保护局长迪布瓦队长的连续特写镜头出场方式

图 2-32 《穿越时空的少女》中具有透视效果的镜头

图 2-33 《功夫熊猫》中的镜头

2.3.1 构图的目的

构图就是要在无限的空间中寻找具有视觉价值的美感,以形光色的方式汇集于画面之中,以表达创作者的情感,激发观众的情感。在每一个镜头画面中,体现一种画面布局,一种画面结构。由于每部影片的题材、内容、风格、样式不同,导演的立场与关注点不同,所创造的构图形式和手法也不尽相同,通常强调构图要有形式感,有美感,有视觉重点,有风格。

2.3.2 构图元素

动画的画面构图的基本组成元素包括主体、陪衬、前景、后景和背景(图 2-34)。

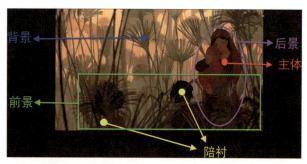

图 2-34 构图元素分析

2.3.2.1 主体

主体是指画面中主要负责传达剧情内容的角色或形象。由于主体的地位特殊,所以其常常占据画面的视觉中心,表述剧情。图 2-35 所示为动画片《长发公主》中,弗林被众强盗抓住,即将交给国王卫队去领取赏金时的画面。画面中,弗林为主体。众强盗为陪衬,环绕在其周围。主体被面积巨大的陪衬紧紧包围,传达出主体的一种弱小和无能为力的视觉感受。因此,在动画片中,主体常常为了传达剧情或某种情感而占据画面的视觉中心,且画面中其他因素围绕主体安排与调度。

图 2-35 《长发公主》中的视觉中心

然而,在某些情况下,主体也会处于画面的边缘部分。此时,为了保证主体在画面中占据绝对突出的位置,导演常常会调度画面中的其他因素,如光线、面积、镜头焦点等,对主体进行衬托。

图 2-36 所示为 3D 版《蓝精灵》(The Smurfs)中蓝妹妹想家而回忆自己的由来时的一

图 2-36 《蓝精灵》中的浅景深效果镜头

电影《蓝精灵》改编自比利时漫画家沛优的同名漫画及动画片,在这部电影中,邪恶的格格巫在笨笨的引导下闯进精灵村庄,蓝精灵们在躲避格格巫时通过蓝月亮的旋涡被传送到了纽约中央公园内,在这里,他们一方面要赶在格格巫和阿兹猫(Azrael)找到他们之前回到自己的蘑菇村庄,另一方面,只有三个苹果高的他们还要在纽约这座大苹果之城展开冒险。影片由拉加·高斯内尔执导,采用"表演捕捉+CG 动画"的方式制作。

段镜头。图中格瑞斯在为蓝妹妹梳头发，蓝妹妹在镜头中的影像是画面的主体，但却处于边缘位置。导演将前景中的手和蓝妹妹的身影做成浅景深的效果，前景的虚和后景主体的实形成对比，将视觉中心有效地偏移到画面的边缘部分。

2.3.2.2 陪衬

陪衬是主体的一种衬托，是为了凸显主体而存在的。一般情况下，陪衬都与主体在内容上有一定的联系。陪衬不能抢夺主体的视觉中心位置，并同时尽量起到衬托主体的作用。陪衬可以在衬托主体的同时，构成前景或后景，加强景深效果。

图 2-37 所示画面中，作为陪衬的花木兰的妈妈和奶奶，分别位于画面两侧，将中间位置留给了作为主体的花木兰。同时，作为陪衬的其他妇女构成了画面的后景，加大了镜头的纵深感，丰富了画面的效果。

图 2-38 《鬼妈妈》中以黑猫的视角观察卡罗琳的镜头

图 2-39 黑猫居高临下的视角

《鬼妈妈》根据尼尔·盖曼的同名小说改编，它因其超现实主义和现实交融混合的风格、古怪的幽默感和充斥其中的幽闭恐怖，常被人拿来和刘易斯·卡罗尔的经典之作《爱丽丝梦游仙境》进行对比。电影最引人注目的是它逐格动画的怀旧风格。在电脑3D动画席卷一切的今天，亨利·塞利克几乎成为硕果仅存的"恋旧"老派导演。在《鬼妈妈》中，亨利·塞利克所做的和15年前拍摄《圣诞夜惊魂》时并无太大区别，他借助模型与布偶用逐格拍摄的方式赋予它们生命。

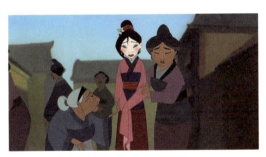

图 2-37 《花木兰》（Mulan）中的镜头

2.3.2.3 前景

前景指镜头画面中位于主体之前的物体或角色，通常它距离观众最近。前景如果是景物，就比较容易烘托气氛，显示主体和观测者的位置。

2011 年，在亨利·塞利克导演的定格动画《鬼妈妈》（Coraline）中，女孩卡罗琳随着父母搬到粉红城堡，这里处处透着诡异，一只黑猫在暗中监视新搬来的这个小女孩。图 2-38 是以黑猫的视角观察卡罗琳的镜头，前景的花丛树枝暗示着观测者的藏身地点以及偷窥的感觉。图 2-39 所示也是从黑猫居高临下的视角，盯着她。前景中造型曲折的树木渲染出了诡异的气氛。

《花木兰》中，花木兰教小孩子练武时说："有时候，软如云，似竹林，摇曳在风中。"此时的画面前景中出现了几株竹子，是为了配合主体的台词内容，烘托情景气氛（图 2-40）。

图 2-40 《花木兰》中花木兰教小孩子练武的镜头

如果主体为前景，则可以有效加强主体的表情，深化剧情的表现。《僵尸新娘》(Corpse Bride)中，男主角第一次见到僵尸新娘时，慌忙逃跑，当他摔倒后，无法再跑，只能倚靠着墓碑，看着僵尸新娘一步步向自己逼近，他的表情通过前景被进一步强化了，令我们感受到他的慌张、绝望与惊恐（图2-41）。所以，当没有其他因素存在，只有主体构成前景时，画面更加简洁、清晰，剧情主题也表达得更加准确。

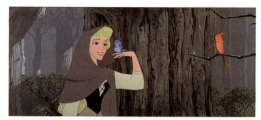

图2-42　动画片《睡美人》中公主与小鸟一起歌唱

电影《睡美人》是迪士尼第16部经典动画，取材自查尔斯·佩罗整理撰写的童话故事，经过六年才拍摄完成，除了王子的戏份加重之外，迪士尼还把原著中的七位仙女减为三位。影片获得了奥斯卡金像奖最佳音乐片配乐奖提名。

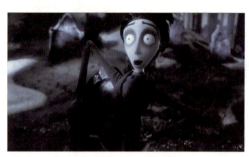

图2-41　《僵尸新娘》中，男主角第一次见到僵尸新娘时，慌忙逃跑

《僵尸新娘》并没有这个题目所显示的那样恐怖，它其实更多的是传递了温馨的感觉，而且以动画片来表现的故事，原本就有很多可爱的元素，虽然也是在谈鬼论神，但是注定不同于传统意义上的恐怖片。所以这部电影的类型是动画、喜剧和幻想，其实"恐怖"一词只是一种表面意义上的东西，不是电影的主旨。蒂姆·伯顿素有"好莱坞独行侠"之称，在几乎人人都用CGI制造逼真的动画效果时，他却回归十几年前的技术。《僵尸新娘》中所有角色都是手工制作的真实的木偶，动画制作相当繁复且耗时耗力，很多时候，一整天的工作就只能完成银幕上一两秒钟的镜头。

2.3.2.4　后景

后景是和前景相对的一个概念，主要指居于画面后方的一些角色和物体。后景的景物一般可以起到展现时间、地点、环境的作用。后景为景物的情况下，也可以被称为背景。动画片《睡美人》(Sleeping Beauty)中，公主与小鸟一起歌唱，后景为树木，交代了公主藏身的地点是丛林，虽然不豪华，但是她与三个好巫师和小动物们生活得安静、快乐（图2-42）！

如果主体为后景，陪衬为前景，前景的陪衬多采用模糊不清或颜色过暗等处理方式。这种浅景深的效果，顺利地将观众的视觉焦点集中在后景的主体身上。图2-43所示为定格动画《超级无敌掌门狗之面包房的谋杀案》中，面包小姐与面包师见面的时刻，她故意作出殷勤、亲热的态度，以引起面

图2-43　定格动画《超级无敌掌门狗之面包房的谋杀案》中面包小姐与面包师见面的时刻

包师对她的爱慕。面包师为陪衬，形象模糊，后景的面包小姐十分清晰，这样，视觉焦点就成功地从前景引到了后景，同时也丰富了画面的层次。

在两人对话的镜头中，常常出现主体为后景，陪衬为前景，前景是后景的陪衬（过肩镜头），与主体交流，与主体产生动画或语言上的呼应。图2-44所示为《长发公主》中公主与弗林在小船上看放孔明灯的画面，公主和弗林交替成为画面的主体，均是主体位于后景，陪衬位于前景的处理方式。这种表现方式多在两人对话的正反打镜头中出现。这种画面突出了两人世界以及两人之间对话和肢体语言的沟通、互动。

2.3.2.5　背景

背景是位于主体之后，可以展现故事发生时间、地点或环境的景物。视觉上，它也是离观众最远的部分，所以有时还通过光线、色彩等因素烘托主体，渲染气氛。

背景的作用也是根据剧情而定的。如果用于展示剧情的相关信息，背景的面积就需要适当放大，甚至只描述景物，也就是我们之前提到

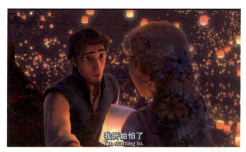

图 2-44 《长发公主》中两人对话的正反打镜头

过的空镜。动画片《积木之家》(The House of Small Cubes)一开片,画面中采用照片墙的全景物画面,展示老人以前的家人、老伴过世以及以前生活的点点滴滴(图 2-45)。

图 2-45 《积木之家》开片镜头

而后,导演又采用了几个全景物的镜头交代了老人房子的现状(图 2-46)。

图 2-46 《积木之家》中的镜头

这一连串的全景镜头烘托出了老人的老迈、孤独。这种感觉在图 2-47 中通过背景全面地渲染出来,主体的内心情感弥漫在背景之中。

图 2-47 《积木之家》中的镜头
《回忆积木小屋》是《旅人日记》导演加藤久仁生的新作,全片散发着浓浓的法式情调,造型和画面气氛的营造让人惊艳,曾获 2009 年第 81 届奥斯卡最佳动画短片奖。

在一些镜头中,背景的面积较小,起到的作用就是为主体进行陪衬。图 2-48 为《魔女宅急便》(Kiki's Delivery Service)中,小魔女琪琪即将离开家,锻炼自己。爸爸抱着即将出门的琪琪,进行着嘱咐。画面中洋溢着浓浓的父女之情,背景包括家里的家具、壁纸、画框、鲜花和书籍等,都烘托出了家庭中的父女亲情。

2007 年由加拿大国家电影局制作的定格动画《夜车惊魂记》(Madame Tutli-Putli),影片一开始,伴随着低沉的大提琴声,横轴的长镜头展示了车站的破败景象,车站一片狼藉,遍地都是废弃的皮箱、家具,背负着沉重行李的 Tutli-Putli

图 2-48 《魔女宅急便》中爸爸抱着即将出门的琪琪,进行着嘱咐

《魔女宅急便》改编自角野荣子的同名小说,描述了一个小魔女在大都市中学会自立的故事。影片塑造了一个活泼可爱的少女形象,她穿着黑裙子,头上扎着一个鲜红的大蝴蝶结,心地善良,乐于助人,相当具有亲和力,让人在不知不觉中随着她成长经历的每一个脚步或喜或忧。本片是 1989 年最卖座的日本本土电影,是宫崎骏的第一部文学改编作品。当然,和他之后的改编作品一样,影片与原作没有太多的相似点。

女士在车站等候。沉重的行李令她面容憔悴,疲惫不堪。开片那一连串杂物的背景镜头渲染出一种颓废、杂乱、疲惫的情绪,直至女主角出现。背景雾霭阴沉的天气,沉重的行李压得她直不起腰。背景的沉闷灰色不仅令画面充满着压抑、窒息的感觉,还增加了景深的效果(图 2-49)。

图 2-49 定格动画《夜车惊魂记》中的长镜头

2.3.3 构图的类型

2.3.3.1 封闭式构图

封闭式构图更偏重于静态构图中画面的安排、设计。银幕中的画框为长方形。画框相当于画纸,所以统筹安排画面内众多元素的思维近似于绘画思维。在这个相对稳定的空间内,各种元素都经过了精心安排。动画比电影具有更强的主观性,所以在安排元素时,其可以跨越实际的客观的很多限制,进行天马行空的创意设计。但是,无论如何创作,封闭式构图内元素的严谨设计、画面的平衡感和形式美感都是必要的设计原则。画面均被视为一个相对静止和封闭的空间,动画制作者对其中的各个元素都进行了精心的调控。

2013 年《指环王》前传——《霍比特人:意外之旅》(The Hobbit:An Unexpected Journey)讲述的是弗罗多的叔叔——"霍比特人"比尔博·巴金斯的冒险历程。他被卷入了一场收回藏宝地孤山的旅程——这个地方被恶龙史矛革占领着。由于灰袍巫师甘道夫,比尔博出乎意料地加入了由 13 个矮人组成的冒险队伍。图 2-50 是他们经过平原的一个镜头。画面中,背景树木顶端、地平线、冒险的马队成为三条平行线,均是向上的态势。平行线的设计可以强调画面的整体感,加强方向感。这种向上攀登的态势具有违背重力的因素,令人产生困难的感觉。这支冒险队远征去收复失地恰恰就是一件迎难而上的事。

图 2-51 则展示了他们被半兽人首领逼到悬崖边的一棵松树上。矮人王子为了拯救大家,独自迎战半兽人。画面采取仰视的视角拍摄,凸显人物的英雄情结,同时,人物和背景景物呈现经典

图 2-50 《霍比特人:意外之旅》中的镜头

图 2-51 《霍比特人：意外之旅》中的镜头

的三角形构图，视觉画面非常稳定，前景偏暖色调，后景偏冷色调，前后对比明确，增强了纵向空间感觉。

《穿越时空的少女》，画面中房间设计得具有大透视的效果，墙壁、窗户和地平线的线条都在加强透视效果，增加空间的空旷感，也可以达到突出主体的作用（图 2-52）。

图 2-52 《穿越时空的少女》，画面中房间设计得具有大透视的效果

2.3.3.2 开放式构图

开放式构图更具有动画的特点。它不像封闭式构图那样，有严谨的画框限制，也不要求画面的独立和完整。开放式构图追求的是画框外图像和画框内图像的一种联系，这种联系可以通过观众的想象或摄影师的移动摄影实现。图 2-53 中，苏利文和大眼仔在上班途中遇到一个比他们还高大的怪兽，画面内只有这个怪兽的腿，由此我们可以想象出这个怪物的高大。所以，开放式构图中，常常会碰到主体或陪衬在画面中只露出半张脸或一只手之类的局部镜头。开放式构图在设计上更为自由、随意，但是正是这种随意造就了我们想象的空间。

《黑猫警长之偷吃红土的小偷》中，偷吃红土的小偷的出场就是开放式构图，只出现脚部，显

图 2-53 《怪物公司》中的开放式构图镜头

示出体形的巨大，同时也引起人们对小偷们的好奇，不失为一种悬念设置的手法（图 2-54）。

图 2-54 《黑猫警长之偷吃红土的小偷》中开放式构图镜头

2.3.4 基本原则

画面构图追求视觉上的形式美。画面内元素的有效排列组合就是构图的基本原则。

2.3.4.1 几何中心与视觉中心

画面对边中线的交叉点或对角线的交叉点，即为画面的几何中心（图 2-55）。几何中心是视觉的客观中心，位于画面中央，不以人的意志为转移。画面的几何中心常常使画面具有均衡感、稳定感。

几何中心的运用与景别有很大的关系。不同景别中的元素在几何中心的安排将会产生不同的效果。

在全景或远景系列景别中，如果将角色、主体、水平线或垂直线等放在几何中心上，通常会令画面产生呆板、破碎的感觉。

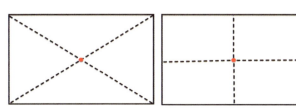

图 2-55 几何中心

在近景系列景别中，如果将角色和景物放置于几何中心略偏移一些，就会产生庄重感和强调突出的视觉效果（图2-56）。图2-56中对天庭的表现，将天门中心放置于略靠几何中心下一点的位置，突出天宫的庄重、严肃、秩序感。

图2-56　中心构图

在动画镜头中，主体设置在几何中心点偏上的位置是较为常见的形式。2005年法国安锡动画节开幕短片《Le Building》中，危楼和引起连锁影响的洗澡男都出现在画面几何中心点偏上的位置，强调突出了事件的背景和起因（图2-57）。

主体在几何中心点的偏上还是偏下位置有时也会以主体的高度决定。在Pixar动画短片《bird》的正反打镜头中，大鸟的位置在几何中心点偏上，小鸟则偏下（图2-58）。两者的位置由主管镜头

图2-57　《Le Building》中的镜头

图2-58　《bird》中的镜头

的视点决定。大鸟的镜头是从小鸟的位置拍摄的，而小鸟则相反。

2.3.4.2　三分法构图

三分法源于古希腊时期产生的美学原则"黄金分割定律"，简单来说，就是在一条线段上取位一个点进行分割，这个点将线段分成长度比例为1∶1.68或1∶0.68的两条线段。这个点是构图的最完美位置。

影视动画中的三分法是将画面垂直或水平分成三等份，如图2-59所示，在图中任何一条红线部分都可以放置主体，取得完美的构图效果。

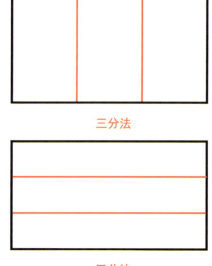

图2-59　三分法构图

垂直三分法构图是将画面分成三份，在每一条分界线上都可以放置主体。这种构图简练，主体形象突出。2007年奥斯卡最佳短片《彼得与狼》(Peter & theWolf)中，孤单、内向的彼特向往房子后面充满着阳光的丛林，他试图打开锁紧的木门。彼特从左边走到右边的两个镜头都严格遵循垂直三分法构图的原则（图2-60）。

图2-60 《彼得与狼》的三分法构图

水平三分法构图是将画面横向分为三份，在每一份的分界线上也可以放置主体。很多有地平线的镜头都使用水平三分法构图。《彼特与狼》中，彼特透过缝隙看到屋后充满着阳光的丛林地平线的处理就采用了水平三分法构图（图2-61）。俄罗斯动画片《一个罪犯的故事》，画面中介绍时间的屋顶以及罪犯的出场位置的处理也是这种构图（图2-62）。

图2-61 《彼得与狼》的三分法构图

图2-62 《一个罪犯的故事》的三分法构图

2.3.4.3 九宫格

九宫格是中国传统构图形式，又名井字构图，画面被平均分为九个部分，其中心的四个交叉点就是构图的最佳位置，无论将主体放在哪个位置上都符合黄金分割原则（图2-63、图2-64）。这种构图不但可以令主体突出，还能起到活跃画面的作用。

图2-63 九宫格构图

图2-64 九宫格构图

在四个点中，一般上面的两个点给人的视觉感受比较强势且更具动感。动画《篱笆墙外》(Over the Hedge)的结尾，松鼠和浣熊战胜人类和黑熊时，画面中强势者均占据九宫格的上面两点（图2-65）。

图2-65 《篱笆墙外》的九宫格构图

经过以上分析，三分构图法和九宫格，这两种构图方式具有异曲同工的地方，就是幅面内两线有四个相交点，如果说画幅四个边缘形成了视觉可容范围，那么幅面内相交四点就构成了视觉清晰范围，就是"视觉中心"，也就是在幅面中处理主体的另一种空间范围。它大于几何中心，并包括几何中心，在这个范围内处理主要对象，不仅易于吸引观众的注意力，而且也较灵活、便当，由于位置可变化而能产生生动有趣的艺术效果。

2.3.5　地平线的位置

地平线是指天地之间的交界线。在画面中，地平线有时是一条清晰的线，有时则是模糊的边界，我们可以从地平线的景物上去感知它的存在。在画面构图中，地平线起着分割的作用。

地平线在全景表现景物时非常明显，在近景中较为模糊，特写中甚至感受不到地平线的存在。地平线在画面中位置的差异，可以造就出空间关系、透视关系以及视点的不同效果。地平线作为构图的一种标志性参照物，它一般有三种存在方式。

地平线在画面上方可以增加画面空间的深远感觉，具有一种宏观的视觉效果，在拍摄中常常采用俯拍的角度。2003年Pixar制作的《跳跳羊》(Boundin')，当小羊的生活环境和鹿角兔出现时，地平线均位于上方，令画面的空间纵深感增加很多（图2-66）。地平线在画面下方时，则是仰视的方式，角色显得高大威猛。

图2-66 《跳跳羊》中的地平线构图镜头

2.3.6　构图的常见方式

人的眼睛可以同时看到很多物体，但是看到物体的顺序以及视线的集中点可以通过一些方法进行调整、改变。这种调整与改变的过程就是构图。在了解其原则的前提下，哪些方式方法可以将这些原则完美地运用到画面构图中去？

2.3.6.1　平衡

平衡是一种等量视觉状态，并不是说画面中上下、左右所有元素的数量相等或造型相同的绝

对状态，而是指以画面中心为支点，使元素在画面中所表现的影响、明暗、色彩、深浅、冷暖、大小、虚实、位置的高地、远近、疏密等在布局上求得视觉上的平衡。

画面的位置以及物体自身的颜色、体积等元素均会造成不同的心理重量感。

(1) 画面左边大于右边的心理感受。
(2) 画面上半部分大于下半部分的心理感受。
(3) 画面边缘大于中央部分的心理感受。
(4) 体积大的物体大于体积小的物体。
(5) 形状规则物体大于形状不规则物体。
(6) 色彩明度高的物体大于明度低的物体。
(7) 暖色大于冷色。
(8) 运动物体大于静止物体。
(9) 与背景反差大的物体大于反差小的物体。

《飞屋环游记》（图2-67）中，镜头左边吊着气球的小屋明显小于右边的一片乌云，但给人的心理暗示却是小屋最终将逃离风暴的险境。

图2-68 《鬼妈妈》中两个性格疯癫但实际内心善良的老太太在表演杂技的镜头

图2-69 《山顶小屋咚咚摇》中的对称镜头

图2-67 《飞屋环游记》中的镜头

《鬼妈妈》中两个性格疯癫但实际内心善良的老太太在表演杂技时，两人分别在镜头左右两边体现出对称的构图，但是由于左边人物做出了启动飞跃的态势，所以观众心里感受到左边比右边更具有动感（图2-68）。

动画《山顶小屋咚咚摇》（Au bout du monde）中，小屋坐落于三角形的山的顶部。虽然山尖位于画面中心点上，但是位于画面上半部分的小屋的心理重量明显很大，仅仅靠一个中心点的支撑难以维持平衡（图2-69）。

在画面中，往往平衡意味着角色之间情绪的和谐，平衡的态势被打破暗示着冲突出现，即将建立新的关系，从而达到视觉的平衡。

2.3.6.2 对称

画面中，上下、左右的元素的分量形成对称的形式，可以给人庄严、稳定、权威等感觉，但画面也会因对称而产生呆板、不活跃的感觉。电影《大红灯笼高高挂》中，摄影师较多地运用了对称式的构图，表现封建家庭在思想和心理上对女主角的压抑。动画片《天书奇谭》中，天兵向玉帝禀告袁公私自将天书带到凡间，如图2-70所示，玉帝在画面中间偏上的位置，左右构图完全对称。这种构图将玉帝那种自私、冷漠但不可抗拒的权威表现得淋漓尽致。

图2-70 《天书奇谭》中的对称构图

2.3.6.3 对比

在平面构图中,对比是在突出主体时使用频率最高的方式。我们可以通过调控画面内的元素对表达的内容进行强调,这种强调需要在构图的方法中实现。

1. 特异对比

简单来说,就是在众多相同元素中突然出现一个不同的元素。这种突兀的感觉可以有效地将观众的视线集中在不同的主体身上。

2. 色彩对比

与画面中主色调不符的色彩,都将成为画面中突出的视觉内容。

3. 动静对比

画面中的静态元素可以从动态元素中脱颖而出,反之亦然。《巴黎,我爱你》中,盲人男孩与女友的静态姿势在周围快速流动的人群中备显突出(图2-71)。导演利用动、静物态之间的三次对比,传递出主角情感状态的变化——从亲密无间到相互漠视。

2013年5月上映的《疯狂原始人》(The Croods)中,危急关头,盖用火把救了小伊。那一幕中,盖一手高高地举着火把,一手紧紧搂着小伊(图2-72),他们身旁飞过火红的洪流般的食肉鸟群,二人静止的身形与周围快速飞过的鸟群形成鲜明的动静对比。

图2-72 《疯狂原始人》中的动静对比

《疯狂原始人》于2013年在美国公映,该片由美国梦工厂动画公司制作,21世纪福斯公司发行。电影由科克·德·米科和克里斯·桑德斯编剧并导演。影片设定在史前时代,讲述了一个居住在山洞中的原始人家庭离开山洞的冒险旅行经历。影片在上映后得到了观众诸多好评,共取得了5.8亿美元的票房收入。

4. 运动方向的对比

主体和周围群体元素的运动方向相反,会令主体突出。《武林外传》电影版中,以动画形式表现了郭芙蓉与秀才走到人群最后去排队的一段画面,人们的运行方向是向左,而郭芙蓉的运动方向是向右,画面背景是不断出现的高楼大厦(图2-73)。

图2-71 《巴黎,我爱你》动静对比镜头

图 2-73 《武林外传》中的运动方向对比镜头

2.3.6.4 集中

集中也是画面构图的一种表现方法。画面中,角色的运动、视线方向、色彩搭配、光线明暗都可以将主次关系传递给观众。

二维动画片《超人》(Superman)中,超人将向议员们解释出现的问题时,画面中他位于会议桌围成的层层圆圈的中心部位,突出了超人在剧情和画面中的焦点地位(图 2-74)。

图 2-74 《超人》中的集中形式构图镜头

2.4 空间

电影是时间和空间的艺术,时间表现在故事的推进上,空间则是指故事发生的环境。简而言之,空间是指角色活动的场所,是角色活动的范围限定。就影视或动画画面上所展现的空间而言,镜头焦距、摄影机的位置、拍摄角度、景深范围、摄影机的运动等要素都会对其产生重要的影响。

2.4.1 焦距

焦距,指平行光入射时从透镜光心到光聚集的焦点的距离。焦距的长短决定着摄影机的拍摄角度、视野和被摄物体成像面积的大小和景深的范围。焦距与角度、视野以及景深范围这几个元素成反比。焦距越长,视角越窄,视野范围越小,景深范围也就越小;反之则焦距越短,视角越大,视野范围越大,景深范围也就越大。焦距与成像面积成正比。焦距越长,成像越大;焦距越短,成像越小。

可以将镜头的焦距分为三部分进行讨论,即标准至中焦焦段、广角焦段、长焦焦段。

标准至中焦焦段镜头,通常焦距范围是35~135毫米。其中标准焦段镜头不会压缩空间和拉伸空间,接近于人眼看到的透视感觉,具有写实的空间透视感,中焦会产生微小的纵深压缩,同样具有写实的效果(图 2-75)。

图 2-75 《疯狂原始人》中的标准镜头

广角镜头,又称为短焦镜头,一般指焦距小于 35 毫米的镜头。广角镜头可以令拍摄景物的空间变大,夸张纵深空间,强化近大远小的透视感。表现宏大场面时,广角镜头被广泛应用。在强调透视感觉时,景物会产生一定的变形效果。

由于广角镜头视角较大,所以适合于拍摄纵深空间内景物层次较多的远景和全景画面。广角镜头有利于表现气势恢宏的群体性场面、辽阔的山河、壮观的建筑以及复杂的纵深调度等多层景物的场景。但由于它的影像放大率较小,有一定的变形,一般不用于拍摄近景、特写。有时也有反其道而行的,利用广角镜头近距离拍摄人物肖像产生的特殊的透视变形效果,表现人物非理性的心态、情绪。图 2-76 为动画短片《苍蝇》(The Fly)中的画面,图 2-77 所示为《飞屋环游记》中的广角镜头画面。

长焦焦段一般指焦距 135 毫米以上的镜头,这种镜头的纵深空间被大幅度压缩,前景、后景之间的距离被虚化的景物填平。长焦镜头擅长表

利用长焦镜头透视感弱，压缩处于纵深空间的被摄对象之间的空间距离的造型特点，可以把多层景物和人物压缩在一起，加强画面拥挤、堵塞和紧张的感觉。

图 2-78 《亚瑟和他的迷你王国》中的长焦镜头

2.4.2 景深

景深是指聚焦某一点时，其前后都仍可清晰的范围。它能决定是将背景模糊化来突出拍摄对象，还是拍出清晰的背景。我们经常能够看到拍摄花、昆虫等的照片中，将背景拍得很模糊，这被称之为小景深，但是在拍摄纪念照或集体照、风景等照片时，一般会把背景拍摄得和拍摄对象一样清晰，即是大景深。

图 2-79 为《公民凯恩》（Citizen Kane）中著名的大景深镜头。小凯恩的母亲和伯恩斯先生在谈论收养小凯恩的事情，前景中的母亲和伯恩斯先生两个人是近景，也是这个事情的主导者，中景是在一旁的焦灼却无能为力的父亲，后景中，窗外正在打雪仗的小凯恩是被控制者。镜头中，前、中、后的人物排布顺序也是对事件操控能力的表现。我们通过这种由近及远的视觉指引方式去感受其中的因果关系。

浅景深镜头的实例也非常多见，有时浅景深镜头会以伴随焦点变化的方式出现。如在两人对话的场景中，其中角色A说话时，角色B处在A的背景中，由于景深较浅，这时角色B是模糊的，当角色A说完话，角色B有所反应时，焦点转移到角

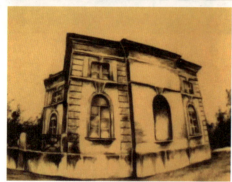

图 2-76 《苍蝇》中的广角镜头

图 2-77 《飞屋环游记》中的广角镜头

现被摄物体的细部状态。图 2-78 所示为《亚瑟和他的迷你王国》（Arthur and the Invisibles）中用以表现公主与亚瑟之间开始建立友谊的镜头，片中用长焦镜头虚化后景，表现了两个人物之间感情距离的拉近。

图 2-79 《公民凯恩》中的大景深镜头

《公民凯恩》是美国电影史上的一部重要的实验影片，充满着丰富的内涵和哲理性。影片以一位报业大亨凯恩之死揭开了序幕，并通过他的人生经历和事业的兴衰史，见证了一桩资本主义神话下的复杂真相，被誉为"现代电影的纪念碑"。

图 2-80 《地下理想国》（Metropia）中的平拍镜头

色 B 身上，角色 B 清晰起来，而角色 A 变得模糊。

2.5 角度

角度代表着拍摄者的一种态度，也决定了我们以何种方式去看待剧中人物。之前，我们讲到的主观视点、客观视点可以被称之为心理角度。现实的角度则是指几何拍摄角度，包括垂直角度、水平角度。垂直角度分为平拍、俯拍和仰拍三种。水平角度分为正面角度、侧面角度、斜侧角度、背面角度等。拍摄距离是决定景别的元素之一。在拍摄现场选择和确定拍摄角度是摄影师的重点工作，不同的角度可以得到不同的造型效果，具有不同的表现功能。角度可以纪实再现或夸张表现大俯大仰等特殊的表现意义。

2.5.1 垂直角度

2.5.1.1 平拍

平拍是摄像机与被摄对象处于同一水平线的一种拍摄角度（图 2-80）。平拍不会对人物产生歪曲或者形变，但是平拍会导致景物前后重叠，压缩空间，不利于体现层次和纵深，戏剧性较差。因此，在平视拍摄时，可以通过调整景深的方式来活跃镜头画面。镜头的焦距对表现空间感、透视感起着尤为重要的作用。

2.5.1.2 俯拍

俯拍是摄像机由高处向下拍摄，给人以低头俯视的感觉（图 2-81）。

图 2-81 《圣诞夜惊魂》（The Nightmare Before Christmas）中的俯拍镜头

图 2-82 为《蝙蝠侠之高登骑士》（Batman: Gotham Knight）中人物从高空跌落的镜头，以俯拍视角展现人物的惊恐表情，加速坠落的紧急感。

图 2-82 《蝙蝠侠之高登骑士》中的俯拍镜头

俯拍镜头视野开阔，用来表现浩大的场景时有其独到之处，如图 2-83 所示。电影《鹰飞不过的地方》中从位于峰巅的城堡上俯瞰峡谷，给人一种深刻的坠落感。

从高角度拍摄，画面中的水平线升高，周围环境得到较充分的表现，而处于前景的物体投影在背景上。人感到它被压近地面，变得矮小而压

图2-83 《飞屋环游记》中俯视城市原野的镜头

图2-85 《辛德勒的名单》中的俯拍镜头

抑。用俯拍镜头表现反面人物的可憎、渺小或展示人物的卑劣行径，在影视片中是极为常见的。图2-84为《地下理想国》中男主人公和妻子在床上的俯拍镜头。俯拍之下，男人紧紧贴着床，表现出背景以及身边的妻子均是使男人产生压抑感的因素，令人窒息，旁边的妻子则只拍出头顶，表现出她对丈夫情感的渴求得不到满足，处于渺小无力的位置。

《辛德勒的名单》获得了第66届奥斯卡最佳影片奖，该片根据澳大利亚小说家托马斯·科内雅雷斯所著的《辛德勒名单》改编而成。由史蒂文·斯皮尔伯格导演，真实地再现了德国企业家奥斯卡·辛德勒在第二次世界大战期间保护1200余名犹太人免遭法西斯杀害的真实的历史事件。

从而获得特殊的艺术效果。

关于英雄人物的影视作品中常用仰拍的手法，表示人们对英雄人物的歌颂，或对对象的敬畏（图2-86）。

图2-84 《地下理想国》中男主人公和妻子在床上的俯拍镜头

在《辛德勒的名单》（Schindler's List）中，导演斯皮尔伯格将主角辛德勒安排于街区高层建筑的屋顶处，让观众通过辛德勒的视点记录纳粹分子虐杀、残害犹太人的罪恶场面（图2-85）。俯视镜头在此处的运用，不但扩大了对罪行的视察范围，充分暴露了法西斯的种族灭绝的罪恶，而且也表现了貌似强大的屠夫，实则是渺小丑恶的人类败类。

图2-86 《公民凯恩》中的仰拍镜头

仰拍的角度近似垂直，叫做大仰，一般表现人物晕眩、昏厥等精神状态（图2-87）。

图2-87 《蝙蝠侠之高登骑士》中的仰拍镜头

2.5.1.3 仰拍

仰拍是摄像机从低处向上拍摄。仰拍适于拍摄高处的景物，能够使景物显得更加高大雄伟。用它代表影视人物的视线，有时可以表示对象之间的高低位置。由于透视关系，仰拍使画面中水平线降低，前景和后景中的物体在高度上的对比因之发生变化，使处于前景的物体被突出、被夸大，

2.5.2 水平角度

2.5.2.1 正面拍摄

正面拍摄是指镜头光轴与对象视平线（或中心点）一致，构成正面拍摄。正面拍摄的镜头

的优点是：画面显得端庄，构图具有对称美（图2-88）。用来拍摄气势宏伟的建筑物，给人以正面全貌的印象；拍摄人物，能比较真实地反映人物的正面形象。其缺点是：立体感差，因此常常借助场面调度，增加画面的纵深感。图2-89为《地下理想国》中地下能源公司的领导人电视演讲的镜头，通过正面平拍的角度表现出了人物的权威感。

图2-88 《辛德勒的名单》中的正面拍摄镜头

图2-89 《地下理想国》中地下能源公司的领导人电视演讲的正面拍摄镜头

2.5.2.2 侧面拍摄

从与对象视平线成直角的方向拍摄，叫侧面拍摄。侧拍分为左侧和右侧。侧拍的特点有利于勾勒对象的侧面轮廓。图2-90为《地下理想国》中美女妮娜的平拍侧面，表现出了人物的神秘美感。

2.5.2.3 斜面拍摄

斜面拍摄是指介于正面、侧面之间的拍摄角度。斜拍能够在一个画面内同时表现对象的两个侧面，给人以鲜明的立体感。斜拍是影视教材中最常见的拍摄角度。《地下理想国》中沐浴露上的模特的照片就是采用斜面拍摄的角度，突出了女性的柔美感（图2-91）。

图2-91 《地下理想国》中沐浴露上模特的斜面拍摄照片

2.6 摄影机运动

2.6.1 推镜头

推镜头包括真实推进和变焦镜头两种方式。真实推镜头指摄影机沿着光轴方向向被摄对象推进。真推可以将拍摄现场的空间透视状况展现出来，并在位移中，将速度感和运动感流露出来。这点在定格动画中运用起来比较有表现场景感觉的优势。变焦推是利用镜头内光学变焦的技术模拟摄影机前移的运动手法。

推镜头在片中起到的不仅是展现场景透视的作用，还可以展现角色内心空间。《地下理想国》中，当男主角第一次走进地铁，踏入地铁车门的时刻，导演用一个推镜头展现了角色内心对陌生环境的恐惧感（图2-92）。

2.6.2 拉镜头

拉镜头和推镜头的摄影机运动方向正好相反。拉镜头有真实的拉镜头和变焦镜头两种形式。前者是将摄影机沿光轴方向向后移动，善于表现场景的空间感和透视感。后者是采取变焦距镜头，从长焦距调至短焦距，长于表现片子的故事剧情和角色的内心活动。

拉镜头除表现空间的空旷感觉之外，更多的是表现角色的孤独、无助、绝望的情绪。《美女与

图2-90 《地下理想国》中美女妮娜的平拍侧面镜头

图 2-92 《地下理想国》中男主角第一次走进地铁，踏入地铁车门时的推镜头

野兽》中，女主角被迫与父亲分离，并承诺永远和野兽待在城堡内，此处运用了拉镜头的拍摄手法，从女主角身上拉至下着鹅毛大雪的窗外，再至独立、阴森的城堡外（图2-93）。这里的拉镜头体现出了女孩内心的孤独、寂寞、害怕与无助。

2.6.3 摇镜头

摇镜头是以摄影机自身为原点，做水平方向或垂直方向的运动的技法。摇镜头可以通过连续运动来表现整体效果，在水平和垂直方向上展现被摄对象的各个局部，进而给观众被摄对象的完整印象。

摇镜头的作用：首先可以表现人物运动；其次也可以作为从一个主体转向另一个主体的方式；再次还可以表现人物生理或心理变化。

2.6.4 移镜头

移镜头是摄影机在水平面上移动的拍摄手法。

图 2-93 《美女与野兽》中的拉镜头

移镜头有两种方式：首先是人不动，摄影机动；其次是人和摄影机都动。后者接近"跟"，但是它的速度不一样。

移镜头既可以表现出角色自身的情感和心理变化，也可以创造出速度感的幻觉。《千与千寻》中，千寻一家误入森林小路一段，导演使用了"栅栏式的前景"，创造出了汽车在茂密森林间飞奔的幻觉（图2-94）。

图 2-94 《千与千寻》中的移镜头

2.6.5 跟镜头

跟镜头是指摄影机跟随被摄主体一起运动。跟镜头与移镜头的区别在于：首先，摄影机的运动速度与被摄主体的运动速度一致；其次，被摄主体在画面构图中的位置基本不变；最后，画面构图的景别不变。《杀死比尔2》（KillBill:Vol.2）中，石井御莲的崛起部分，用动画叙述9岁的她看到父亲被杀的情形。在石井父亲与黑帮打斗一段中有跟镜头的运用，他始终背对镜头，处于画面左半边的位置（图 2-95）。

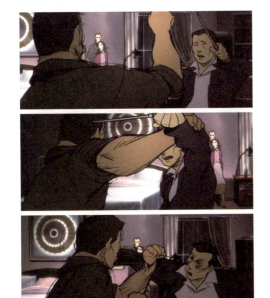

图 2-95 《杀死比尔2》中打斗的跟镜头

练习：

动画片段分析。

要求：

1．分析一段长度不少于20分钟，镜头数量不少于100个的商业动画片段。

2．要求写明镜头内容、长度、景别、摄像机运动、焦距。

3．参考第5章中的格式，从景别、摄影机运动等方面详细分析该片段。

4．不少于3000字。

2.7 色彩

阿恩海姆曾如此评价色彩的魅力："讲到表情作用，色彩却又胜过形状，那落日的余晖以及地中海的碧蓝色彩所传达的感情，恐怕是任何确定的形状也望尘莫及的。"《老人与海》（The Old Man and the Sea）中变幻莫测的深海色彩与天边不断流转的日晖都令我们惊叹："色彩原来如此令人着迷"（图 2-96）。色彩进入动画带来的惊艳效果，恐怕是动画产生之初布莱克顿、麦克凯、苏利文等前辈们难以想象的。色彩可以从确定画面色调、平衡画面构图、营造镜头空间感和视线指引这三个方面塑造单帧镜头的画面造型。但是如果单纯地停留在调整画面视觉色彩上，将是极大的浪费。色彩必须进入影片的整体镜头节奏、剧情发展、角色的内心世界以及社会背景文化中，才能展现它的特有魅力。

2.7.1 色彩基本知识

颜色是一种客观的物象。色彩是人们由视觉到心理的一种主观意念。艺术家通过主观感受可以将客观世界中的颜色表现得充满着各种情感，使其能被称为色彩。当这种主观设计意识符合艺术家、艺术潮流、时代和社会审美的需要时，色彩才能成为艺术。

2.7.1.1 色彩三要素

导演对动画中的色彩进行设计时，也需依据其三属性，即色相、明度、纯度。

色相是指色彩的相貌。在可见光谱上，人的视觉能感受到红、橙、黄、绿、蓝、紫等不同特征的色彩。人们给这些可以相互区别的色定出名

图 2-96 《老人与海》
《老人与海》由俄罗斯动画导演亚历山大·彼得洛夫执导,通过油画绘制的形式以令人惊讶的流畅性荣获 2000 年奥斯卡最佳动画短片奖,克罗地亚萨格勒布动画节、圣彼得堡国际电影节等的各大奖项。

称。当我们提到其中某一色的名称时,就会有一个特定的色彩印象,这就是色彩的概念。正是由于色彩具有这种具体相貌的特征,我们才能感受到一个五彩缤纷的世界。如果说明度是色彩隐秘的骨骼,色相就很像色彩外表的华美肌肤。色相体现着色彩外向的性格,是色彩的灵魂。

在应用色彩理论时,通常是用色环而不用呈直线运动的光谱表示色相的系列(图 2-97)。处于两个可见光谱中的两个极端色——红色与紫色,在色环上绝妙地连接起来,使色相系列呈循环的秩序,最简单的色环就是在光谱六色相之间增加一个过渡色相,这样就在红与橙之间增加了红橙色,在红与紫之间增加了紫红色,以此类推,还可以增加黄橙、黄绿、蓝绿、蓝紫各色,构成了十二色环。从人眼的辨别力来看,十二色环是很容易被人分清的色相。如果在十二色相间继续增加一个过渡色相,如在黄绿与黄之间增加一个绿味黄,在黄绿与绿之间增加一个黄味绿,就会组成一个二十四色的色相环,它呈现着微妙而柔和的色相过渡节奏。二十四色相在

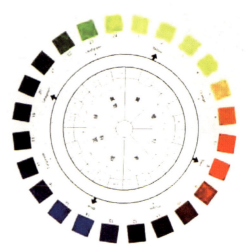

图 2-97 色相环

色彩设计中具有很强的实用性。

明度指色彩的明暗度。在无彩色中,明度最高的色为白色,明度最低的色为黑色,中间存在一个从亮到暗的灰色系列(图 2-98)。在有彩色中,任何一种纯度色都有着一种明度特征。黄色为明度最高的色,紫色为明度最低的色。明度在三要素中具有较强的独立性。它可以不带色相的特征而通过黑白灰的关系单独呈现出来。色相和纯度则必须依赖一定的明暗才能显现,色彩一旦发生,明暗关系就会同时出现。

图 2-98 明度

纯度指颜色中含黑和白的量的多少,如图 2-99 所示。量少即为饱和度高,反之则为饱和度低。色彩虽然客观属性不多,但是色彩却可以使人的心理产生诸多主观联想性感受。譬如红色可联想到活力、热量、警戒、血腥,黑色代表着暗淡、死亡、阴谋,紫色充满忧郁、浪漫的气质等。动画犹如一部交响乐,色彩则是其中的音符,有明朗的高音,也有阴郁的低音。当色彩与故事的叙事结构、角色的情感与命运以及其他视听元素相结合时,这部交响乐才能展现出动人心魄的魅力。

2.7.1.2 色彩与心理

色彩最主要的功能是影响人的知觉、思想、

图 2-99 纯度

感情及行动,即影响人的心理。色彩给人带来各种各样的想象、联想与回忆,使人们产生各种各样的感情、心境与情趣。感情的产生,主要决定于观者的主观心理,是由他的地位、经历、环境、偏好和个性决定的。

色彩的功能,如:能使人感觉鼓舞的色彩称之为积极的兴奋色彩,例如节日宴会厅的色彩设计。使人消沉或感伤的色彩称之为消极性的沉静色彩,例如冷食店的色彩设计。红、橙、黄的纯色能引起兴奋感,蓝绿色与蓝色给人以沉静感,如果降纯(加黑、白、灰、补色),兴奋性将降低,沉静感也是如此,以至达到相反的效果。

不仅如此,颜色还表示酸甜苦辣。

酸——尖锐的不调和感,以柠檬黄、生绿为主,附加紫色表示。

甜——协调、透明、柔和、朦胧、暖、黏稠,用鲜红、粉红、桃红、奶黄色、橘红色表示。

苦——用土黄绿、褐、褐绿、黑黄、灰黄、焦色表示。

辣——用大红、大绿对比表示强烈、火爆、刺激。

又如用颜色可以表示喜怒哀乐。

喜——红橙色表示调子柔和。

怒——激动、热烈用红、白、黑、冷青灰表示强对比。

哀——黑、青、蓝、低橙纯、土黄褐表示低纯绿冷灰调。

乐——兴奋、明快、对比稍强,用鲜艳的红、橙、黄表示。

2.7.2 色彩的画面造型功能

2.7.2.1 确立画面色调

绘画作品一般都会有主体色彩基调。动画片虽然由众多镜头组成,但镜头同样也需要确定一个主要色彩。确定整体色调有利于增强剧情的情节连贯性。这种色彩基调可以是符合人们日常生活意识的色彩。《海底总动员》(Finding Nemo)和《萨米大冒险2》(Sammy2:Escape from Paradise)都是以海洋为主题的动画片,所以镜头中的色彩也是以海洋中常见的明亮的蓝色为主调(图 2-100、图 2-101)。

图 2-100 《海底总动员》

图 2-101 《萨米大冒险2》

2.7.2.2 平衡画面构图

在画面构图中,视觉重量是平衡画面的重要因素。色彩的明度、饱和度和色相都会造成画面上下、左右的视觉重量的变化。《海底总动员》中有一个镜头:画面左边1/3是明度较浅、相对偏暖的淡紫色珊瑚,右边2/3是海洋的深沉的蓝色(图 2-102)。小丑鱼在右边,为鲜艳的、高纯度的橘红色。在这种调节下,视觉上左右两边较为平衡。因为小鱼的高纯度以及与背景的深蓝色形成强烈的对比,使得小鱼虽然形体较小,但视觉感觉重,可以和形体巨大、颜色浅淡的珊瑚构成画面的平衡感。

2.7.2.3 营造镜头内的空间感

色彩不仅可以在视觉上形成不同的质量感,同样也可以营造出丰富的镜头空间感。《疯狂原始人》一片中,在表现小伊与父母兄弟的思想隔阂时,

图 2-102 《海底总动员》

图 2-103 《鬼妈妈》中色彩视线指引镜头

前景小伊采取鲜艳的颜色，而背景中家人的颜色较暗淡，偏向灰色系。动画电影《阿童木》，天马博士与儿子托比对话的中景镜头中，托比为彩色而天马博士的颜色与背景的蓝色融为一体。色彩的差别不仅可以丰富镜头的空间感，也暗示了父子之间情感的疏离。

电视动画片《秦时明月》中雪姬跳舞一段，导演采取了平视、仰视、俯视、侧视等多个角度的短镜头叠化衔接的方式，展现雪姬的舞姿灵动、轻盈，富于律动美感。在这些组合的短镜头中，前景雪姬的形象色彩明度较高，且配色丰富，背景颜色昏暗，明度和饱和度都很低。这种色彩配置突出了片中周遭空旷的舞台效果，令视觉效果丰满、充实。

2.7.2.4 视线指引

动画片中常常采用饱和度高的色彩，起到强调主体，指引观众视线的作用。图 2-103 中，浅粉色城堡公寓与周围灰暗的村庄十分不协调，甚至有着一丝诡异的气氛，暗示事件即将发生于此。主角小女孩总是穿着一身鲜艳的明黄色雨衣，在剧中，明亮的黄色起到指引观众视线的作用。《海底总动员》中小丑鱼的鲜艳色彩与大海的蓝色背景对比强烈。《花木兰》中鲜艳的橘黄色木须龙与宗庙中蓝黑色的背景和幽灵们产生强烈的对比，将观众的视线集中在龙的身上（图 2-104）。《人猿泰山》中的山间、丛林的色彩定为低明度、低饱和度的深绿色。而主角的明度和色彩饱和度很高，尤其是女主角穿的黄色裙子，泰山的下装也是鲜艳的色彩。当泰山带着女主角在丛林的树间

图 2-104 《花木兰》中色彩视线指引镜头

飞跃时，主角的鲜艳色彩令观众总是可以一眼看到男女主角的表情变化。

2.7.3 色彩的剧情表意功能

2.7.3.1 营造片子的整体色彩基调

在迪士尼动画的制作中，绘制气氛图是一个关键流程。绘制气氛图的目的是确定片子的色彩整体基调。这点与确定画面色调不同。画面色调是指单个静帧画面的色调设计，而整个片子的色彩基调则可以由一种或者几种主导色彩构成，确立片子总体呈现出来的色彩风格和倾向。《美丽城三重奏》、《积木之家》、定格动画《夜车惊魂记》和《埃及王子》，这四个动画片的色调都是黄色，但是由于饱和度和明度的区别，导致片子传递出不同的情感信息（图 2-105~图 2-108）。

《疯狂约会美丽都》(The Triplets of Belleville)用暖黄色渲染出了一个50年代的繁华城市，平稳、低对比度的暖黄色带有一种愉悦，暖色调渲染出浓浓的亲情，营造了全片温暖的情绪基调（图2-105）。片中一些重色也普遍偏向于暖调，暗示

图 2-105 《美丽城三重奏》中的镜头

主角对乡村的怀念和眷恋。低饱和度的统一色彩基调、没有强烈的变化、冲击视觉的画面将欣赏者的精力集中到贯穿故事始终的深沉意味之中。

《积木之家》中黄色的饱和度和明度明显更低，偏向于土黄色。饱和度低、明度低的黄色在表现怀旧之余，更多地表现出一种悲伤（图 2-106）。老人对逝去的伴侣和渐渐长大离去的孩子充满着不舍。老人观看以前的照片，内心渴望回到过去，但时间如流水，逝去不可追。那种深深的眷恋与悲伤将影片的基调定在了昏黄的色调之中。

图 2-106 《积木之家》中的镜头

《夜车惊魂记》中，导演设计的高饱和度、低明度的中黄色与深灰色搭配，表现出主角压抑、慌乱的内心情绪，从而奠定了全片的情感基调（图 2-107）。

美国动画片《埃及王子》将低明度的赭黄色作为主色彩基调（图 2-108）。因为埃及具有的自然地理因素是大面积的沙漠地域，所以在场景设计中常常是无垠无际的黄沙漫漫。埃及传统壁画艺术中，

图 2-107 定格动画《夜车惊魂记》中的镜头

图 2-108 《埃及王子》中的镜头

赭黄色也是最常用的色彩。其他色彩，如深绿、鲜蓝、褐色等，都在明度和饱和度方面进行了适当调整，与之相配合。以上四个影片均是以不同冷暖、明度、饱和度的黄色系为基调的。颜色在冷暖、明度、饱和度上的差别通常依据色彩对心理的影响原则进行设计。

2.7.3.2 表现剧情的变化

动画可以全片采取确定主色调的设计。在表现剧情的发展变化，尤其是强调剧情的对比效果和情节的突变方面，色彩也起着令人意想不到的作用。观众可以随着片中色彩基调的变化，感受情节的起伏，更为透彻地领会导演所要传达的设计意图。

动画影片《僵尸新娘》中的场景建筑和角色服装设计都有着变体的中世纪艺术风格。片中的贵族和教堂设计以中世纪风格为主。其中对人性的漠视也表现在色彩设定上，人间的画面场景色彩以阴森、寒冷的深蓝色和阴暗的冷灰色为主调，

尽管是人间，但却毫无生气，充满着死亡的阴气，到处笼罩着冷漠又绝望的情绪（图2-109）。片中另一处主要场景是鬼魂生活的阴间。阴间一反墓穴中恐怖、阴森的感觉，而采用明快鲜亮的高明度、高纯度的纯色，如图2-110所示，鲜艳的色彩配合着僵尸骷髅们快乐地唱歌舞蹈的情节。片中的色彩成功地表现出了地狱的朝气与人间的阴暗。两个场景中巨大的色彩视觉差距随着情节的变化而切换，形成了色彩强连续对比。这种效果在强调情节变化的同时也有效传递出了动画片的文化内涵。

图2-109 《僵尸新娘》中人间的镜头

图2-110 《僵尸新娘》中地狱的镜头

2.7.3.3 表现角色内在性格

动画中角色的内在性格可以通过动作和事件去表现。这种表现需要时间，不像造型和色彩那么一目了然。与造型相比，色彩对表现角色的内在性格更具突出效果。

《贝蒂小姐》（Betty Boop）中，波波头、翘睫毛的贝蒂，身穿当时最流行的性感小红裙（图2-111）。红色象征着贝蒂的热情、活泼、积极等情感因素，符合当时美国社会需要的积极情绪。当时美国正开始经历经济危机，人们信赖、赞扬的资本主义经济出现了前所未有的问题。此时美国国内充斥着饥饿、悲伤、绝望的情绪，此时的社会比以往任何时候都需要乐观、向上、性感的形象来安抚民众迷茫、绝望的心理情绪。贝蒂的造型是以红色为主色，塑造了一个活泼、可爱、随和、善交的美女形象。《机器猫》（Doraemon）中，小叮当圆滚滚的外形搭配蓝色和白色，如图2-112所示。蓝色代表着未来高科技。当时，日本社会对机器人的想象和热衷造就了机器猫小叮当的诞生，小叮当拥有来自未来的高科技宝贝，可以实现人们的各种美好愿望。甚至现今的设计领域，蓝色依然为表现高科技的首选颜色。小叮当身上的白色代表着孩子般的纯净。蓝色和白色将小叮当的梦想的、神奇的、异想天开的角色内在性格塑造得异常成功。《灌篮高手》（Slam Dunk）中，樱木花道的一头红发道出了他的暴躁、乐观、热情的性格（图2-113）。《白雪公主》中，更是根据每个小矮人的性格为其设计服装颜色（图2-114）。

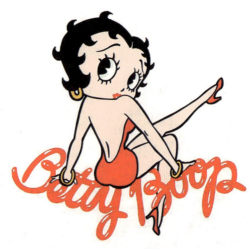

图2-111 《贝蒂小姐》的角色设计

图2-112 《机器猫》的角色设计

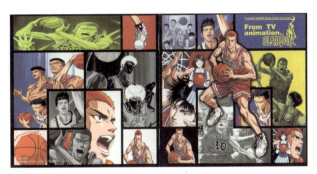

图 2-113 《灌篮高手》中的樱木花道

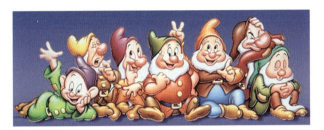

图 2-114 《白雪公主》中的七个小矮人

2.7.3.4 表现社会性因素

尽管动画片以描述故事为主，但是故事的背景离不开国家、民族和时代的因素。不同的国家、民族、时代对色彩有着不同的理解和偏好。

《埃及王子》中将摩西的身世展示在壁画上。影片段落虽然以表现摩西的出生、被放养为主，但是形式上采取了埃及壁画艺术中的红、黄、蓝、黑等色，形成了色彩的跳跃变化，以表现摩西内心的痛苦与挣扎（图 2-115）。《老太太与死神》的开篇中，死神和老太太的形象以西方新艺术运动的艺术风格来表现（图 2-116）。在色彩设计方面也一改以往的黑暗色彩，采取新艺术运动中艺术家穆夏设计中常用的金色，勾勒人物形象，增添了优雅与高贵的情感。同时，造型与色彩的设定点出了主角面对死神时的情感不是惊恐、畏惧，死亡对其而言是成就愿望的美好旅程。《美女与野兽》（Beauty and the Beast）的开篇中，在讲述王子如何被诅咒变成野兽的前尘往事时，采用了西方教堂彩绘玻璃画的色彩，如图 2-117 所示，人物的色彩饱和度强，基本都是纯色，纯色之间用较粗的黑色进行勾线间隔，调和纯色之间的不协调。这种传统色彩方式的设定表现了剧情的宗教色彩。剪纸动画片《小八戒吃西瓜》则拥有中国地域剪纸的单纯而热烈的色彩，表现了角色的单纯心境（图 2-118）。

图 2-115 《埃及王子》中对摩西身世的展示在壁画上

图 2-116 《老太太与死神》开篇中死神和老太太的形象以西方新艺术运动的艺术风格表现

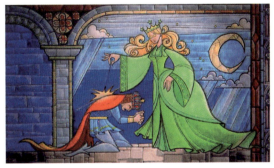

图 2-117 《美女与野兽》开篇在讲述王子如何被诅咒变成野兽的前尘往事时，采用西方教堂彩绘玻璃画的色彩

图 2-118 剪纸动画片《小八戒吃西瓜》在色彩方面则拥有中国地域剪纸的单纯而热烈的色彩

2.8 光线

戈达尔曾说,"拍电影——这是光学的奇迹。电影开辟了自己的道路,我时常把银幕与星星相比,与《圣经》中的星星相比。也许我们会在某个地方迷路,但我们拥有这颗星,拥有这束光源。"光,是电影的第一要素。有了光,我们才能看到物体,有了光,才有了电影的存在。所以人们常说,电影是雕刻时光的艺术。

影视作品中的光线有两个作用,一是照明物体,二是创造感觉(图2-119)。

图2-119 《彼得与狼》

2.8.1 光的原理

什么是光呢?从广义上讲,光在物理学上是一种客观存在的物质(而不是物体),它是一种电磁波。它们都各有不同的波长和振动频率。在整个电磁波范围内,并不是所有的光都有色彩,更确切地说,并不是所有的光的色彩我们肉眼都可以分辨。只有波长在380~780纳米之间的电磁波才能引起人的色知觉,这段波长的电磁波叫可见光谱,或叫做光。其余波长的电磁波都是肉眼所看不见的,通称不可见光。

2.8.1.1 光色

光色是指"光源的颜色",或者数种光源综合形成的被摄环境的"光色成分"。在摄影领域,人们常用"色温"来表示某一环境下光色成分的变化。含长波光多,光线色度偏黄,由橙及红,色温低。含短波光多,光线色度偏青,由蓝及紫,色温高。光色决定画面总的色调倾向,对表现主题帮助较大,如红色表现热烈,黄色表示高贵,白色表示纯洁等。

光的三原色是红、绿、蓝(图2-120)。因为自然界中红、绿、蓝三种颜色无法用其他颜色混合而成,而其他颜色可以通过红、绿、蓝的适当混合而得到,因此红、绿、蓝三种颜色被称为光的"三原色"。太阳光通过棱镜后,被分解成各种颜色的光,如果用一个白屏来承接,在白屏上就会形成一条彩色的光带,颜色依次是红、橙、黄、绿、蓝、靛、紫。这说明,白光是由各种色光混合而成的,彩虹是太阳光传播中被空中水滴色散而成的。色光是典型的"加光增色",即不同色光叠加,亮度也增加。

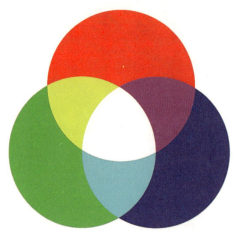

图2-120 光的三原色

2.8.1.2 光波

光波都有一定的频率。光的颜色是由光波的频率决定的。在可见光区域,红光的频率最小,紫光的频率最大,各种频率的光在真空中传播的速度都相同,约等于3.0×10^8m/s。但是,不同频率的单色光,在介质中传播时,由于受到介质的作用,传播速度都比在真空中的速度小,并且速度的大小互不相同。红光速度大,紫光的传播速度小,因此,介质对红光的折射率小,对紫光的折射率大。当不同色光以相同的入射角射到三棱镜上时,红光发生的偏折最小。它在光谱中处在靠近顶角的一端,紫光的频率大,在介质中的折射率大,在光谱中就排列在最靠近棱镜底边的一端(表2-1、图2-121)。

表 2-1　光的波长

颜色	波长 (nm)	范围 (nm)
红	700	640~750
橙	620	600~640
黄	580	550~600
绿	520	480~550
蓝	470	450~480
紫	420	400~450

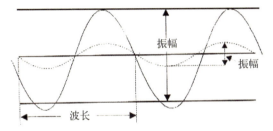

图 2-121　光波的振幅

2.8.1.3　光谱

让一束白光射到玻璃棱镜上，光线经过棱镜折射以后就会在另一侧面的白屏上形成一条彩色的光带，其颜色的排列是：靠近棱镜顶角端是红色，靠近底边的一端是紫色，中间依次是橙、黄、绿、蓝、靛，这样的光带叫光谱。光谱中每一种色光都不能再分解出其他色光，称为单色光。由单色光混合而成的光叫复色光。自然界中的太阳光，白炽电灯和日光灯发出的光都是复色光。在光照到物体上时，一部分光被物体反射，一部分光被物体吸收，如果物体是透明的，还有一部分透过物体。不同物体，对不同颜色的反射、吸收和透过的情况不同，因此呈现不同的色彩。物体反射什么色光，它就是什么颜色，全吸收就是黑色（图 2-122）。

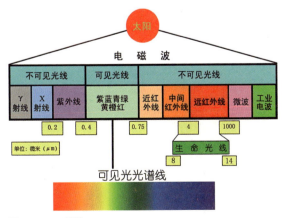

图 2-122　光谱

2.8.1.4　光比

光比是摄影上重要的参数之一，指照明环境下被摄物暗面与亮面的受光比例。光比对照片的反差控制有着重要意义。

光是满足摄影曝光的基本条件，也是实现画面造型的重要手法。和素描静物一样，被摄主体在光源的照明下会分布出五大调子和三大面。五大调子指高光、亮部、明暗分界线、阴影、反光；三大面指亮面、灰面、暗面。不同角度、不同数量的光源照明，调子的分布比例会有所不同，更重要的是照片的亮、暗面反差变化明显，呈现出各异的视觉效果。摄影师为更好地控制画面反差，引入了光比的概念。暗面和亮面的受光比例即是光比，如画面照明平均，则光比为 1∶1，如亮面受光是暗面的两倍，光比为 1∶4，以此类推。

2.8.1.5　反射

光在两种物质分界面上改变传播方向又返回原来物质中的现象，叫做光的反射。

2.8.1.6　折射

光从一种透明介质（如空气）斜射入另一透明介质（如水）时，由于波速的差异，光的传播方向一般会发生变化的现象叫光的折射。三维动画中，在制作海底世界时，光的折射效果是一个非常复杂的工作，因为在海底光线的折射非常复杂。

2.8.1.7　衍射

光在传播路径中遇到不透明或透明的障碍物或者小孔（窄缝），绕过障碍物，产生偏离直线传播的现象称为光的衍射。衍射时产生的明暗条纹或光环，叫衍射图样。

2.8.2　光线形态

2.8.2.1　直射光

点状光源发出的光线为直射光。典型光源为太阳及聚光灯，光线硬，被照明对象上具有明晰的光线线条。受光面亮，明暗过渡强烈，投影明晰，形成明显的亮暗反差、强烈的视觉起伏感。物体显得坚硬、沉重、粗糙，人物显得坚强，有力量，性格豪爽、粗犷。

2.8.2.2 散射光

由发光面积较大的光源发出，光线软，投影柔和，没有明显的投射方向。物体亮度均匀，反差平和，视觉起伏平缓，物体显得柔软轻盈，质感细腻。

2.8.3 光影与心理

光影影响着人们的心理，在人的思想中，光影有着强烈的象征意义。在历史的早期，光线和阴影主要被用来表现体积，塑造空间。"到了达文西（又译达·芬奇，Leonardo da Vinci）的作品——《最后的晚餐》(Last Supper)，我们才第一次发现有一种不同的观念，所以沃尔夫林称他为明暗表现法之父。在这幅作品里，光线是从一特定的方向，主动而有力地投射在一间昏暗室内，他把明亮的笔触加在每一个人物身上、桌面上以及墙壁上。到了卡拉瓦吉欧（Caravaggio），这种效果被发挥到了最高点，他的眼光似乎预示了20世纪之闪光灯的来临。"这是阿恩海姆对于《最后的晚餐》中的光线的理解，也创造性地阐释了光线的象征意义。可见，西方艺术中，对于光线的认知和创造力研究，从文艺复兴时期就开始了。

在艺术作品，尤其是影视艺术作品中，光线担负着塑造物体外形的基本功能。光线不但能够营造有形或者无形的空间，更可作为一种语言，传达出艺术家对作品的认识和判断，附加在角色的情感中一起传达到观众的内心世界。

在现实生活中，各种光影效果会使人产生不同的生理和心理反应。人们都有这样的感受，阳光明媚的时候，心情也会跟着舒畅，灰蒙蒙的阴沉天气，美好的心情也会跟着被压抑。人对黑夜充满恐惧，在白天又重新燃起希望。人类是渴望阳光的，这种渴望不仅是生理的，更是心理的。

光与影往往代表着正义与邪恶、安全与危险、已知与未知等对立的心理感觉。光的强弱、冷暖、方向、光质、折射、反射都能带给人不同的心理联想。当空间中光线幽暗之时，人往往感觉到紧张、恐惧、压抑、肃穆，反之，当空间中光线明亮时，人会觉得开朗、放松、舒适、甜美，会产生希望和向往。强烈的明暗对比给人以厚重之感，同时也能传达一种不稳定的心理暗示。柔和的明暗对比，经常用来描述温和、妩媚、轻柔的感觉，使人感到安逸和舒适。

2.8.4 光在影视作品中的艺术表现

照相和电影的出现为光的艺术应用提供了重要的媒介，因过度熟悉而处在人类遗忘边缘的光线被重新审视，光线的作用和艺术表达上升到了一个新的高度。电影艺术作品中对光的认识和运用已经开始超越其他的视觉艺术，并逐渐形成了丰富而独特的具有强烈表现意义的光线语言系统（图2-123）。

图2-123 《辛德勒的名单》

人类对于各种光的照射环境都有强烈的感知，也形成了非常丰富的光线的经验。随着人类文明的进步，光被越来越多地应用到艺术作品中，尤其是影视艺术作品中。所谓光的艺术表现力，是指光在影视作品中的多重作用和强烈的感染力，是摄影师利用人们对光线的感知的经验调动观众情绪的一种方法和技巧。

在影视作品的创作中，摄影师把光线作为自己手中的画笔，像画家一样来描绘画面、营造环境、烘托气氛、塑造人物形象。更多的摄影师则是把光当作自己手中的笔，像作家一样，以自己心中的感觉，自己的故事结构，自己的人生体验来表达个人的创作观点和态度。他们利用光线进行叙事而不仅仅是为了塑造画面。摄影师希望通过光线来推进故事情节的发展，希望通过光线和色彩

使观众能感知到故事讲述的重点。

2.8.5 光的表现力

2.8.5.1 正面光

正面光是指主光来自摄像机方向，不能完整地展示出影像的外形和纹理，其结果是使物体看起来像平面（图2-124）。但这样的光线能够帮助隐藏皱纹与瑕疵，所以经常用于漂亮的女性角色。

图2-124 《泰特罗》（Tetro）

2.8.5.2 侧面光

侧面光照射可以使角色轮廓线条清晰，明暗层次感强，能够很好地表现出物体的轮廓形态、纹理及立体感（图2-125、图2-126）。侧面光是非常常用的一种光线效果，明暗关系明显、对比强烈。

2.8.5.3 顶光

顶光是一种非常特殊的光线效果，人站在顶光下面，眼睛会完全隐藏在黑暗中，从而显得恐怖、狰狞，常用来丑化人物，表现人物的邪恶（图2-127）。有时顶光也能体现人物的被救赎感。

2.8.5.4 逆光

许多时候，逆光表现阴影和光亮的强烈对比。逆光会给角色勾勒出一个明亮的轮廓，体现角色

图2-125 《南京！南京！》

图2-126 《泰特罗》

图2-127 《辛德勒的名单》

的外形细节。同时，大面积的黑暗能让角色的细节隐藏起来，使观众产生神秘感。在半透明或者透明的物体中，逆光可以让物体的这些属性得到更好的表现。逆光的这些富有戏剧性的表现力，刻画美丽的女性角色或者儿童角色时，常常能产生惊人的视觉效果（图2-128、图2-129）。

图2-128 《泰特罗》

图 2-129 《南京！南京！》

2.8.5.5 底光

底光的照明效果在生活中更为少见，光源来自于下方，阴影则向上方延伸，这样的颠倒让寻常的人或者物体呈现出与众不同的一面，常用来表现邪恶的角色，如魔鬼、反派。但此类光线在应用时必须要注意环境的真实性，而且出现的次数要少，点到即止。

图 2-130 《艾德·伍德》（Ed Wood）

图 2-131 《波斯王子：时之刃》（Prince of Persia:The Sands of Time）

练习：

根据以下描述拍摄场景人像照片。

1．两个主要角色，一个是黑帮大哥，另外一个是即将面临生死的小弟，他被老大认为是叛徒。

2．两个主要角色，一个男生犹豫不决，是否该向面前的女神表白。

3．一个角色，独自来到一个阴暗恐怖的地方，吓得大气也不敢出。

4．一个角色，他已经一个多月没敢出门了，甚至在家里都没怎么动过地方。

要求：

1．注意角色的整体造型，尤其要考虑服装和发型。

2．认真考虑光线效果，如何用光线和色彩营造气氛。

3．每种描述拍摄 5 张不同景别、不同机位、不同角度的照片。

4．分组完成，每组 3~5 人。

2.9 场面调度

从某种意义上来说，场面调度即是动画的视觉语言。场面一词，可以包含观众所能观察到的银幕上的一切。调度，则是对这一切视觉元素的适当安排和巧妙设计。

场面调度不是简单的场景布置和人物位置设计。事实上，场面调度完全依赖于影片的叙事。场景中的一切是为叙事而生的，背景、道具、角色、动作、颜色、光线、对白都不是凭空而来的。这些元素都是附着在叙事脉络上的，都是为叙事服务的。普通的动画观众并不关心影片中场景设计人员如何绘制一幅宏大的场景，角色到底是如何设计出来的，道具都有什么，运用了哪些叙事方法，他们更期待角色是如何突破自我、战胜命运的，更期待角色在实现梦想的过程中是如何克服一个又一个困难，最终成功圆梦的。他们享受的是角色带给自己的欢笑、感动、泪水、震撼，甚至是惊恐。这一切的实现，除了角色的表演之外，只能仰仗场面调度。

场面调度一词来源于戏剧舞台，在电影中却得到另外的发展和变革。与电影不同，戏剧强调舞台的整体性，在戏剧表演过程中，观众始终处在一个主动的位置。舞台上的一切对于观众来说都是有价值的，任何演员的一举一动，观众都尽

收眼底。观众可以随心所欲地欣赏自己感兴趣的部分，既可以欣赏主角的表演，也可以欣赏配角的一双鞋子。电影则完全不同，它拥有了舞台戏剧所不具备的摄影机，进而产生了停机再拍方式，产生了蒙太奇理论，使得电影与戏剧的叙事手段发生了根本的变化。从场面调度这一层面上来说，戏剧受舞台的限制较多，从而使调度也有了限制，而电影则拥有更大的自由度，电影的场面调度也更有针对性和目的性。

电影中，调度可以分为两个方面：演员的调度和摄影机的调度。动画的场面调度也可以从这两个方面着手。与真人实拍电影有所不同的是，动画的视觉元素都产生于虚拟，无论是传统手绘、三维动画还是摆拍动画（定格动画），其场景、角色都是非真实的。所以动画的场景调度更显示出一种刻意，更强调创作者的控制力。

《功夫熊猫》（00:02:30—00:03:28）　　　　　　　　表2-2

1		中景，阿宝从梦中醒来，俯拍 （原来只是一场梦，这是主角的第一次正式露面。从阿宝所处的环境来看，他并不是什么大侠，也没有梦中那么潇洒）
2	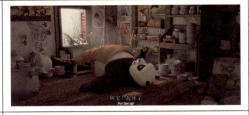	全景，阿宝抬头看墙面 （交代阿宝卧室的环境，从房间里的陈设来看，阿宝所处的环境充满了生活气息，这是对阿宝身份的初步表达）
3		
4		摇镜头，墙面上的海报，公仔一一展示 （这是摄影机的调度，前文中提到，摇镜头在展示环境方面具有不可替代的作用。这三个镜头交代了阿宝做梦的由来，表明了阿宝的性格和梦想，为阿宝下一步观看比武大会从而被指定为"神龙大侠"埋下了伏笔）
5		
6		阿宝欣赏海报，发现刚才的梦不过是梦，叹了一口气又躺倒在床上 （半睡半醒的阿宝发现自己在现实中什么大侠也不是，有点儿无奈。这既是叙事的安排，又是演员的调度，这样一个情节的加入，既能说明阿宝对于功夫，对于成为大侠的奢望，又非常直接地告诉观众，阿宝的生活离大侠这一身份遥不可及）

续表

7	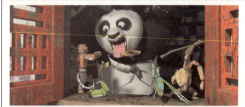	阿宝想用一招"鲤鱼打挺"站起来,尝试了三次却发现自己肥胖的身体实在是不给力,唯一的效果是床的晃动和其他道具被震得叮当乱响 (虽然身材臃肿又不灵活,但阿宝仍然把自己当做个练家子,无时无刻不在想着自己是个功夫高手)
8		阿宝从侧面入画,对着"虎胆五侠"的公仔,神情亢奋地做出他们的招牌式动作,忽然发现对面的猪邻居在诧异地看着自己 (阿宝有些自娱自乐的表演事实上就是他内心最强烈的愿望。在旁人眼中,这种与自身相去甚远的梦想显得异常可笑。窗户的结构明确看到了,即能解决光线的问题)
9	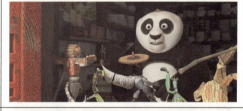	猪邻居呆呆地看着阿宝
10		阿宝有点儿尴尬
11		阿宝俯下身,躲开猪邻居的目光,想要一个潇洒的扔飞镖动作却没有成功,再试,仍然没有成功 (这个失败的飞镖再次暴露了阿宝对于功夫的不在行)
12		纵摇,伴随着阿宝摔下楼梯的声音,交代了阿宝家面馆的外部环境,这时门外已经是人声鼎沸 (阿宝家的面条还是非常受欢迎的,不过这也进一步说明了阿宝的生活环境距离"神龙大侠"实在是八竿子也打不着,况且下个楼都能摔倒)
13		阿宝以一个脸朝下的姿态从楼梯上摔下来 (在观众看来,阿宝实在是太笨了,什么都做不好,这也为阿宝后来成为神龙大侠制造了巨大的反差,从而引起观众浓厚的兴趣,一个如此笨重的熊猫竟然成为绝世高手)

《功夫熊猫》的开场片段通过演员的调度，即阿宝早上从梦中醒来这场戏，展示了阿宝的生活环境。阿宝的行动轨迹、摄影机机位的选择和摄影机运动的密切配合，准确传达了阿宝的性格，更明确地给观众展示了阿宝一直以来的梦想。当然，此刻阿宝还没有奢望成为神龙大侠，只是在梦中偶尔地幻想一下，但他对功夫的迷恋却已经给观众留下了深刻的印象。

场景虽然并不复杂，却也呈现出许多元素：二楼阿宝的卧室、睡觉的炕、对面邻居的房子、一楼的厨房、室外露天的面馆。这场景规模很小，场景布置非常紧凑，这便是阿宝成长的地方。阿宝的活动范围也很小，或许这就是他身材如此臃肿肥胖的原因。

2.9.1 演员调度

动画中的演员是纯粹的角色，同真人实拍的影视作品不同。真人实拍的影视作品，角色或多或少会带有演员个人的性格、习惯和情绪，事实上，这也是真人实拍影视作品的魅力所在。动画中的角色则是完全虚拟的，角色自身是没有生命的。动画的原意"赋予灵魂"描述得恰如其分。角色的内心情绪完全通过外在的表演去传达，角色行动的方向和趋势完全由剧本决定，由叙事方式决定，由创作人员（一般指导演）决定。

动画导演按照叙事的要求，按照自己对于剧本的理解，按照个人意识支配动画角色在动画影片中的一切行为。事实上，演员的调度是演员表演的一部分，调度由动画创作团队分工协作完成。场景设计、道具设计要按照演员的调度安排进行。

这是一段非常典型的演员调度实例（表2-3），没有对白，只有音乐和鸭子的叫声。经过影片前一部分较长时间的铺垫，观众已经对彼得建立了深深的同情。彼得渴望自由，渴望围墙外的生活。爷爷却因为担心彼得的安全而把后门锁了起来，彼得鼓起勇气偷拿了钥匙，帮助断翅的乌鸦重新飞翔，和鸭子愉快地在冰上玩耍。这是彼得许久以来没有过的快乐体验，始终忧郁的脸庞也开始有了笑容。不过好景不长，从梦中醒来的爷爷发现了这一切，赶去外面把彼得拽了回来，并重新锁上了后门。门被锁上，彼得的笑容也戛然而止，鸭子和乌鸦的快乐也瞬间无影无踪。

《彼得与狼》（00:13:09—00:14:02）　　　　表2-3

1		全景展示，自下而上的镜头摇移，再次交代墙外的环境
2		彼得在冰上快乐地玩耍，享受着空前的自由。彼得滑冰致管道口，躺倒在冰面上，稍后，用脚踩着管道让自己身体平躺着滑到摄像机跟前

续表

2		彼得在冰上快乐地玩耍，享受着空前的自由。彼得滑冰致管道口，躺倒在冰面上，稍后，用脚踩着管道让自己身体平躺着滑到摄像机跟前
3		爷爷来到跟前，神情严肃地看着彼得
4	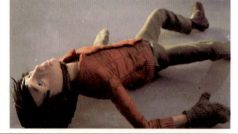	彼得看到爷爷的到来，有点儿害怕，翻身爬了起来
5		爷爷把彼得从冰面上拉走，向家的方向走去

续表

6	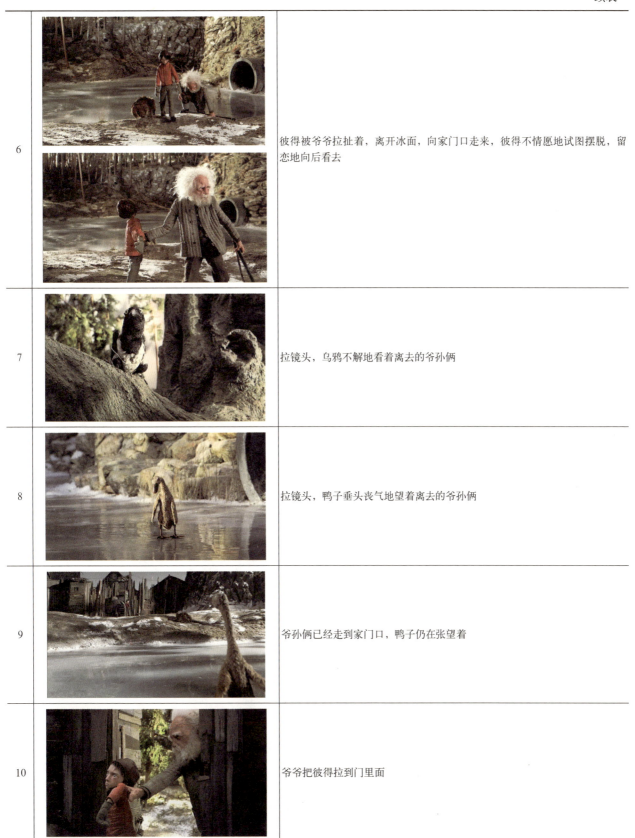	彼得被爷爷拉扯着,离开冰面,向家门口走来,彼得不情愿地试图摆脱,留恋地向后看去
7		拉镜头,乌鸦不解地看着离去的爷孙俩
8		拉镜头,鸭子垂头丧气地望着离去的爷孙俩
9		爷孙俩已经走到家门口,鸭子仍在张望着
10		爷爷把彼得拉到门里面

这个小小的段落中包含的冲突便是由演员的调度来实现的。仔细分析演员的位置可以发现，演员的位置是不断变化的，而不断变化的根据就是情节的铺陈。

图2-132　彼得（线）和爷爷（直线）的行动路线

通过演员位置的变化可以看到，这场戏中，A点是彼得的行动的起点，A点之前的轨迹是更早一些彼得活动的轨迹。彼得从A点开始，旋转着滑冰到B点，即管道口，然后顺势躺在了冰面上。接着，彼得用脚蹬管道口，使自己躺着滑到C点，仰望着天空，十分快乐轻松。爷爷自E点（后门）走到C点（彼得面前），然后和彼得一起走到D点（岸边），最后走回E点（后门）。

从演员的行走轨迹来看，彼得行走的路线是曲线性质的，是无所顾忌的，是完全放松的状态。爷爷的轨迹是直来直去，谨慎小心。仅仅通过演员的调度就可以感受到爷孙俩情绪的不同，也进一步反映出两人对待陌生环境的不同心态。当然，爷爷一定是经历过一些危险的事情后才对后门外的荒野充满了戒备，后续事件的发生也正说明了这一点，野外的确是危险的。

演员调度并不是随意为之，要遵循一定的规则。

首先，演员调度要遵循动画片本身的逻辑。动画虽然以夸张见长，却也必须遵循事物发展的逻辑和规律。动画是将没有生命的物体赋予生命，但每一个动画故事必须要建立自己的叙事逻辑。无论如何夸张，场景设计和演员调度也必须符合这个逻辑。如果毫无章法，任意而为，故事发展就失去了根本支撑，就失去了可信度，就不可能打动观众。演员的调度一定要在动画故事本身的逻辑范围内，什么样的调度可以实现，什么样的调度不能实现，都要依托故事本身。

其次，调度要符合演员（角色）的性格。

性格是灵魂的指征，正如现实生活中的人有不同的性格一样，动画片中的角色通常也会具有与众不同的强烈个性。某个动画角色受到观众喜爱便是源于这种独特的个性。

《功夫熊猫》中的阿宝，他首先是个普通人，一个面馆老板的儿子，就像现实生活中我们身边的人一样。如果仅仅是这样，他就不会作为一个动画角色而存在了，也不会拥有如此众多的粉丝。阿宝是个胖子，是个贪吃的胖子，是个身体笨重、动作笨拙，上几级台阶就累得直喘粗气的胖子。当然，并不是因为他是个胖子他就不普通了。阿宝还喜欢功夫，甚至喜欢到了痴迷的程度，这就显得有那么点儿与众不同了。阿宝这个臃肿肥胖的身体在某种程度上决定了他的行动路线和表演风格。

第三，演员调度要符合角色内心的情绪。叙事的进行，演员的情绪一直贯穿始终。情节的推进便是演员情绪的逐步建立和释放，情绪建立在演员性格和其遭遇的事件之上。面对同样的事件，不同性格的人会产生不同的情绪，做出不同的反应，这种反应的区别便推动了叙事的进行。

由于动画的虚拟特性，演员对事件的反应从来都不是自主的，而是创作人员替代其做出的，演员调度就是这种反应的一种表现。这就很容易导致演员调度成为一种纯粹人为的设计和安排。事实上，演员调度的权力虽然掌握在创作人员手里，但是并不代表创作人员可以随意画几条线就决定了演员如何调度。创作者赋予动画角色生命，便同时赋予了它完整的生命行为。表演和反应要完全尊重角色的内心情绪，把它当作一个拥有自由灵魂的真正生命来看待。

此时，表面上看演员调度是创作者的设计，事实上已经成为角色的自主行为，创作者不过是通过各种手段让这种行为展现出来而已。

动画的观众都拥有足够的判断力，在观影时，他们时时刻刻把自己当作角色。角色的情绪和反应是否符合角色的性格是观众不自觉地作出判断。

如果这种判断为真,观众会津津有味地继续关注角色的命运,并且将自己的情绪进一步投入到角色的情绪中,这就是"移情"。如果判断为假,观众就会逐渐从影片中脱离出来,并且对影片产生程度不同的负面评价。

2.9.2 摄影机调度

摄影机代表着观众的眼睛,摄影机拍到的地方就是观众看到的地方。无论是现实还是动画中,观众不可能同时看到一个场景的全貌,也不可能同时接触到所有的角色,更无法了解到全部的情节。所以,便有了摄影机调度。创作者利用摄影机引导着观众的视线,吸引着观众的注意力,紧抓着观众的心理去完成整个影片的叙事。

摄影机调度在叙事中的作用甚至超过了角色的表演,事实上,没有摄影机,表演也就不复存在了。然而,摄影机的作用并不仅仅是将角色表演如实展现出来,更大程度上,摄影机调度能够更加直接地交代环境,营造气氛,强化表演,这是任何手段都不能替代的(电影眼睛派,蒙太奇学派)。

摄影机调度包含了摄影机的一切运动和拍摄手段,如推、拉、摇、平移、升降、跟随、旋转等拍摄方式,还包括变焦、焦点转换、升格拍摄、慢速快门拍摄等。

摄影机调度用以交代环境是十分必然的,很多时候角色尚未出现就要先交代角色所处的环境。一般而言,交代环境的目的有两个:一是告知观众角色故事发生的地理位置、自然环境等,好让观众对将要发生的故事做好心理准备。二是通过环境的展示和摄影机的调度,建立一种基调,营造一种气氛,使观众融入其中,进而受到影片气氛的感染。

《Wall-E》的开头部分,通过摄影机的调度来交代环境,实现气氛的营造。影片几个镜头之后便是在太空中俯瞰地球。这个场景我们再熟悉不过了,从遥远的太空看,地球被蔚蓝色的海洋包裹着,黄色的部分是陆地,绿色的植物点缀其中。

图2-133 《Wall-E》开头片段(00:00:28-00:01:39)
《Wall-E》是2008年一部由安德鲁·斯坦顿编导、皮克斯动画工作室制作、迪士尼公司发行的动画电影。故事讲述的是地球上的清扫型机器人瓦力爱上了女机器人伊娃后,跟随她进入太空历险的故事。本片全球票房超过5.2亿美元,获得第81届奥斯卡最佳动画长片奖。

然而,这里的地球却和我们视觉经验中的地球大不相同,看不到一丝蓝色,整个地球被一层雾气围绕,看上去没有一点生机。摄影机继续往前推进,向地球的方向推进,这时才发现,围绕着地球的雾气原来是一颗颗人造卫星和各种太空垃圾。摄影机继续推进,穿过这些太空垃圾,穿过厚厚的灰蒙蒙的云层,穿过一座座垃圾堆成的山峰,穿过一个个矗立的烟囱,一栋栋高楼出现在面前。然而,这不是人们居住的高楼大厦,这也是垃圾

堆成的。摄影机此时转为俯瞰，可怕的场景映入我们的眼帘，地面上除了垃圾和破损的建筑物以外什么都没有，没有水，没有植物，画面解读出一个废弃的城市，人类已经不知所踪。

这个开篇段落带给观众很多的信息和感受：

其一，地球已经受到严重污染，这对于生活在地球上的人们来说有些可怕，有种危机感。现实中，地球将来会不会也变成那个样子？

其二，地球上看起来已经完全荒芜，人类到哪儿去了？这是观众会十分担心的问题。虽然影片是虚假的，但带给观众的思考是真实的。

其三，既然开篇交代了这样一个环境，故事就一定会发生在这里，会是什么故事呢？故事的主角是谁呢？是地球上最后一个人类吗？这引起了观众强烈的好奇心。

其四，摄影机只是缓缓地向前推进，并没有刻意描写某个场景，更没有着力渲染这种没有人烟的荒凉，尤其配合轻松愉快的歌曲作为背景音乐，观众不会感到恐惧或者紧张，反而会轻松下来。

接下来的几个镜头全部是静态的镜头。

对比后发现，《Wall-E》和《我是传奇》（I Am Legend）开篇虽然都是交代废弃城市的环境，但二者有着截然不同的摄影机调度方式。

《Wall-E》的摄影机调度舒缓柔和，音乐欢快轻松，在摄影机运动的过程中顺便描写城市环境，似乎在带着观众旅行观光。如果场景换作蓝天绿树、小溪流水，便是一场美妙绝伦的风光之旅。

《我是传奇》开场缓慢无比的摇镜头，就已经开始暗示城市的荒凉，第1和第3个摇镜头，摄影机运动非常缓慢，目的是让观众用较长的时间看清楚城市的全貌，看清楚这个城市已经没有活动的人类，大量的汽车像垃圾一样漂浮堆积在河里。

接下来的几个长时间静态镜头，场景中除了有鸟飞过以外，没有任何其他生命的活动迹象。这便是直截了当地告诉观众：这个城市曾经热闹的地方现在都没有人了，广场上没人，大街上没人，商场前没人，地铁站没人。这些地方曾经都是人头攒动，熙熙攘攘。这段场景描写强调的是空无一人，是荒凉和恐怖。

最后以一个俯瞰的移动镜头逐渐展示给观众。不仅是刚刚静态镜头所表现的地方，这个城市所有的地方都是这样，都是死气沉沉，寂静得可怕。当然，有个例外，这就是主角所开的汽车在这样空无一人的大街上驰骋。

除了交代环境、营造气氛以外，利用摄影机的调度来强化表演，也是电影区别于其他表演形式的独到之处。试想一下，如果抛开摄影机的调度，只将摄影机作为拍摄工具静置在一旁，那电影看起来该是多么单调乏味！商业电影会将摄影机调度发挥得淋漓尽致，用以强化演员的表演，增强画面的感染力和吸引力。笔者将会在"视听语言与情绪感染力"一节详细讨论。

摄影机调度同样需要遵循一定的规则。

首先，动画片的摄影机调度要考虑现实性，虽然动画的摄影机是虚拟的，是可以无处不在的，但这并不意味着动画片的摄影机调度可以完全抛开现实。尤其是空间内的摄影机调度更要考虑空间的封闭性和面积大小，只有这样才能给观众营造空间的概念，才能使故事得以顺利地进行。

第二，摄影机调度要考虑观众的视觉承受能力和思维习惯。不同年龄层次的观众对摄影机运动和机位变化的接受能力和理解能力是不同的。年龄越小，对画面变化的反应越慢，注意力越容

图2-134 《我是传奇》开场片段

易分散。过快的摄影机运动和镜头变化，会让这些观众感觉不知所云，这就失去了调度的价值。另外，还要把越轴的问题考虑进来，毫无征兆的越轴，一样会让观众的思维产生混乱。

第三，调度要符合影片的叙事节奏。摄影机调度一定要纳入到影片总体的叙事中来考虑，绝不能为了调度而影响叙事节奏，这样就会本末倒置。

第四，也是最重要的一点，摄影机调度并不是孤立存在的，一定要结合演员的调度进行，二者互相配合，密不可分。即使是空镜头，也需要考虑为演员表演进行铺垫。

第 3 章 动画的声音

3.1 概述

假如《霸王别姬》中没有程蝶衣那"啊"的一声惨叫，我们如何感受被母亲切掉六指的那种痛彻心扉？假如《魂断蓝桥》(Waterloo Bridge)中没有玛拉那一句"你活着"。我们如何感受到她从震惊到惊喜再到幽怨的情感变化（图3-1）？

图 3-1 《霸王别姬》
《霸王别姬》于1993年上映，改编自中国香港女作家李碧华的同名小说，由陈凯歌导演，张国荣、张丰毅、巩俐领衔主演。本片荣获法国戛纳国际电影节"金棕榈大奖"，是我国唯一一部获此殊荣的影片。除此之外，本片还获得了国际影评人联盟大奖、金球奖最佳外语片奖等多项国际电影奖项。

在电影最动情之处，声音将是最能煽情的工具。没有它，电影的魅力将大打折扣。声音是电影媒介的基本元素之一。它使电影从纯视觉的媒介变为视听结合的媒介，使过去在无声电影中通过视觉因素表现出来的相对时空结构，变为通过视觉和听觉因素表现出来的相对时空结构。

"电影的声音……不仅加强，而且数倍地放大影像的效果。"——黑泽明

电影的发展从无声电影时代开始。演员用夸张的体态和动作努力探索，表达剧情和人物情感。后来，在无声电影的基础上，用真人和留声机进行现场配音。无声电影时代产生了大批的默片电影艺术家和艺术价值很高的经典作品，以喜剧片为代表，有卓别林的《摩登时代》(Modern Times)、《淘金记》(The Gold Rush)等（图3-2、图3-3）。第一部有声电影出现在1927年的《爵士歌王》(The Jazz Singer)。人的感官存在着一种互补的现象。有的时候，即使不出现画面，只是听到声音，你也完全可以依靠声音的表现来联想出相对应的画面，反过来也是一样的。这种感官上互补的特征和影视艺术表现的某些方面是吻合的。影视作品中的声音已经成为一种具有感染力的形象，它的表现力不亚于镜头画面的表现力。

动画艺术也从单纯的肢体表演开始转型为声音与画面相配合的表现。1928年，迪士尼推出第一部有声动画片《汽船威利号》，片中声音和人物动作配合得天衣无缝，如图3-4所示。迪士尼早

图 3-2 《摩登时代》

图 3-3 《淘金记》

期推出的多部二维动画片，如《美女与野兽》、《小美人鱼》等，都有很多百老汇歌舞剧形式的段落，极大地活跃了片子的氛围。1940年华特·迪士尼更是将古典音乐与动画结合制作了动画片《幻想曲》(Fantasia)，令动画片的走向更加多元化。到了三维动画飞速发展的今天，声音对动画也产生了不可估量的影响（图3-4、图3-5）。

图3-4 《汽船威利号》

图3-5 《美女与野兽》

马尔丹在《电影语言》中曾这样描述声音对画面的补充作用："音响也是画面的一个决定性的构成部分，因为它在再现我们在现实生活中感觉到的人和事物的环境时起了重要的作用；我们的听觉范围在任何时候都包括周围的全部空间，而我们的视觉却不能同时看到60度以上的空间，甚至在专心观察时也只能看到30度。"

镜头画面需要图形和色彩作为介质传播信号，但是声音有无限的穿透力，可以延展到银幕之外的空间。首先，画外音源可以对画面场景进行补充。其次，大场面如战争等，环绕立体声技术的应用能够营造出更为壮观、宏大、逼真的情境感（图3-6）。

3.1.1 声音的分类

影视作品中的声音主要包括四个类别：语言、音响、音乐和无声。

图3-6 《战国BASARA1》中的战争场面

语言就是角色说出的话，包括角色之间的相互交流，角色的自言自语，角色的内心独白，电影的旁白等。音乐是电影中经过加工的要通过演奏、演唱才能形成的声音。音响是电影中除了语言、音乐之外所有声音的统称，有时也叫做音效。无声即没有声音，通常指特殊情形下的寂静，此时无声的力量甚至超过一切声音。

3.1.2 声音的空间感

有声电影的空间是由光和声音塑造的。摄影机的工作原理是借助于光、透镜及感光胶片，把现实中的三维信息以纪实的方式输入到二维平面上，再投影到二维银幕上，造成三维的视觉运动幻觉。录音机则可忠实地记录和回放空间里的声波（直达声、反射波、衍射波等）。单声道的录音系统可以忠实地体现声音的距离、纵深运动等空间特征。立体声系统还可以体现横向运动。因此，它大大增强了银幕上二维影像的立体幻觉，例如杯盘的碰撞声、关门声、走路声等不仅是简单的音响效果，它还描绘了声源所处的空间，并且传达了施动者的情绪状态。

声音的全方向性传播的特点及人耳全方向性的接收形成一个无限连续的声音空间，因此，在事件或叙事空间以及超事件或超叙事空间中，声音没有画内、画外空间之分。

声音体现的空间有：事件或叙事空间、超事件或超叙事空间、非事件或非叙事空间（如解说词或评价性音乐）。在事件或叙事空间中，看不见声源的声音可形成极其丰富多变的空间变化，并创造出各种情绪气氛。

3.1.3 声音的形象感

在剧中,声音也担负着推展剧情的作用。在展现剧情的同时,塑造人物形象也是声音的另一重要功能。人物的声音特质、语言风格都是人物性格的最直接体现之一。如《米老鼠和唐老鸭》中,唐老鸭的配音者李扬刻意压低声音,用低沉沙哑的声音配合唐老鸭的暴躁、爱吵闹,同时每次又很悲剧的命运,总是让人忍俊不禁,在一些动画片中,美少女形象,如白雪公主、花仙子、睡美人等都在配音上采用优雅、柔美的风格。《白雪公主》中七个小矮人的说话声音也是配合了各自的性格特点,有温柔的、有忠厚的、有暴躁的、有磕磕巴巴胆小的等(图3-7、图3-8)。

图3-7 《米老鼠和唐老鸭》中的唐老鸭

图3-8 《白雪公主》中的七个小矮人

3.1.4 声音与时间

声音与时间关系包括三种:放映或观看时间、事件或叙事时间、观众欣赏的心理时间。放映时间与事件或叙事时间完全同步的时间叫做实时的时间,如多机位拍摄的一场实况演出。在故事片中很少有真正的"实时"影片,美国影片《正午》(High Noon)是罕见的一例。它的故事是假设发生在1小时45分钟之内,放映时间亦为1小时45分钟。放映时间与事件或叙事时间不同步,如在90分钟的放映时间内可以表现20分钟的事或两千年的事,这种不同步也会构成观众的独特的心理时间。由于动画影视作品的时间是以1/24秒为最小时间单位的连续流程,因此,它的心理时间更像音乐作品的欣赏时间,而不像戏剧的欣赏心理时间,更不像小说的阅读心理时间。

【《正午》是电影史上的经典西部片之一,银幕英雄贾利·古柏又一次以精湛的演技征服观众,并继1941年的《约克军曹》后,再次荣获奥斯卡影帝。影片还荣获金球奖戏剧类最佳男主角、最佳女配角、最佳配乐,国家影评人协会年度十大佳片,纽约影评人协会最佳影片、最佳导演及奥斯卡最佳剪接等奖项。】

构成欣赏心理时间的可变因素是事件或叙事的时间。在这一时间范畴内,声音可以表现为现在、过去、将来三个时态以及这三个时态的各种同时性结合,如在苏联影片《湖畔奏鸣曲》中,医生在树下休息时,过去(闪回)的声音与现在时态的远处的雷鸣声同时出现。

声带上一段时间连贯的声音(如对话)和时空不连贯的一系列画面结合起来,可以造成时空不连贯的幻觉,也可以造成时空连贯的幻觉,这是好莱坞电影中对话场面的正拍/反拍模式的依据。

通过剪辑,声音可以使不同时空的镜头得以任意连接,这样的例子就更多了。《朗读者》(The Reader)中男主角看着窗外哗啦啦的大雨,镜头闪回到下着同样大雨的十几年前,他在公交车上遇见女主角(图3-9),雨声将两个镜头连接在一起。微电影《未央道》中企图为情自杀的女孩,听着窗前录音机里放着的邓丽君的歌曲。歌曲同样也出现在越狱成功后逃亡的罪犯的车内。两个镜头同样以邓丽君的音乐联系在一起,表明两者即将发生关联。

声音可以将两个不同的时空联系起来。例如在苏联影片《这里黎明静悄悄》中,战争时期的女战士听见的一声布谷鸟叫与十几年后和平时期

第3章 动画的声音

图 3-9 《朗读者》中声画联系

另一个姑娘抬头听见一声布谷鸟叫的镜头接在了一起,从而把两个时代紧密联系起来,形成了鲜明的对比。

3.1.5 声音的速度感

声音同样可以营造速度感,譬如汽车、坦克、马蹄声以及人的脚步声音等。《赛车总动员》(Cars)中有很多闪电参加比赛的镜头。在比赛开始,赛车们启动时发动机的轰鸣声以及比赛的声音都会加强速度感(图3-10)。

图 3-10 《赛车总动员》中声音的速度感

《赛车总动员》是由皮克斯动画工作室制作,迪士尼于2006年发行的电脑动画电影。该片由约翰·拉塞特执导,这是迪士尼和皮克斯的第七部动画长片,也是在迪士尼收购皮克斯之前,两家公司旧有合约下的最后一部电影。

3.1.6 声音与节奏

节奏是电影乃至动画都必不可少的一个重要因素。声音具有很强的调节节奏的作用,甚至会主导影片的整体节奏或段落节奏,这与声音本身的音乐特性密不可分。在《杀死比尔2》中女杀手即将去杀死昏迷的女主角时,导演采取并列剪辑的方式,在一个画面内呈现了女杀手和女主角两者的状态(图3-11)。此时背景音乐的节奏加强了片子的节奏感,令观众越来越紧张。《风之谷》(Kaze no tani no Naushika)中有一段小女孩坐在树下唱儿歌的镜头。悠扬、亲切的音乐极大地缓解了影片的紧张感觉(图3-12)。

图 3-11 《杀死比尔2》中声音的节奏

图 3-12 《风之谷》中缓慢的声画节奏

3.2 语言

3.2.1 对白(对话)

对白是指人物之间进行交流的语言。它是影

片中使用最多，因此也是最为重要的语言内容。对白往往担负着表达演员肢体语言所不能表达的多重含义的功能。一部影片的精彩与否，对白起着非常大的作用。

《魂断蓝桥》中，舞蹈演员玛拉因战争与自己的未婚夫罗伊分开。前线传来罗伊阵亡的消息，在绝望之际的玛拉由于生活所迫，沦为娼妓，出卖自己的身体谋生。不久之后，玛拉如常在火车站附近准备选择目标客人时，竟然碰见并没有阵亡的罗伊（图3-13）。此时的玛拉只说了一句："你活着。"这简单的三个字包含着三重含义：对恋人归来的惊喜；对自己已经沦为娼妓的幽怨；对他们二人感情的绝望，如此生离不如死别。

《霸王别姬》中程蝶衣的母亲抱着儿子路过集市时，有男人和他拉拉扯扯，他们之间的简单对白，完全将她的职业暴露无遗（图3-14）。

图3-14 《霸王别姬》中程蝶衣的母亲抱着儿子路过集市

3.2.2 独白

独白是剧中人物在画面中对内心活动所进行的自我表述，在片中多是以自我为交流对象，即自言自语。独白可以用直接表达内心的方式成为创造人物形象的表现手段之一。由于影视语言的特性，声音很难直接表现人物的内心。通常，画面似乎更适合表现人物的行为、状态等外部信息；而独白作为人物的自述，则可以游刃有余地表现出其复杂的内心世界。

《花木兰》中，花木兰相亲失败，内心的挫败感和不能为家族争得荣誉的失落，就以主角的歌唱独白的方式进行表达（图3-15）。

独白也可以以画外音的形式出现。它是人物内心思想、情感的一种表现形式，它所要传达的不是外部世界所看见的东西，而是人物对外部世界的一种心理体验。

3.2.3 旁白

旁白是指以画外音的形式出现的人物语言。电影中的旁白主要有两种情况：第一人称的自述（画面中没有说话的人），如《我的父亲母亲》开头部分以画外音的方式介绍故事背景。也可以是第三人称的介绍、评论、评说等。

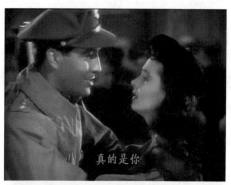
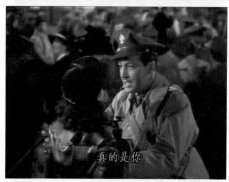
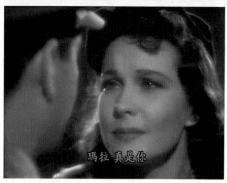

图3-13 《魂断蓝桥》

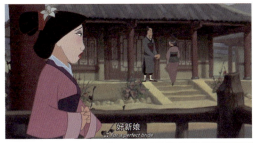
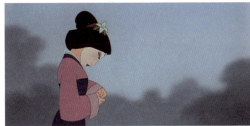

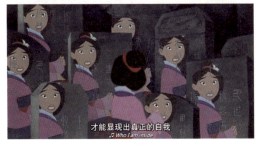

图3-15 《花木兰》中花木兰相亲失败

3.2.4 语言在电影中的作用

（1）辅助画面交代情节，进而推动故事的发展。这是最基本的功能，也是语言在影片中最主要的作用。

（2）表明人物的内心情绪。角色的语言由内心控制，尤其受当时情绪的影响。同样的意思，同样的话语，在不同情绪下表达出来可能就完全不同。

（3）塑造人物的性格。角色的性格依靠动作和语言展现出来，语言风格是性格的最好体现。

（4）语言中的旁白或独白可以直接表达作者的观点和作品的主题，交代故事发生的背景，交代人物关系。

3.3 音响

在电影中，除了人物语言和音乐之外，其他所有的声音均称为音响，也叫做音效。在影视创作中，音响是不可缺少的，银幕上的音响效果来源于生活，来源于人们的生活经验，是日常生活在艺术作品中的反映。

3.3.1 音响的类型

（1）动作音响：角色动作过程中产生的声音，如走路声、奔跑声、开关门声、呼吸声、心跳声、打斗声等。

（2）自然音响：自然界中除了人类的声音之外的各种声音，如风雨雷电、山崩海啸、地震、鸟鸣虫叫的声音等。

（3）背景音响：人群嘈杂声或者环境噪声，主要有街上的喧闹声，音乐会（及各种集会）上的鼓掌声、嘈杂声，大街上的叫卖声，各种群众场面的喊叫声，群体性的运动所发出的声音等。

（4）机械音响：物体机械运动而产生的声音，如火车汽笛声、车轮飞转声以及汽车等各种交通工具所发出的声音。

（5）枪炮音响：由各种武器引发出来的爆炸声，如炸弹爆炸声、射击声、子弹飞射的声音等。

（6）特殊音响：人工制造出来的非常见性的音响，经过变形处理的非自然界的音响，如运用到神话、梦幻、鬼神、恐怖等内容上的声音。

3.3.2 音效的作用

电影《珍珠港》中，无数战斗机从空中纵横掠过。《角斗士》中，整个角斗场人群沸腾喧嚣，通过多声道声场院定位营造出逼真的空间感，观众被包围其中，仿佛置身于影片场景中，获得了极具震撼力的视听感受。逼真的现场感能使观众在不知不觉中融入创作者所营造的特定的氛围内，从而更容易为影片所感染。音响的作用可以归纳为如下几点：

（1）增加动作的真实感。影视动画中，物体运

动发出的声音必须要符合人们日常生活中对声音的认识，否则便显得虚假。另外，放大原本不易察觉的声音，可以增加动作的幅度和重量感，最常见的应用便是动作片中的人物打斗。

（2）渲染画面的气氛，通过音响的变化，营造特有的画面气氛。这样的手段经常出现在惊悚片、恐怖片中。

（3）塑造画面空间，增加画面的信息量。画面外的声音可以让观众感知到画面外空间的存在，这会显著地扩大画面所展示的空间，增加观众对画面的期待感。

（4）音响跨越多个镜头而存在，这可以增加镜头间的联系，使原本松散的镜头结合起来形成一个整体。

（5）强调的音响可以突出表现某种角色情绪，如粗重的呼吸声、无法抑制的心跳声等。

（6）特殊的音响效果可以帮助塑造人物。

（7）将画面中不存在的音响强调出来，能够象征某种意义，突出创作者的某种思想。

3.4 音乐的作用

音乐是经过艺术处理的声音，通过乐器的演奏或者歌手的演唱将其表现出来。音乐作为一门独立存在的艺术，发展至今已有数千年的历史。音乐不仅仅是一门时间艺术，更是一门空间艺术。影视音乐则是专门为电影创作、编配的音乐，它是音乐艺术的一个分类，也是影视作品中声音的重要组成部分。动画中的音乐更是延续了它在电影中的作用。

仔细体会动画中场景、情节、镜头之间所产生的对比和关联，体会这些对观众造成视觉上、情感上的震撼时，不难发现音乐在其中起到了巨大的作用。在影视作品中音乐与画面（镜头）会产生多种多样的声画关系，可以达到单一画面元素所没有的张力和强烈的表现力。

（1）渲染画面中所呈现的环境氛围，或表现角色情绪。

影视音乐对环境气氛和情绪的烘托是十分明显的，优秀的音乐可以使原本相对平淡的情节产生更强的感染力。音乐可以将画面无法明确表达的意境和气氛在无形中营造出来，使观众增强对影片的感受。

影片有时会在某个场面刻意营造一种气氛，如喧嚣的都市、繁华的街道、荒凉的边陲小镇、庄严肃穆的仪式、活泼热烈的欢庆等。此时往往很少对话或没有对话。有些时候会表现某个角色的情绪，团聚的快乐，收获的喜悦，离别的难过，孤独一人的凄苦，难以抑制的紧张，心惊胆战的害怕等，音乐从听觉这个角度介入，参与画面视觉内容的表达，使画面内人物的某种情绪得到进一步的强调，使观众的融入感更强。

图3-16 《角斗士》

《角斗士》由雷德利·斯考特执导，将宏伟的古罗马角斗场再现于银幕之上，为人们讲述了一个有关勇气与复仇的故事。影片获得了2001年奥斯卡最佳影片奖。

电影《角斗士》（Gladiator）中许多音乐段落渲染了战争的紧张和残忍，也表达了作为战士的愤怒和慷慨悲壮，特别刻画了角斗场这个像战场一样的环境。

（2）音乐可以明确突出影片的时代感和地域特色。

音乐随着时代的发展而发展，不同年代的人们对音乐的欣赏和创作也不同。音乐通常代表着一个时代，是某个时代所有人都认同的印记。有时，在短暂的回忆情景中，也可以用音乐来表达明确的年代环境。

音乐可以表现民族和地域特点。一个民族的习俗、气质都可以在本民族的音乐中鲜明地表现出来，其乐器、音调、曲式都会与这个民族融为一体。

(3) 深化电影的主题思想，明确影片风格。

一部动画影片的主题思想是创作的主旨，指导其他一切细节。动画中的各个方面，如角色设计、场景设计、原画等，都是为影片的主题思想服务的，而音乐更是其中不可缺少的一环，音乐与其他要素互相配合，共同使电影产生更大的影响。

当然，这里所说的音乐不仅仅是主题歌曲，其中的配乐也十分重要。动画影片中，表达影片主题思想、描写影片基本情绪、体现电影创作思路、刻画主人公性格的乐曲，被称作主题音乐。在一部影片里，通常会在高潮的时候使用主题音乐对主要人物进行烘托、渲染，从而深化影片主题思想。

(4) 刻画角色，将角色完全音乐化。

这是影视音乐的一种比较特殊的运用，将影片中的角色用不同风格的音乐，或者不同乐器演奏的音乐来指代。一个非常具有代表性的例子就是定格动画片《彼得与狼》，这是根据苏联作曲家普罗科菲耶夫为儿童写的一部交响童话而创作的动画作品。作曲家用不同的乐器来代表不同角色的性格和气质，其中长笛代表小鸟，长笛高音区明亮的音色，快速跳跃的旋律，将小鸟的形象用音乐的方式展现了出来。双簧管代表鸭子，其音色和中音区略带舒缓的节奏演绎了鸭子的快乐、悲伤。单簧管轻快活泼的跳跃性音符代表了猫的活泼、调皮。狼的凶残和邪恶，是使用三只圆号通过音色、音量和音调的配合表达出来的。

图3-18 《彼得与狼》中的狼

弦乐四重奏表现出的明快、进行性的音乐特色，生动地表达了彼得的聪明、勇敢。音色浑厚的大管、叙事性的音调恰如其分地体现了老爷爷的特点，说话声音低沉，行动缓慢但十分有力。

图3-19 《彼得与狼》中的彼得和爷爷

图3-17 《彼得与狼》中的小鸟、鸭子和猫

练习：

利用音响和音乐讲一段故事。

要求：

1．必须讲述一个完整的故事，突出创意性。

2．音响可以自己录制，也可以选择已有素材编辑使用。

3．不得使用语言。

4．时长3分钟。

第 4 章　动画的剪辑

4.1　剪辑概述

一部影片动人的镜头片段、神奇的拍摄手法、精湛的故事串联，这些电影前期及中期的制作过程让一部电影丰满、立体起来，但是其中还是会出现一些不尽如人意的地方需要后期制作的帮助。

与真人实拍的电影相比，虽然动画后期剪辑的工作量远不如电影大，但是剪辑的概念在动画前中期已经开始贯彻到制作当中，如文字分镜、画面分镜和动态分镜。这些已经开始运用剪辑的技巧对画面进行设计。

剪辑，也叫做剪接，作为一种艺术手段，对影片的节奏、运动、时空及思想的创造有着极其重要的作用。剪辑的本质，就是通过主体动作的分解组合完成蒙太奇形象的塑造。动画中的剪辑是指将动画中的画面、声音分解和组合的过程（图 4-1）。

4.1.1　流畅

镜头之间衔接的流畅是指两个镜头之间的转换不会产生明显的跳动或错误，令观众在看一段连续动作时的幻觉不致被打断。

流畅是剪辑影片首先要保持的原则。剪辑影片的流畅性主要体现在两个方面：首先是动作衔接流畅。一般情况下，可以将一个完整的动作分解成两个或更多的镜头去表现。分解点可以设定在动作变换的瞬间暂停处。其次是景别衔接的流畅。例如图 4-2 和图 4-3 明显不能衔接在一起，尽管镜头中的人物动作完全一致，但由于景别的关系，令两个镜头不能直接衔接。图 4-2 为远景，而图 4-3 为近景，如果强行衔接，将令观众明显感觉到他们不是在看一段连续的动作。如果在图 4-2 和图 4-3 之间加入图 4-4，则是一个连续动作，如果再加入图 4-5 和图 4-6，则这一段镜头才能呈现从动作到画面景别的完美连接（图 4-7）。

图 4-2 《风中奇缘》(Pocahontas) 中的远景

图 4-3 《风中奇缘》中的近景

图 4-4 《风中奇缘》中的中景

图 4-1 《疯狂原始人》

图 4-5 《风中奇缘》中的中景

图 4-6 《风中奇缘》中的远景

图 4-7 《风中奇缘》中的连续画面

《风中奇缘》是迪士尼第 33 部动画片，于 1995 年公映，是迪士尼第一部由真实历史改编的长篇剧情动画片。影片获得了第 68 届奥斯卡金像奖最佳原创配乐和最佳原创歌曲奖。

图 4-8 《罗摩衍那：史诗》中魔王的出场

图 4-9 《虫虫总动员》中蚂蚁们等待蝗虫到来的情形

4.1.2 性格

在片中，角色都具有明显的性格。这种性格也会影响到剪辑方法的运用，因为剪辑是为展示剧情、表现角色性格服务的。《罗摩衍那：史诗》（Ramayana：The Epic）中魔王的出场是一连串的特写镜头配合着背景快节奏的音乐，表现出了魔王的严肃、威武和自大的内在性格（图 4-8）。

4.1.3 气氛

剪辑方式可以有效地表现影片的情绪、气氛。图 4-9 所示为《虫虫总动员》中蚂蚁们等待蝗虫到来的情形，从大全景到全景到近景逐步缩小景别，还采取推、移镜头的方式，逐步缩小景别，使得角色的面部表情越来越明显，造成了紧张的影片气氛。

4.1.4 情感

镜头的组合方式也可以表现角色的内心世界。《魂断蓝桥》最后部分，站在桥上的玛拉已经在内心对自己今后的生活产生了绝望的情绪，看到远处开来的军车，她毅然决然地走过去（图 4-10）。这一段中，导演在剪辑方式上采取越来越快的镜头替换方式，且玛拉的脸和军车的景别都从中景推至近景，这种剪辑手法表现出玛拉内心的绝望和越来越强烈的自杀情结。

图 4-10 《魂断蓝桥》序列画面

4.1.5 节奏

每个镜头的时间长短构成了影片的节奏。剪辑就是控制节奏的工具之一。影片《见龙卸甲》中，赵云和曹婴打斗的场面，就是由许多短镜头组成的，每个镜头基本都在7~8秒左右，这些短镜头的组接营造出了打斗的紧张感（图 4-11）。

4.2 剪辑技巧

4.2.1 静态镜头的剪辑

在剪辑技巧方面，静态镜头的剪辑很多都采取了利用近似图形匹配的方式。在《风中奇缘》里，女主角带领男主角一同感受风的奇妙时的内容几乎都是超现实情形，突破了时空的限制。这段影片中两个人躺在漩涡的中间，周围的水和身下的土地配合着周而复始的音乐台词，形成一个圆形。然后，画面中这个圆形变成鹰的眼球的圆形，镜头拉至出现鹰的近景（图 4-12）。

4.2.2 动态镜头的剪辑

动态镜头的剪辑包括运动内容镜头的剪辑以及推、拉、摇、移等镜头的剪辑。动态镜头的剪辑需要特别注意逻辑性，即以前后镜头内容上的逻辑关系来完成清楚的叙事关系。正确的逻辑关

图 4-11 《见龙卸甲》中赵云和曹婴打斗的序列画面

图 4-12 《风中奇缘》中女主角带领男主角一同感受风的奇妙

系表现在主体运动的方向性、角度、速度等因素上。如果这些因素在镜头之间出现的不一样，就会产生视觉卡顿。

图 4-13 为《风中奇缘》中女主角和男主角的初次相遇。两人在镜头中的位置是固定的，女在左，男在右。序列画面中两人的位置始终不曾改变。这种就属于内容上的正确逻辑关系。如果两人的位置突然对换，就会引起观众在视觉上的迷茫。

图 4-13 《风中奇缘》中女主角和男主角初次相遇的序列画面

图 4-14 所示为《蜜蜂总动员》（Bee Movie）中小蜜蜂跟随采蜜大队首次飞出蜂巢的情形。在序列画面中，前行的蜜蜂队伍有时向左上，有时向右上，但序列画面的总体态势始终保持向上的飞行方向，代表着飞向远处的高空。

4.2.3 转场

转场是指自一场景转至另一场景，或自一段落转至另一段落所采用的种种方法。转场通常表示经过一段时间，它会影响到动画影片的节奏和叙述的流畅性。相比常规故事片而言，动画片的剪辑更追求视觉节奏的蒙太奇，动画片的剪辑手法及转场技巧也更为丰富。

这一方面来源于非线性编辑手段的日益丰富，

图 4-14 《蜜蜂总动员》小蜜蜂跟随采蜜大队首次飞出蜂巢的序列画面

另一方面则由动画语言本身的特色所决定。动画语言较电影语言，有着更为丰富的表现力及高度的假定性，在角色设定、灯光设定、场景设定、镜头语言及转场方式的设计上，都有着巨大的表现空间与创作自由，而剧情本身较之电影，也有着更为广阔的创作空间。

一部完整的动画作品是由多个情节段落组成的，而每一个情节段落则是由多个蒙太奇镜头组成，每一个蒙太奇镜头段落又由多个镜头组成。场面的转换首先是镜头之间的转换，同时也包括蒙太奇镜头段落之间的转换和情节段落之间的转换。为了使动画作品内容条理性更强、层次发展更清晰，在场面与场面的转换中需要一定的手法。

转场的方法多种多样，但通常可以分为两大类：一种是用特技的手段作转场，另一种是用镜头的自然过渡作转场，前者称为技巧转场，后者是无技巧转场。

4.2.3.1　技巧转场

1. 淡出、淡入（渐显、渐隐）

淡出是指上一段落最后一个镜头的画面逐渐隐到黑暗里。淡入是指下一段落第一个镜头的画面逐渐显现直至正常的画面亮度。淡出与淡入之间如果出现一段黑场，可以给人一种情绪上的放松感（图4-15）。

2. 划像

划像分为划出和划入。前一画面从某一方向退出银幕称为划出。下一个画面从某一方向进入银幕称为划入。根据画面进、出方向的不同，可分为横划、竖划、对角线划等。在《人在囧途之泰囧》中，黄渤躺在房间内被按摩，镜头画面由他背部线条划入机场的穹顶。这段镜头的划出、

图4-15　《007》中淡出和黑场效果

划入采取的就是比较灵活的方式（图4-16）。划出、划入一般用于两个内容意义差别较大的段落转换。划像在电影中也用来表现一段叙事的开始和结束，但其程度一般不如淡出、淡入。

图4-16　《人在囧途之泰囧》划像剪辑

3. 叠化

叠化指前一个镜头的画面与后一个镜头的画面相叠加，前一个镜头的画面逐渐隐去，后一个镜头的画面逐渐显现的过程。叠化常用于表现时间的转换，空间的变化，表现梦境、想象、回忆等插叙、回叙场合。两个镜头在划入划出的过程中有几秒的重叠，有柔和舒缓的表现效果。《风中奇缘》中男女主角和鹰的镜头的转场采取了叠化的方式（图4-17）。

图4-17　《风中奇缘》中的叠化效果

4. 多画屏分割

同一镜头中出现两个不同时空的画面，产生空间并列对比的艺术效果，通过多画屏分割的有机运用来对列，深化内涵。图 4-18 为《杀死比尔 2》中女主角和杀手的并列剪辑效果，突出表现了主角的危险境况。

图 4-19 《疯狂约会美丽都》中同一主体转场

图 4-18 《杀死比尔 2》中的多画屏分割效果

变为彩色，总统的现场发言变为一家人晚餐时观看的电视节目（图 4-19）。

2. 运动镜头的转换

它是指镜头跟随主体运动进出场景，以完成空间的转接。《大炮之街》中的长镜头就是最好的例子，镜头以小男孩为主体，跟随着他，不断转换场景。

3. 相似物体转场

上下镜头之间有物体外形近似也可以进行转场剪辑，如《007》片头中就有女人体和枪之间的转场剪辑。

4.3 轴线

轴线是在场面调度中，导演在用假想的摄机表现被摄对象时，由交流着的被摄对象的视线形成，或由被摄对象的运动方向假想出的一条线。轴线规则是指摄影机在表现被摄对象时不能随意越过这条假想出来的轴线，而只能在它一侧的 180° 范围内拍摄。

轴线规则首先是符合人们的观看习惯。一般两人对话的场景，人通常是站在一侧观看两人对话，不会忽左忽右地观看。轴线其实就是这种观看习惯。其次，动画中的生活场景又与真实的生活场景不完全相同，需要模拟真实，所以更加需

4.2.3.2 无技巧剪辑

无技巧剪辑即"切"，又名跳切，是指前后两个镜头不借用任何光学技巧，直接相接。与技巧转场相比，强调的是视觉上的连续性。但并不是任何两个镜头之间都可以用无技巧转场方法。

1. 同一主体的转换

相同主体的转换是指上下两个镜头之间的主体是同一物体，这两个镜头相切换，也可以完成时空的转换。《疯狂约会美丽都》中，列车乘客手中的报纸上总统的黑白照片，马上切换成总统的现场发言，而后跟进一个镜头推拉，画面由黑白

要轴线。

轴线包括两种类型：关系轴线和运动轴线。关系轴线是由交流着的两个角色的视线产生的轴线。运动轴线是指在场面调度中，在用摄影机表现被摄对象时，由被摄对象的运动方向假想出的一条线。

4.4 时间

在影片中，几乎没有实时的概念。通过剪辑和升格镜头与降格镜头，时间就可以被拉伸和压缩。5分钟可以被延伸出一个多小时的电影，例如《罗拉快跑》（Run Lola Run），三五年也可以被压缩为几个镜头去表现，例如《公民凯恩》中经典的早餐段落。

《罗拉快跑》，由汤姆·提克威执导。该片区别于好莱坞传统的经典叙事方式，采用三段式格局，并且采用了重复式的故事结构。

4.4.1 时间的压缩

时间的压缩是指真实时间被剪断化。《黛子小姐》中，当黛子小姐钻进棺材的时候，周围景物快速变化，时间是1000年（图4-20）。《幽灵公主》（Mononoke-Hime）中也有景物快速变化的例子。这两个短镜头的时间都非常短，区区几秒的时间就可以展示出现实生活中几年甚至是几十年的事情。

图4-20 《黛子小姐》中时间压缩剪辑

4.4.2 时间的拉伸

时间可以被压缩，也可以被拉伸。世界悬疑大师希区柯克的《精神病患者》中，女主角在浴室被杀的过程，真实的犯罪时间不过几秒钟，而希区柯克却用了25秒、27个镜头的快速剪接去惊吓观众。韩国电影《欢迎来到东莫村》（Welcome to Dongmakgol）中，韩国和朝鲜两边的军人为了救被野猪追赶的人而通力合作，他们之间的合作过程以及野猪的奔跑过程全部用慢镜头进行了完美展示（图4-21）。

图4-21 《欢迎来到东莫村》中慢镜头拉伸时间剪辑效果

4.5 蒙太奇

4.5.1 概念

蒙太奇，广义的概念是影视作品中镜头构成形式和构成方法的总称。蒙太奇是法语montage的音译，原是法语中建筑学上的一个术语，意为构成和装配，后被借用过来，最先引申用在电影上就是剪辑和组合，表示镜头的组接。简要地说，蒙太奇就是根据影片所要表达的内容和观众的心理顺序，将一部影片分别拍摄成许多镜头，然后再按照原定的构思组接起来。在影视作品的实际制作过程当中，编导按照剧本或影片的主题思想，分别拍成许多镜头，然后再按原定的创作构思，把这些不同的镜头有机地、艺术地组织、剪辑在一起，使之产生连贯、对比、联想、衬托悬念等联系以及快慢不同的节奏，从而有选择地组成一部反映一定的社会生活和思想感情，为广大观众

所理解和喜爱的影片，这些构成形式与构成手段就叫蒙太奇。

4.5.2 分类

蒙太奇具有叙事和表意两大功能。蒙太奇包括叙事蒙太奇、表现蒙太奇和理性蒙太奇三种基本类型。叙事蒙太奇主要是叙事手段。表现蒙太奇和理性蒙太奇以表意为主。针对动画，我们主要研究前两种蒙太奇。

4.5.2.1 叙事蒙太奇

叙事蒙太奇这种蒙太奇由美国电影大师格里菲斯等人首创，是影视片中最常用的一种叙事方法。它是以镜头、场景或段落的连接来展现故事情节的。

1. 平行蒙太奇

这种蒙太奇通常善于展示两个不同空间内同时发生两个或两个以上的事件。在表现时，两条线索交叉出现。譬如《超人总动员》（The Incredibles）中，超人身陷险境和妻子准备去找他的段落，两条叙事线索同时交替出现，共同推进事件的发展。

2. 交叉蒙太奇

交叉蒙太奇又称交替蒙太奇，它将同一时间不同地域发生的两条或数条情节线迅速而频繁地交替剪接在一起。与平行蒙太奇相比，交叉蒙太奇更注重线索之间的关联性。

其中一条线索的发展往往影响另外的线索，各条线索相互依存，最后汇合在一起。《美丽城三重奏》中，有一段老太太骑自行车上坡，而一个男人骑自行车下坡（图4-22）。两者上坡和下坡的镜头交替出现并最终产生关系，这属于交叉蒙太奇。

3. 重复蒙太奇

重复蒙太奇相当于文学中的复叙方式或重复手法，在这种蒙太奇结构中，具有一定寓意的镜头在关键时刻反复出现，以达到刻画人物，深化主题的目的，如《罗摩衍那：史诗》中就使用过重复蒙太奇的手法。他们面对夕阳举行祭祀仪式

图4-22 《美丽城三重奏》中的交叉蒙太奇

的剪影式镜头（图4-23）。

4. 连续蒙太奇

连续蒙太奇在一部片中很少单独使用，多与平行、交叉蒙太奇手法交叉使用，相辅相成。它

图 4-23 《罗摩衍那:史诗》中的重复蒙太奇效果

是沿着一条单一的情节线索,按照事件的逻辑顺序,有节奏地连续叙事,相对比较朴实、平直,但容易拖沓冗长。它在剧情丰满的动画片中,常常作为主线出现。

4.5.2.2 表现蒙太奇

表现蒙太奇是以镜头对列为基础,令相连镜头产生相互对照、冲击的感觉,从而产生丰富的含义。

1. 抒情蒙太奇

这是一种在保证叙事和描写的连贯性同时,用于表现影片情感的镜头组合。最常见的方式是紧张画面后的慢节奏镜头或空镜头的加入。《飞屋环游记》中小屋升空之后,有一段较为舒缓的小屋在空中飞行的慢镜头,如图 4-24 所示,表现出了老人得偿所愿的满足与快乐。

图 4-24 《飞屋环游记》中的抒情蒙太奇

2. 心理蒙太奇

心理蒙太奇是通过镜头呈现出角色内心世界变化的一种表现手法。心理蒙太奇可以直观地令观众感受到角色的心境,从而引起情感上的共鸣。《恰卜恰布》中有一段用心理蒙太奇表现小恐龙内心愿望的镜头,酒吧服务生小恐龙看着台上的歌

图 4-25 《恰卜恰布》中心理蒙太奇

手,幻想自己也成为歌手站在台上进行表演(图 4-25)。

3. 隐喻蒙太奇

这种蒙太奇是通过两个或两个以上的镜头并列,产生文学上的隐喻效果。《风中奇缘》中,男女主角一起感受自然的魅力,里面有两人叠化成鹰的形象,代表着他们内心对自由的向往,对自然的喜爱。

4. 对比蒙太奇

对比蒙太奇是通过镜头之间内容或形式的强烈对比,表达创作者的主观情感或某种寓意。《唐伯虎点秋香》中,唐伯虎对着太师夫人的侍女队伍喊了一声"美女",秋香和众侍女同时回头,顿时对比出秋香的国色天香(图 4-26)。

图 4-26 《唐伯虎点秋香》中的对比蒙太奇

练习：

动画影片分析。

要求：

1. 分析一部正式公映的商业动画片。
2. 就影片的结构作出详细阐述。
3. 参考第 5 章中的格式，重点分析影片的剪辑思路，并选择有代表性的片段逐个镜头分析其剪辑手法。
4. 不少于 4000 字。

第 5 章　优秀动画片段赏析

一个空旷的屋子，一排排整齐的座椅，前方一面巨大的银幕，一群人坐在这里叽叽喳喳。灯光由亮变暗，人们慢慢停止了交谈，整个屋子随之安静下来。一束光亮起，从人们的后方投射到前方的银幕上，震撼的声音也在四周响起，黑暗中一双双眼睛紧盯着银幕。人们暂时忘记了自己的生活，忘记了刚刚与另一半的争吵，忘记了自己涨工资的愿望已经泡汤，忘记了明天早晨还要挤着公交去上班，忘记了自己家里还有许多衣服没有洗。这一刻，人们随着银幕上画面的变化，时而开怀大笑，时而悲伤落泪，时而愤怒满怀，时而惊恐万分。正如在自己的梦中一样，瞬间，人们把银幕上的一切都当成了真实的，这个屋子变成了一个造梦的场所，各种爱恨情仇在这里轮番上演，人们也在这短短的一两个小时里，深刻体验着人生的各种离合悲欢。

所有的观影者都知道电影是假的，银幕上的一切并未发生，那些所谓的故事都是演员的表演。可为什么人们仍然能够深受感染呢？这便是电影艺术的力量。

相比真人电影，动画带给人的感受更是不可思议。电影是由真人表演的，场景一般也比较符合现实，而动画中的一切完全都是虚假的，动画的演员来自于手工绘制、三维制作，甚至是黏土模型，他们和人的外表通常都相去甚远。可为什么人们仍然能够被角色的命运所打动，为什么人们会关注一个没有任何生命的虚拟角色呢？这一点更值得深思。电影是个造梦的过程，动画更是不可思议的梦境。

为什么人们喜欢看电影，电影到底能够满足人们的何种需求？要回答这个问题，就要先思考一下欣赏一部美妙的影片时我们得到了什么。所有有过观影经验的人在看完一部电影后都会有各种各样的评价："这电影太感人了！""太搞笑了！""吓死人了！""故事好棒啊！""男主角好帅啊！""什么破电影，浪费钱！""好想回去再看一遍！""以后再也不看 XX 导演的片子了！"……。有的电影不会得到这么激烈的评价，观众欣赏完之后默默地走出影院，一言不发，直到进家门还在思考刚才片子带给自己的感受，有的观众因为一部影片而改变了自己的人生观。

看电影的人们到底从电影中得到了什么呢？用四个字就可以概括——情感体验。欣赏电影时，人的情感会在一定的时间进入电影中，使自己与角色同呼吸、共命运。人们在欣赏影片的同时，不但需要获取娱乐的感受，而且要从中体验理想化的自我形态。相对于真人实拍的电影，动画影片的创作手法更加灵活，风格多样，造型千姿百态。多数动画作品都比较夸张，内容充满了纯真与幻想，能让观众感受到生命的欢乐和对幻想世界的神往。

看电影的过程就是情绪积累和释放的过程，影片通过声画的结合将角色的性格、情感和故事传达给观众。随着叙事的进行，观众的情绪逐渐

图 5-1　影院环境

累积，慢慢增强，在影片的最高潮爆发出来，酣畅淋漓地进行了一场在幻想中的时间旅行。

影片的情绪感染力需要借助表演和视听语言规律的运用，任何一方的缺失都不能触动观众，角色表演是主体，视听规律是辅助和增强。以下内容，将借助实例，详细分析影片的情绪感染力的形成。

5.1 引起关注

5.1.1 主角出场——《汽车总动员》片段（00：01：11-00：01：34）

图5-2 《汽车总动员》"'闪电'出场"片段（镜头1）

【画面解读】镜头1（21帧），黑暗中，门被打开，强烈的光芒从门缝里面照射出来。

【声音效果】激情澎湃的音乐响起。

【观影感受】黑暗中的强光，强劲音乐的响起，这是大人物或者明星出场的暗示。

【创作提示】实际创作中，可以用一束聚光灯照亮角色，或者采用强光从背后照射，给角色勾勒一个边缘的方式来强化角色的重要性，有时也表现角色的不可一世。

无论什么重要角色出场，一个激情有力的能够衬托角色身份的音乐都是必不可少的，不过反面角色例外。

图5-3 《汽车总动员》"'闪电'出场"片段（镜头2）

【画面解读】镜头2（3秒3帧），强烈的反光慢慢扫过车身，车身表面光洁闪耀。

【声音效果】一个低沉雄厚的旁白声响起："Oh, yeah！'闪电'已经准备登场了。"

【观影感受】角色本身是汽车，车身喷漆的品质自然很重要，就像人类的服装一样。缓缓扫过的反光，是对角色身份的强调，一个厚重的声音的介绍，更加强了这种感觉。

【创作提示】如果角色是人或者类人生物，可以强调角色的服装道具，比如墨镜上面高光的闪过，迎风飘起的头发或者帅气的斗篷，别致的代表角色身份的鞋子、手杖、戒指等。另外，一个正式的、气势磅礴的旁白介绍角色出场也非常关键。

图5-4 《汽车总动员》"'闪电'出场"片段（镜头3）

【画面解读】镜头3（4秒8帧），轮胎转动，车缓缓开动，从黑暗中慢慢开出来，可以看到该车的编号是"95"。

【声音效果】发动机强有力的三声轰鸣，音乐继续。

【观影感受】"轰……轰……轰……"的引擎声，是高调地强调自己的身份地位。缓缓开动也一定是强调自己。凡是有身份的人都会不急不躁，低调沉稳，行动一定是坚定而缓慢的，慢慢地迈着步子走出来，而且从黑暗里走出来，可以让角色的神秘感更强。

【创作提示】慢是很关键的。可以想象，一个缓慢迈动着脚步的明星从黑暗中走出来，四周的观众早已呆在那里，连鼓掌都忘了。这一刻，只有音乐和沉重的脚步声，然后就是周围无数期待的目光。不过最好只表现局部，比如以脚为重点，上面只取景到膝盖部分，或者只拍摄整个腿部。一般来说，只表现脚会让观众有更强烈的期待和

图 5-5 《汽车总动员》"'闪电'出场"片段（镜头 4）

猜测。

【画面解读】镜头 4（2 秒 13 帧），俯拍，车顶的画面，赛车编号"95"。

【声音效果】音乐继续。

【观影感受】另一个局部的描写，顶视图。这个俯拍的重点是再次强调赛车编号"95"。对重要角色局部特征的强调至关重要，只有如此，在角色再次出场时，观众才能迅速识别该角色。

【创作提示】影片开头部分，一定通过多种手段对角色进行介绍，强化观众的记忆，为情节发展做好铺垫。角色的编号或某种特征还可以被用作推动情节发展的重要线索。如果观众将角色混淆，叙事就一定会发生错乱。强调除了特写镜头之外，还可以采用多次重复的方式进行，但一定要让特征处在显眼的位置。

可以强调编号，比如赛车、工厂里卖命工作的工人、囚犯、无生命的批量角色 [参考电影《机器人9号》(Numero9)、《我，机器人》(I,Robot)、《云图》(Cloud Atlas)、《逃出克隆岛》(The Island)]。可以强调身体特征，比如疤痕、发型、纹身、残疾等。可以强调动作习惯，比如摸鼻子、摸耳朵、摸下巴、打响指、整理头发、眨眼、坏笑等。可以强调声音特征，比如特别的发音方式、音色、口头禅等。

图 5-6 《汽车总动员》"'闪电'出场"片段（镜头 5）

【画面解读】镜头 5（1 秒 20 帧），车继续向前开，排气筒都要喷出火来了。

【声音效果】音乐继续，伴随着喷火，又是一声怒吼般的引擎声。

【观影感受】突出发动机的强劲，继续介绍重要角色的局部。

图 5-7 《汽车总动员》"'闪电'出场"片段（镜头 6）

【画面解读】镜头 6（3 秒），推镜头，大门已经敞开，赛车蓄势待发，车身抖动。

【声音效果】音乐继续，引擎仍在低吼。

【观影感受】神秘人物即将出场。给观众的却是一个背影，仍旧吊着观众的胃口。

【创作提示】不到最后一刻，绝不展示正面给观众。虽然是背影，但已经比前面的镜头更进了一步，观众已经能够看到角色的更多部分。

图 5-8 《汽车总动员》"'闪电'出场"片段（镜头 7）

【画面解读】镜头 7（2 秒 6 帧），赛车的前机盖部分，车身花纹的反光异常耀眼。

【声音效果】音乐继续。

【观影感受】在多个局部的描写之后，终于将

图 5-9 《汽车总动员》"'闪电'出场"片段（镜头 8）

镜头对准了赛车前部,赛车即将完整亮相。

【画面解读】镜头8(5秒16帧),赛车缓缓地从拖车里面行驶出来,带着自信的微笑。

【声音效果】音乐继续。

【观影感受】前面所有的铺垫,都是为了华丽的登场,使观众对赛车充满了强烈的心理期待。但是,"95"号赛车仍然慢慢地从黑暗中走出来,颇有大将之风。

【创作提示】在实际应用中,还可以用多个镜头表现角色最终的登场。如果要强调角色的王者地位,可以在出场镜头中采用由下而上的摇镜头,或者中近景切接远景镜头。再进一步,可以采用环绕镜头拍摄角色,使其身份进一步被抬高。

【拉片笔记】

这样的登场方式就像杂技中即将做出高难动作时的快节奏鼓声,一点点敲击着观众的心灵,使他们逐渐产生一种一睹大牌风采的迫切感。影片《辛德勒的名单》(Schindler's List)中辛德勒也采用类似的方式出场。

不过,采用这样吊胃口的拍摄方式一定要慎之又慎,一般在一个影片中只能使用一次,而且整个部分不能太长,否则会使观众失去耐心(此片段总长23秒,8个镜头)。

(1)音乐非常关键。不同身份的角色,音乐要有所区别,通常采用比较激昂的音乐衬托角色的身份地位。如果是反派,音乐一般会更加低沉、冷酷一些。

(2)节奏必须要慢。角色动作要慢,摄影机运动要慢,光线的变化要慢。慢才能激发观众的好奇心,才能营造万众期待的感觉。

(3)要先局部后整体,要让角色的形象一点点在观众心中浮现出来。局部描写一定要有代表性,如果道具是服饰类的细节,一定要精致耐看,否则较长的镜头容易使观众乏味。如果是身体动态,一定要考虑光线效果,通常采用逆光或者加大光比的手段,一则可以遮盖细节,隐藏真实,强化神秘感;二则可以使画面具备较强的美感,感染观众。

(4)场面要大,旁观者的表现要夸张,一般要张大嘴巴,发呆似地紧紧盯着,眼睛眨都不眨一下。

(5)如果是反面角色,或者正面角色一时比较自负,就一定会仰着头走出来,似乎对周围的掌声不屑一顾。

(6)采用此种方式出场的人物虽然是明星人物,但一般都暗示着角色马上就会陷入危机或者面临挑战。这样的出场方式有一定的讽刺意味,带给观众的启示是,不要太傲慢,否则乐极生悲。

5.1.2 黑暗势力的出场——《功夫熊猫2》片段(沈公子出场 00:16:27-00:17:00)

图5-10 《功夫熊猫2》"沈公子出场"片段(镜头1)

【画面解读】镜头1(4秒19帧),自上而下的摇镜头。沈公子缓缓地走向宫门城。

【声音效果】鼓声,压抑的有点儿迷幻的音乐,城里面传出武器碰撞的声音。

【观影感受】沈公子走得很慢,走资也很优雅,具有大师风度。镜头先展示宫门城门楼的全貌,待摇至沈公子走向宫门城的镜头时,观众才豁然发现这个城池的宏伟。此时此刻,观众也能感受到沈公子那种志在必得、气吞山河的气魄。略带迷幻色彩的音乐象征着沈公子的复杂身份,鼓声则强烈表现出了出征的感觉。

【创作提示】大反派的出场一定带着强大的气场。反派越强大,主角就越英雄。如何将反派塑造得强大无比就是个难题。通常,会给反派一个展示自我的机会,也一定会有正面的一位英雄因此牺牲,这才会使正方主角义愤填膺,充满斗志。如果正派是英雄,反派通常就是枭雄,他一定有

过人之处。

鼓声强烈的节奏感是其他乐器无法替代的。在鼓声的使用中,也要注意响度和音色。一般来说,代表出征的鼓声是最具气势的,是具有压倒性的。另外,鼓声还经常用在激烈的动作场面中,以衬托动作的激烈程度,或体现正方代表的正义力量。在寂静的夜里,节奏缓慢并越来越急的鼓声有时可以预示危险的来临。

练习:

寻找鼓声在动画片中的不同应用。

要求:

1. 每人寻找不少于3个鼓声在动画中的应用片段。

2. 对找到的每个片段写出不少于200字的文字分析。

3. 将片段截取下来,随文字分析一同上交。

4. 片段格式不限,大小不超过30Mb。

图5-11 《功夫熊猫2》"沈公子出场"片段(镜头2)

【画面解读】镜头2(3秒50帧),沈公子一步步向前的脚步的特写,他的脚趾就是武器。

【声音效果】略带神秘感的音乐继续,沈公子的脚趾碰撞地板的声音,金属的声音。

【观影感受】将近4秒的时间,沈公子走了4步。动画中,正常的走路通常为12帧,即一秒两步。如此缓慢的走路加上特写镜头,观众才能看清楚沈公子脚上的金属利爪,才能感受到他不可一世的心态。

【创作提示】如果要刻画细节,就要考虑使用特写镜头,这能够带给观众更清晰、更强烈的观感。在影院巨大的银幕上,特写的部分更是超出了观众的视觉经验,想象一下沈公子的脚趾在IMAX银幕上长达5米将是什么样的感受吧。

图5-12 《功夫熊猫2》"沈公子出场"片段(镜头3-5)

【画面解读】镜头3(1秒9帧),快推,看守城门的士兵冲过来。镜头4(21帧),快推,沈公子挥手打退城门守兵。镜头5(5秒13帧),左移,城门守兵被打翻在地,沈公子缓慢走过。

【声音效果】音乐低沉下来,士兵们倒地的喊叫声。

【观影感受】镜头4属于跳跃的音符,也是为了调剂缓慢节奏所带来的沉闷感。两个快速的推镜头,让观众感受到了迎面而来的画面冲击力,也让观众对沈公子的不凡身手有了一次直面的感受。

【创作提示】角色已经向着摄影机快速冲过来了,为什么还要用推镜头?快镜头可起到改变镜头节奏的作用。缓慢的镜头能带给观众厚重的感觉,加深观众对角色的认知程度,提升角色在故事中的地位。但这种镜头如果持续较长时间,观众就会感到厌倦,注意力就会开始涣散。这时有必要在慢节奏的铺垫和渲染中增加快节奏元素,起到调节作用。

【画面解读】镜头6(2秒7帧),沈公子快速切断门栓,大门应声而开。

【声音效果】音乐继续,门栓被切断的声音,大门开启的声音。

【观影感受】继续表现沈公子的身手不凡。

图 5-13 《功夫熊猫 2》"沈公子出场"片段（镜头 6）

图 5-14 《功夫熊猫 2》"沈公子出场"片段（镜头 7-8）

【画面解读】镜头 7（1 秒 22 帧），正在比武的鳄鱼大侠和犀牛大侠停下动作，朝大门望去。镜头 8（3 秒 1 帧），沈公子已经出现在城门口，犀牛大侠向前走了几步，三人望向大门，镜头极快速推至沈公子，他仍然走得很缓慢。

【声音效果】音乐继续，三位大侠的武器碰撞的声音。

【观影感受】三位大侠对这位不速之客的到来深感意外。长距离的快速推镜头也表明了这种意外的心理。

【创作提示】长距离的极快速推镜头常常用在某个意想不到的角色突然出现时，或者一个危险人物忽然亮明身份时，有时也用于群体之中快速关注某个人。因为距离较远，快速推镜头无法清晰展现中间过程的内容，只能带给观众一种炫酷、神奇的感觉。由于长距离快速推镜头具有极强的形式感，所以一部影片中要尽可能少用，不能处处都是此类镜头，否则不但会失去其应有的表现力，还会使影片流于形式感，甚至引起观众的厌恶。

【拉片笔记】

黑暗势力代表人物的出场，多数场面都比较大，角色行动稳重、坚定，一般会被理解为趾高气昂、一意孤行、不可一世。前文提到，反方黑暗势力越强大，正方英雄就越伟岸。所以突出描写反派与描写英雄一样重要，反派一样要用较多笔墨去展示和塑造。

（1）与正派出场时多采用宏伟的交响乐不同，反派通常没有资格享受如此正面的音乐。反派出场时，音乐通常为黑暗和变幻莫测的风格，时常带有恐怖的意味。

（2）为了避免慢节奏带来的枯燥，缓慢轻微的镜头运动也是必要的，但这种镜头运动通常都不明显，观众虽然没有发现摄影机的运动，但观众已经被潜移默化地影响了。

（3）注意叙事节奏的变化。长时间的慢节奏是不可取的，要适当增加快节奏元素。试着去欣赏一下贝多芬的《第五交响曲》，仔细体会其中节奏的快和慢所带来的不同感受。

练习：

根据贝多芬的《第五交响曲》创作动画，寻找音乐节奏同画面节奏的关系。

要求：

1. 分组进行，每组 5 人。

2. 通过点、线、面、颜色，结合音乐创造视觉节奏。

5.1.3 突出某个关键物体——《萤火虫之墓》（Hotarunohaka）片段（00：01：40-00：03：35）

【画面解读】镜头 1~镜头 4（共 1 分 07 秒），14 岁的少年清太奄奄一息地躺在人来人往的车站，他的生命正在走向终点。车站工作人员对这种情况似乎已经司空见惯，其中一人上前查看他的健康状况，并从清太身上找到一个糖果罐头盒。听从同事的意见，这个工作人员用力将罐头盒远远

图5-15 《萤火虫之墓》开场片段（镜头1-4）

扔掉。罐头盒掉落在草丛中，罐头盒特写，一小堆白色的东西从中掉了出来，那是清太妹妹节子的骨灰，周围的萤火虫开始飞舞起来……

【声音效果】工作人员走路的脚步声，无奈的叹息以及两人的对话，其中一个劝另一个人把铁皮罐头盒扔掉，罐头盒落地的声音，夹杂着草丛里蟋蟀的叫声。

【观影感受】对于本片来说，糖果罐头盒是个关键物体，它将贯穿影片的始终。这是罐头盒的首次出现。影片采用倒叙的方式，利用回忆来叙事。影片开头就交代了清太的死去，利用被扔掉的糖果盒作为过渡和衔接，开始了正式的回忆。

【画面解读】镜头5~镜头8（共48秒），萤火虫的飞舞中，画面逐渐变成红色。节子出现了，她看到哥哥躺在车站，就要冲过去，此时的节子正是清太濒临死亡时所看到或幻想的画面。节子没有跑过去，一双手从后面按住了她的肩膀，节子回头看时，却是哥哥在冲自己微笑。哥哥疼爱地看着节子，将地上的糖果盒捡了起来递到节子手里，节子习惯性地晃了晃糖果盒，然后紧紧地抱在了怀里。

【声音效果】音乐渐渐响起。

【观影感受】这四个镜头是真实和虚幻结合的

图5-16 《萤火虫之墓》开场片段（镜头5-8）

场景。节子看到的躺在车站里的清太是真实场景，清太也就在这个时刻停止了呼吸，于是便出现了微笑着来到节子身边的清太。

清太捡起地上的糖果盒，原本沾满污泥的糖果盒居然变得焕然一新。这也让观众感觉到此刻的场景由真实转入了虚幻，果然清太已经死了。

四个镜头全部为红色，这便是虚幻影像的指代，也可以理解为灵魂的存在。影片多处出现红色的清太和节子回到曾经生活的地方，用客观的视角去看曾经的自己。

【创作提示】红色虽然表示着热烈、奔放、激情、喜庆、吉祥，但红色也有象征血腥、残暴、邪恶、死亡的一面。单色画面的运用在动画中非常多见，比如回忆的画面变为黑白或者浅褐色，象征科技的画面变为蓝色调，表示邪恶的画面为绿色调等。单色画面的运用会让观众更容易理解哪里是现实，哪里是虚假，如果现实和虚幻穿插过于频繁，观

众就会混乱。电影《罗拉快跑》中 31 分 44 秒至 34 分 29 秒处同样用红色表示了虚假的幻想画面。

【拉片笔记】

这段故事中最重要的道具便是糖果盒。再回顾一下，糖果盒从即将停止呼吸的清太身上第一次出现，被车站工作人员扔到草丛里，再被清太的灵魂捡起，送给妹妹节子。

在影片中，糖果盒多次出现。每次糖果盒的出现都会对叙事有着不同的推进作用。最后一次出现，便是糖果盒被清太从妹妹节子的遗物中拿出来，盛放了节子的骨灰。它是节子的希望，是哥哥能够给节子的最为贵重的礼物。

《萤火虫之墓》是 1988 年由日本吉卜力工作室制作的动画片，导演是高田勋。影片描写的是战争受害者——一对孤儿兄妹的故事。这部动画片直面死亡，影片中处处渲染着悲凉的气氛，催人泪下，引人深思。

5.2 银幕时间

5.2.1 长途跋涉——《功夫熊猫 2》片段（00：21：15-00：22：27）

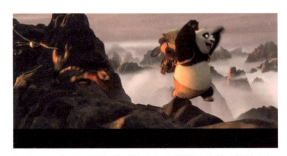

图 5-17 《功夫熊猫 2》"神龙大侠出征"片段（镜头 1）

【画面解读】镜头 1（10 秒 9 帧），以神龙大侠为首的匡扶正义的队伍出发了。在云雾缭绕的山顶，阿宝开始还很兴奋地走在前面，可没过多久就累得直喘气了。

【声音效果】轻快的音乐声起。

【观影感受】其他五侠步伐矫健，熊猫却仍然是老样子，没走几步就累得直喘气。熊猫很抢眼，他一直不停地说，其他五侠则是默默地向前赶路。

【创作提示】任何情节，都不能忽略角色性格的展现。这里说的性格实际上是主角与众不同的个性。个性，很多时候就是缺点，至少是不为众人所理解的。然而，也正是与众不同的个性，才能博得观众的喜爱，所有的大侠绝不能千篇一律，套用一个模式。

图 5-18 《功夫熊猫 2》"神龙大侠出征"片段（镜头 2-3）

【画面解读】镜头 2、镜头 3（共 9 秒 2 帧），沈公子在制造武器的工厂，仍然是一副不可一世的样子，居高临下地看着工人们炼铁，为他制造武器。

【声音效果】画面切换至沈公子时，音乐立刻产生了明显的变化，由原来的轻松愉快转向阴森低沉。

【观影感受】这两个镜头的光线设计与镜头 1 中阿宝们的温暖阳光形成了强烈对比。在红色光线的映衬下，沈公子看起来更加邪恶阴险了。音乐的变化同样关键，音乐跟随画面的变化而变化，那种扑面而来的反派之风跃然而出。

【创作提示】需要再次注意，渲染正派人物和反派人物的音乐是截然不同的。正派人物可以处在各种光线环境下，但一般以自然光为主，色彩多偏向于暖色系。反派则通常处在特殊环境下，光线设计多采用大光比，底光、顶光和逆光照射，以突出角色阴暗难测和不愿意以真面目示人的心理。为了迎合这样的光线效果，反派角色经常处在一些特殊环境中，比如飘忽不定的烛火前面，忽明忽暗的壁炉前面，室内灯光照射不到的阴影区域，明亮的窗户跟前等。

【画面解读】镜头 4～镜头 6（共 11 秒 20 帧），冰天雪地中，大侠们在赶路，阿宝则是连滚带爬，

图5-19 《功夫熊猫2》"神龙大侠出征"片段（镜头4-6）

其中一个在空中翻滚的近景再次突出了阿宝的"二"。

【声音效果】音乐节奏开始加快。最后一个镜头是阿宝的喊叫，不过是以慢速的方式呈现的。

【观影感受】长达11秒多的3个镜头所表现的雪中赶路有很大的制作难度，这会让观众感受到影片的制作精良。阿宝飞起翻滚时放慢的声音是一种比较特别的表现方式，具有强烈的戏剧化效果。

【创作提示】在没有冲突的情节描述中，增添搞笑的细节是动画片制作的不二法门。如果仅仅只是平铺直叙，长时间的镜头会让观众失去兴趣，一定要想办法增加吸引观众的亮点。这种亮点可以是搞笑的对白，复杂技术的展示或者角色表情动作的夸张化表达。

【画面解读】镜头7（共6秒），沈公子的武器试验成功。

【声音效果】音乐继续。

图5-20 《功夫熊猫2》"神龙大侠出征"片段（镜头7）

图5-21 《功夫熊猫2》"神龙大侠出征"片段（镜头8）

【画面解读】镜头8（共10秒），垂直的峭壁上，阿宝在努力向上攀登，忽然"悍娇虎"迈步走了上来，画面旋转90度，才发现阿宝并不是在攀岩，原来是累得走不动路的阿宝在平地上向前爬。

【声音效果】音乐继续。

【观影感受】这又是个很好的搞笑情节。阿宝一本正经地努力攀登忽然变为在平地上向前爬行，这时，观众一定会笑出声来。

【创作提示】长镜头中的搞笑情节会让观众津津有味地看下去，不会嫌弃镜头的冗长。让观众笑出来，一种做法是让角色做出与原本习惯截然不同的怪样子，比如强烈变形的表情，一反常态的说话方式，怪异的肢体动作等。另一种做法是给观众制造巨大的心理反差，首先通过正常的叙事手段引导观众的思维走向某种结果，然后在某个契机突然改弦易辙，达成另外一种结果。关键中的关键是，此种情节变化一定要在情理之中，意料之外。

图5-22 《功夫熊猫2》"神龙大侠出征"片段（镜头9）

【画面解读】镜头9（共4秒），夕阳下，一行人走过沙漠，阿宝仍在耍宝。

【声音效果】音乐变得气势恢宏起来。

【观影感受】由早晨赶路到夕阳西下，离目的地也越来越近。音乐的气势有所变化，暗示一场大战的来临。镜头的时间开始变短，正、反方对

各自习武。镜头14（共7秒），由沈公子眼睛的大特写拉至大远景，沈公子站在塔顶上，傲视一切。

【声音效果】音乐到达尾声。

【观影感受】在这几个镜头中，画面切换进一步加快，对决的意图更加明显。几个镜头间的转场设计独特，具有很强的画面效果。镜头10到镜头11采用Alpha转场，镜头11到镜头12，利用道具转场，尤其镜头13到镜头14的转场，利用图形的相似性转场。这些特殊转场的运用，使得原本毫无关系、相互对立的双方产生一定关联，也使得画面连贯性更强，有一气呵成之感。

【拉片笔记】

由于银幕时间所限，一些长时间进行的、比较常见的持续性故事情节不可能在影片中完全展现，那样会使影片变得枯燥乏味。

（1）时间变化、环境变化。要表现长途跋涉的辛苦，首先要表现路途遥远，过程艰辛。环境的变化是首先要考虑的，不同的地貌特征让观众体会到他们走过了遥远的征程，风雨雷电的气候变化、白天与黑夜的交替指代了时间的流逝。如果征程非常遥远和漫长，还可以考虑增加四季的变化。

（2）音乐主导节奏。在此类非连贯性叙事的镜头中，音乐非但要适合影片情绪和表达重点，同时也要主导影片的节奏。

（3）通常来说，此类连贯性叙事的情节，节奏会越来越快，正反方越接近，观众越紧张。

对于一场注定的战斗来说，越到临战前，气氛越紧张，战士们的士气也会越高涨，正方如此，反方同样如此。这个时候，各方都在精心准备，长官在鼓励每个士兵的士气，战士们则磨刀霍霍，时刻准备战斗。

如何表现交战双方，重要的手段就是影片节奏的逐渐加快。正反方画面的穿插和越来越快速的切换，使观众能够投入到双方剑拔弩张的气氛中，兴奋地期待战斗的来临。

（4）长途跋涉的过程其实比较简单，如果没有冲突发生，无非就是面临一些自然环境的考验，

图5-23 《功夫熊猫2》"神龙大侠出征"片段（镜头10-14）

立的情绪也更明确。

【画面解读】镜头10~镜头13（共9秒，其中较大的画面为镜头转场），仍然是双方跃跃欲试地

但作为高潮部分的铺垫，又不得不讲。这个时候，避免冗长，发现其中的精彩亮点就显得格外重要。

（5）虽然很多特殊转场效果美轮美奂、华丽非常，但是一定要在影片最需要的地方使用。要确定转场的效果是为叙事加分的，而不是为了突出自身的酷炫，这一点十分重要。再华丽的转场，如果破坏叙事，破坏影片节奏，也绝不能使用。

5.2.2 时间的飞速流逝——《疯狂约会美丽都》片段（00：08：00-00：08：19）

【画面解读】镜头1~镜头4（共19秒），同一个地点所经历的岁月的洗礼。原本自然清净的巴黎郊外，夕阳的照耀下，显得恬淡和静谧。随着时间的变化，周边的房子逐渐建造起来，各种塔吊不停地工作着，天空中开始出现飞机，而且越来越多。各种建筑物纷纷涌现出来，代表工业和污染的烟囱也变得鳞次栉比。最后，一个铁路高架桥从苏沙婆婆的房子上方穿过，伸向远方，所有的自然风光被破坏殆尽，房子也变成了歪斜的状态。

【观影感受】这四个镜头通过颜色变化、场景变化，描述了时间的缓慢流逝。没有对白和旁白，没有角色，只有简单的音乐作为背景衬托，却把这个环境的恶化表达得淋漓尽致。

【创作提示】表现时间流逝，比较常见的方法是拍摄一个钟表指针的走动，也可以描写一棵树，一片草地经历四季的变化。总之，利用生命的成长历程来表现时间流动是最好不过的方法。

万不得已时，会通过文字说明的方式来交代时间的变化，不过显然这种方式毫无感情可言，观众接受的信息量十分单一，事实上，文字介绍也只能起到说明的作用。

5.2.3 成长的历程——《人猿泰山（Tarzan）》片段（00：22：39-00：25：16）

图5-24 《疯狂约会美丽都》"小镇的变迁"片段（镜头1-4）

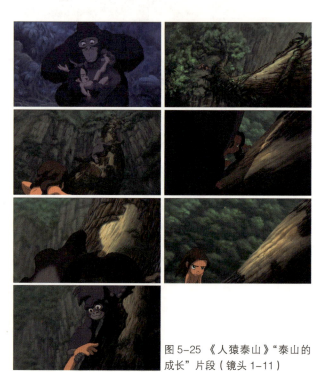

图5-25 《人猿泰山》"泰山的成长"片段（镜头1-11）

【画面解读】镜头1~镜头11（共13秒），小泰山刚刚开始学习攀爬和跳跃，动作还很笨拙。哥查（Kerchak）并不喜欢这个不速之客，托托（Terk）却对泰山非常友好，泰山怎么努力也抓不住树干的时候，托托会伸出手拉他一把。

【声音效果】马克·曼西纳（Mark Mancina）的原创音乐《Son of Man》唱响整个森林。

【观影感受】11个镜头用了13秒，每个镜头平均1秒多一些，这是较快的节奏。泰山刚刚开始学习猩猩的必备技能，但以他人类的身体条件，显然不如猩猩更有力量、更灵活。在蹒跚学步中，泰山又一次看到了哥查对自己的漠不关心，却也体会到了托托的友情。

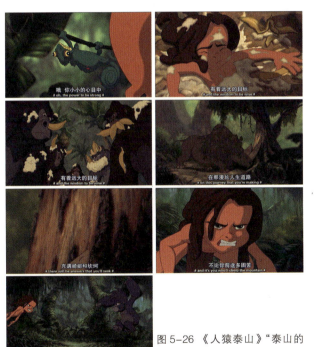

图5-26 《人猿泰山》"泰山的成长"片段（镜头12-22）

【声音效果】音乐继续。

【观影感受】这组镜头表现了泰山的活泼和开朗。相对于庞杂的叙事情节来说，镜头时间仍然较短，节奏较快。儿时的泰山喜欢学习新事物，喜欢模仿，虽然是被猩猩抚养长大，却有着和人类儿童一样的天性，并且如此年幼的泰山已经学会使用工具，这仍然是人类和猩猩的本质差别。泰山并不觉得自己属于人类，但已经为故事的后续发展埋下伏笔。泰山终究是人，就像哥查说的，"他不是我们同类"，这是整个故事的立足点。

图5-27 《人猿泰山》"泰山的成长"片段（镜头23-31）

【画面解读】镜头23~镜头31（共19秒），泰山学习攀爬和跳跃，抓着一个又一个的藤蔓在树林间跳跃荡漾，却突然抓到一条蟒蛇身上，落地之后又掉到鳄鱼潭里，被鳄鱼围攻。

【声音效果】音乐继续。

【观影感受】镜头23长达11秒，是泰山刚开始能够自由地在藤蔓间跳跃的画面，这个较长的镜头非常复杂，不但有泰山的各种跳跃姿态，更有场景的立体化展示。在三维技术并不十分成熟的1999年，能够将二维角色与三维场景结合得如此完美，实在令人叹为观止。

【画面解读】镜头32~镜头40（共11秒），泰山用自制的枪去戳树上的水果，没想到枪扎到了哥查的头顶上，哥查黑着脸看着泰山，把泰山盯

【画面解读】镜头12~镜头22（共28秒），泰山认真好学，喜欢模仿一切动物，从树上掉下来，落在香蕉堆里仍然自得其乐，在周围许多猩猩诧异的眼光中，观众更看到了泰山的母亲卡娜（Kala）有些尴尬的表情，她对泰山疼爱有加。泰山模仿河马从水下冒出来，学会抖动耳朵；模仿犀牛在树上刻画，学会使用石刀；模仿大象与猴子，学会摔跤和战斗。

图5-28 《人猿泰山》"泰山的成长"片段（镜头32-40）

图5-30 《人猿泰山》"泰山的成长"片段（镜头46-48）

得浑身不自在，直往后退去。

【声音效果】音乐继续。

【观影感受】泰山聪明的一面又一次展现出来，而且更进了一步，居然自己制作了一个武器。哥查仍然心怀芥蒂，容不下这个外来的物种。泰山对哥查有些害怕，始终想在他面前证明自己。

图5-29 《人猿泰山》"泰山的成长"片段（镜头41-45）

【画面解读】镜头41~镜头45（共10秒），泰山拉着托托用绳索抓住了一只大鸟，两人骑在鸟背上向前狂奔，不曾想被鸟摔了下来。

【声音效果】音乐继续。

【观影感受】这是孩子的恶作剧，泰山童真的一面展露无遗。对于儿童来说，再亲密不过的便是一起恶作剧的同伴了，托托便是泰山最要好的朋友。

【画面解读】镜头46~镜头48（共20秒），泰山的本领越来越大，卡娜欣慰地看着逐渐长大的"儿子"。泰山在象群的背上跳来跳去，被大象一下子抛到了空中，这时，泰山一下子长大了，从一个活泼的儿童变成了一个英俊的青年。

【声音效果】音乐继续。

【观影感受】一直到镜头47，泰山都处在少年状态。这47个镜头是泰山成长的铺垫，直到镜头48，泰山被大象一下子抛到空中，这一瞬间，泰山已经成年了，这个镜头将10来年的长度压缩为短暂的2秒钟，而且丝毫没有干扰到叙事和抒情的流畅性。电影《阳光灿烂的日子》里表现主人公成长的一个段落，同此片有异曲同工之妙。

【拉片笔记】

（1）这部影片的叙事重点是泰山试图在动物世界和人类世界之间找到自己定位的心路历程，其中包含了泰山的成长、爱情、迷失和自我价值的实现。前面的47个镜头呈现了一个活泼可爱、聪明伶俐的泰山，通过攀爬、跳跃、模仿动物、制作工具和武器、恶作剧等一件件小事儿，表现了一个聪明、机智、坚强、乐观、善良的泰山，这奠定了泰山的性格，这种性格贯穿整部影片。

（2）泰山的成长过程不仅仅是泰山个人的变化，周围的人对他的成长起着关键性作用。他的朋友托托，始终陪在他的左右。妈妈卡娜在各种质疑和不解的眼光中，抚养他长大。对他不怎么接受的猩猩的头领哥查实际上扮演了一个严父的角色，儿子渴望得到父亲的认可，于是更加勇敢、坚强。

（3）通过泰山的成长历程，暗暗道出了泰

山作为人类与猩猩存在着的本质的不可改变的区别。

（4）一首《Son of Man》唱响其中，对泰山成长的描写有不可低估的作用。压缩时间会使叙事不连贯，容易让整个段落成为一盘散沙，也容易让观众失去兴趣，必须有一个线索将片断性的情节串起来，给观众一个整体的、循序渐进的印象。

最常见的便是使用歌曲贯穿其中，这样做的好处是节奏感强，声音配合度高，画面感染力不足的时候歌曲来补偿。但如果歌曲，尤其是歌词比较动人的时候，也容易让观众对画面失去兴趣，转为欣赏歌曲，这样一来就本末倒置了。

另外一个方式，通过特别的转场进行连接，使整个段落浑然一体。这种方式适合整体较短的一组镜头，如果时间较长，再花哨的转场也无法让观众保持情绪。

也可以利用道具将前后切断的事件连续起来，通过道具在不同场景的出现，使段落保持连贯。电影《阳光灿烂的日子》第5分钟到第6分53秒里的一段主人公长大的情节，便是利用一个道具——书包来实现连贯的。

练习：

参考笔者对影片片段的解读方式，从动画片《超人总动员》（The Incredibles）中寻找关于时间压缩的片段进行分析。

要求：

1. 片段总长不能少于1分钟或镜头数量不少于20个。
2. 必须将每一个镜头的关键内容进行截图。
3. 标注每一个镜头的时间长度、景别、摄法、动作内容、声音，然后对镜头从光线、色彩、构图、表演、声音设计等方面进行深度解析。
4. 最后详细分析整个片段带给你的启发。
5. 不少于2000字。

5.3 喜悦

5.3.1 轻松愉快的气氛——《怪兽屋》（Neighbourhood Crimes & Peepers）（00：01：26—00：02：40）

图 5-31 《怪兽屋》开场的长镜头

【画面解读】长镜头（共73秒），这是个超长的镜头，首先是（特写）一片红色的树叶被风吹动，（跟拍）忽然离开树干，轻轻落在地面上，和其他已经落地的树叶堆在一起，形成红红的一片。一辆脚踏车快速驶过，一整片树叶被小女孩儿带起的风吹得飘舞起来，小女孩儿快乐地骑车向前，边骑边唱。摄影机一直在背后跟随小女孩儿的身影，跟随她顺着小路一直骑下去，在后半部分又绕到女孩儿前方，倒退着跟随她继续骑行。整个镜头一直是在表现小女孩儿的天真烂漫。

【声音效果】树叶被风吹动，发出"沙沙"的响声。小女孩儿快乐地歌唱，"啦啦……啦啦啦啦……啦……"并且同路过的物体打招呼，"你好，篱笆……你好，树叶……你好，天空……"

【观影感受】这个镜头非常吸引人，小女孩

儿的童趣在其中一览无遗。摄影机自由自在的运动方式，将小女孩儿此时的心情烘托得十分到位。橘红色的树叶，小女孩儿金黄色的头发，亮黄色的衣服，红色的脚踏车，还有周围的暖色系的各种景物，使得整个画面看起来十分温暖。小女孩儿骑车的姿势更是活泼可爱，不时地左拐右拐，在小路上穿梭，时而颠簸，时而平滑，但丝毫没有影响小女孩儿骑车的速度。一切的一切都营造了一种轻松愉快的气氛。

【创作提示】无论是真人实拍的电影，还是动画影片，运用长镜头来表达都是费时费力的，不但技术难度大，还很容易使节奏拖沓冗长。如果用长镜头来营造欢快的银幕氛围，一定要在长镜头过程中寻求变化，这种变化可以是情节设计上的，也可以是摄影机运动上的，或者二者兼有。

情节设计方面，可以为角色制造一些并不太大的障碍，让角色在运动的过程中怀着愉快的心情去清除这些障碍。也可以加入其他角色，以此吸引角色的注意力，同时也吸引观众的注意力。摄影机的运动则可以强调其韵律感和运动美感，将摄影机拟人化是常用的手段，似乎摄影机此时是个旁观者，微笑地关注着角色的一举一动，时而也会受角色愉快心情的感染，忘情的舞动起来。

练习：

拍摄一段长镜头画面，表现一个角色开心快乐的状态。

要求：

1．表现轻松快乐的心情，并非兴奋的奔跑。
2．拍摄工具不限，可以是摄像机、数码相机、手机等。
3．长度为1分钟整。
4．分辨率为1280×720，25p，方形像素，完成作品采用H.264编码，数据速率6000-8000Kbps，采用MOV格式封装。

5.3.2 久别的重逢——《悬崖上的金鱼姬》（Ponyo on the Cliff）片段（00：48：30-00：49：25）

图5-32 《悬崖上的金鱼姬》"宗介和波妞的重逢"片段（镜头1-2）

【画面解读】镜头1、镜头2（6秒19帧），绿色的小水桶被风吹向海浪之中，突然有只手伸出来把小水桶抓住。

【声音效果】海浪声。

【观影感受】经过前面长时间的铺垫（波妞在海浪上奔跑，追逐着莉莎的车），观众对此刻期待已久。当海浪中伸出一只手抓住水桶时，观众体验到莫大的欣慰，一颗悬着的心终于落回了原位，波妞终于找到了宗介。

波妞并未直接出现，而是借用此前总要的道具——绿色的小水桶，这是他们曾经相识的见证。在之前的故事发展中，波妞在海浪上奔跑，观众得到的结果是波妞掉落回了海里，这一次与宗介失之交臂了，但内心深处又趋向于波妞会再次回到岸上。然而，情节并没有像大家想的那样，波妞再次踏浪而来，宗介已经到家了，观众也跟着有些失望。可是，小水桶却被风吹到了海里，这一下再次引起了观众的期待，终于一只小手从海浪里伸了出来，抓住了水桶……

【创作提示】在真正地揭开谜底之前，可以适当地卖个关子，给观众制造一点心理期待。虽然观众已经隐约猜到了答案，但又不十分确定，此刻心里是十分紧张的，唯一能做的便是聚精会神地看下去。此刻，制造一些小的冲突或悬念，会收到很好的效果。

第 5 章　优秀动画片段赏析

图 5-33 《悬崖上的金鱼姬》"宗介和波妞的重逢"片段（镜头 3）

【画面解读】镜头 3（9 秒），波妞从海浪里慢慢走出来。

【声音效果】音乐响起。

【观影感受】音乐与画面的配合十分到位，音乐响起在波妞走出海浪之时，也是观众心理期待得到满足的时刻。音乐配合着波妞的脚步，一起一伏，波妞停下脚步时，音乐便弱了下去。

【创作提示】动画中最精彩的音乐不是音乐自身的美妙，而是音乐与叙事、与节奏、与角色心理完美的契合。音乐能够烘托画面气氛，能够主导叙事节奏，能够展现角色内心，能够在合适的时间以合适的方式打动观众的内心。

初学者很难认识到音乐对动画的作用，认为音乐不过是为了动画不冷场而存在的。稍有认识者，能够理解音乐与叙事的关系，能够把握音乐与画面气氛的调和，却也只满足于音乐与动画在风格上的匹配。所以，许多人把动画音乐称为"配乐"。实质上，如果要将音乐完全地融入动画的叙事中，并不是在完成动画的创作后简单地选择一个配乐即可。

图 5-34 《悬崖上的金鱼姬》"宗介和波妞的重逢"片段（镜头 4-5）

【画面解读】镜头 4（4 秒 13 帧），大远景，缓推镜头，波妞远远地站在马路中间。镜头 5（4 秒 19 帧），全景，波妞举着水桶站着。

【声音效果】轻柔舒缓的音乐。

【观影感受】深蓝色的海浪，灰蓝色的路面，略显翠绿色的草地，整个环境都是冷色调，波妞红色的头发和上衣在这中间显得格外突出。波妞站在那里，有点儿犹豫要不要走过来，她并不确定宗介是不是就在不远处的汽车上。缓缓向前地推镜头，让观众感受到了波妞的孤独，那么柔弱的一个小女孩儿，从惊涛骇浪中走出来，怯生生地站在那儿，让人心疼。但波妞内心是坚定的，此前海浪中的奔跑已经让观众见识到了她的勇敢和坚强，她一个人独自来寻找宗介，这份勇气和真诚更让人无比敬佩。

【创作提示】色彩的冷暖对比，可以让较小面积的色彩更加突出。对比色如果运用得当，常常会收到意外的效果。

图 5-35 《悬崖上的金鱼姬》"宗介和波妞的重逢"片段（镜头 6-7）

【画面解读】镜头 6、镜头 7（共 8 秒 15 帧），莉莎最先发现了波妞，招手让波妞过来，然后跑向波妞。宗介从车上下来，转头望向波妞的方向，此时，宗介并不知道这个小女孩儿就是波妞。

【声音效果】莉莎的对白："有个小女孩儿！危险啊，快点过来这边！宗介，你待在那里！"。

【画面解读】镜头 8~镜头 10（共 9 秒 3 帧），波妞看到了宗介，表情变得激动，随后朝着宗介的方向奔跑过来。莉莎以为波妞是奔向她的，没想到波妞根本没有理会莉莎，仍旧朝着宗介的方

图5-36 《悬崖上的金鱼姬》"宗介和波妞的重逢"片段（镜头8-10）

向快速跑去。

【声音效果】音乐继续，波妞的脚步声。

【观影感受】宗介看到了波妞，虽然此时他并不知道这就是自己救下的那条小鱼。波妞也发现了宗介，内心的狂喜无法掩盖，径直朝宗介跑去，观众终于可以体会有缘千里来相会的美好了。设计波妞毫不理会莉莎的情节，更进一步展示了波妞寻找宗介的坚定信念。

图5-37 《悬崖上的金鱼姬》"宗介和波妞的重逢"片段（镜头11-12）

【画面解读】镜头11（2秒），推，宗介呆呆地有点儿好奇地望着朝自己奔跑过来的波妞。镜头12（3秒20帧），波妞越跑越快，几乎要冲破银幕了。

【声音效果】音乐逐渐弱了下来，只听到波妞急切的脚步声。

【观影感受】推镜头是波妞的视点，波妞快速向镜头跑来的画面则是宗介的视点。正反打镜头的快速交替让观众感受到了这种久别重逢的急切。景别越来越近，两人内心也越来越靠近。

图5-38 《悬崖上的金鱼姬》"宗介和波妞的重逢"片段（镜头13-14）

【画面解读】镜头13、镜头14（共6秒），波妞冲过来，跳跃，然后紧紧抱住了宗介，强大的冲击力使得宗介往后退了一点儿。

【声音效果】宗介"啊——"的一声。

【观影感受】段落的结尾，波妞和宗介终于重逢了。两个镜头在角色的表演设计上非常完美，仔细想来，以波妞坚定的内心，看到宗介出现时，也只有采用这样的拥抱方能表达自己的思念之情。这种经历磨难、重新再见的感觉远胜于从未离开。经历了如此多的期待和失落，观众内心也瞬间安定下来，会心一笑，无限满足。

【创作提示】

此时无声胜有声。一段复杂的铺陈过后，一段内心的狂乱过后，无论是角色还是观众都会安静下来，只有安静才能仔细体味刚刚经历的酸甜苦辣。如果说历经磨难、期待重逢是点滴情感的逐渐累积，那么终于相见的这个瞬间便是情感的终极释放。所以，重逢的画面一定是无声的，一定是千言万语只在那眼神和拥抱中的。即使要哭，要表达长久不见的思念，要释放苦苦找寻的委屈，也要稍事安静之后。

有时会采用旋转镜头来表现重逢的美好，比如两人拥抱着，摄影机环绕二人拍摄，音乐也着力渲染这种气氛，这是更加浪漫化的一种表达。但不是所有的重逢都适用此类拍摄方式，要视情节而定，视角色性格和行为习惯而定。

【拉片笔记】

1. 心理波动曲线

既然已经久别，不妨就经历些波折再重逢。

俗话说，好事多磨。心里一波三折，就会更充满期待，在一定程度上，波折越多，观众的期待感就越强。当然，程度很重要，观众不能无限期地被吊胃口，时间太久，心里就会从期待变成无奈。情节发展也很关键，如果太刻意地制造无聊的波折，观众很快也会失去兴趣。

仔细体会波妞和宗介重逢前后的情节：

(1) 惊喜（波妞从海浪里出现，在浪尖上奔跑呼喊，追逐着宗介的汽车）

(2) 期待（波妞速度很快，几乎就要追上汽车，宗介发现了波妞的追赶）

(3) 失望（波妞在紧要关头掉落回了海里）

(4) 期待（小水桶似乎受着某种指引，被风吹动着飞到了海里）

(5) 惊喜（一只手，波妞的手从海浪里抓住了水桶）

(6) 期待（波妞和宗介即将重逢）

(7) 焦急（波妞有些犹豫，不知道前面的汽车里是不是真的宗介）

(8) 期待（波妞向宗介跑去）

(9) 欢呼（波妞紧紧拥抱住宗介）

以上是观众的心路历程，从中可以发现观众的心理始终处在一个波动的情绪中，像坐过山车一样，时而振奋，时而低落。唯有如此，观众才能在紧张和舒缓的情绪交替中关注着角色的命运，替他们欢呼，替他们遗憾。积极情绪与消极情绪是相互对比的，一味地积极，甜久了，也变得索然无味了，一味地消极，会使观众心里憋闷，时间太长也会麻木。美好与痛苦交替，美好的才会更美好，幸福的才能更幸福。

2. 注重过程和情感的累积

随着两人重逢时刻的逐渐临近，景别也由远及近，从大远景逐渐过渡到了中近景。景别的变化就是视野的变化，就是心理的变化，也会使观众的情绪产生变化。由远及近的过程是角色内心逐渐靠近的过程，是一种由陌生而熟悉的过程，这样的过程会让观众越来越期待和兴奋。绝大多数的观众都期待美好的大团圆结局，他们渴望被那样的美好感染，渴望那一瞬间的幸福。然而，真正地分析后会发现，团圆那一瞬间所带给观众的美好感受，事实上并不是因为这一瞬间的画面，而是长期积累的过程。

3. 美好的重逢有很多种表现形式

不期而遇的重逢，多见于久未谋面的老朋友，或者昔日彼此都有好感的男女双方。这样的见面不用太多渲染，因为二人内心没有期待，所以通过正常的叙事进行就好，一般不用大肆铺垫。

不过也有例外，如果二人的相遇十分重要，是故事发展的关键，就要考虑如何进行情绪累积了。一方面，不期而遇的两人毫不知情，自然没有心理期待；另一方面，观众是一目了然的，是充满期盼的，通过情节的发展去影响观众的情绪就十分重要了。

等待已久的重逢，彼此思念的双方因为某些原因无法见面，但一直保持着紧密的联系。因为对结果的迫切，使得中间的过程显得更加波折，观众内心自然明白两人迟早会见面，但正是这样的心理，才会让观众保有悬念，一直期待双方苦尽甘来、久别相逢的时刻。

苦苦找寻的重逢，一方寻找另外一方，或者彼此寻找对方，常见于影片的中后部分，或者直接贯穿至结尾。这是最具表现力的重逢，因为角色双方内心都充满着对对方的牵挂和想念。前情的铺垫极为重要，两人必有深厚的感情基础，才会不顾一切地寻找对方。找寻中又因为各种阻碍和意外而使两人几度擦肩而过，历经辛苦与磨难，终于拨得云开见日出，此时观众必然深陷其中，为两人的命运唏嘘感叹。电影《命运之恋》(Friend)中将这一幕表现得淋漓尽致（68分10秒到71分40秒）。

爱情固然让人心动，亲情也同样感人至深。不计其数的动画以寻找和重逢作为叙事主线索，几乎所有的动画中都会有失去、寻找和重逢的情节。比较有代表性的影片《海底总动员》(Finding Nemo)讲述了父亲历经艰险寻找儿子的故事，影片结尾将这种久违的亲情发挥到了极致。

仔细对比会发现，这段镜头像极了《悬崖边的金鱼姬》中重逢的一段镜头。马林和波妞，多莉和莉莎，尼莫和宗介，简直是一一对应的。

图5-39 《海底总动员（Finding Nemo）》"父子重逢"片段

5.3.3 浪漫的时光——《人猿泰山》片段
（00：51：52-00：52：47）

图5-40 《人猿泰山》"泰山和珍妮的嬉戏"片段（镜头1-5）

马林认为尼莫死了，非常悲伤，忽然间听到了尼莫的声音，突然振奋起来，转头望去，惊喜地发现多莉和尼莫就在不远处。马林用最快的速度朝着二人游去，然后一下子冲过去，紧紧抱住了儿子，就像波妞冲向宗介一样，那么坚定有力，那么不顾一切。

音乐在马林发现尼莫还活着并朝着二人冲过去时开始产生变化，带给观众的振奋，是内心深处迸发出来的喜悦。

寻找是影片的主线索，整片都是在寻找的艰难中度过的，连片名都直接叫做"Finding Nemo"，对寻找这件事儿着墨越多，最后的重逢也就最动人。所以，此刻马林和尼莫的重逢就是影片的高潮，就是影片最美好的大团圆结局。

《悬崖上的金鱼姬》由宫崎骏编剧、导演，由吉卜力工作室制作的长篇动画电影，影片于2008年7月19日在日本首映。影片描述的是一个住在深海里的人鱼波妞，为了跟小男孩宗介一同生活，一心一意想变成人类，同时也描述了五岁大的宗介如何信守承诺的故事。

【画面解读】镜头1~镜头5（10秒），绿树环绕中，珍妮在给一只美丽的鹦鹉画速写（远景），泰山看到这一幕很好奇（近景），从后面凑了上去，饶有兴趣地欣赏（远景），珍妮高兴地展示给泰山看，鸟儿受到惊吓飞走了（特写），珍妮有点儿惋惜和无奈。

【声音效果】马克·曼西纳（Mark Mancina）的原创音乐《Strangers Like Me》响彻其中。

【观影感受】珍妮的美丽让泰山心动，泰山的纯真也让珍妮喜欢。茂密的森林中，到处都是绿色，珍妮的一袭红色长裙格外夺目。对于森林里的动物，珍妮格外好奇，泰山对人类的各种活动也是兴趣盎然。

这五个镜头偏向于叙事，没有刻意地描绘景色，但茂密的森林、美丽的鹦鹉为此刻的浪漫加了不少分。

【创作提示】万绿丛中一点红，是再美不过的颜色搭配，这会让红色耀眼夺目。在复杂的场景设计中，颜色的设计非常重要。

动画中，浪漫气氛的表达不仅仅是两个人的事情，更要考虑周围一切环境因素的影响。一个绝美的环境中，两个人随便做点儿什么事儿都会让观众感到浪漫无比。

【画面解读】镜头6~镜头12（共18秒），泰山看到了珍妮的遗憾，于是带领珍妮顺着藤蔓爬

第5章 优秀动画片段赏析

图5-41 《人猿泰山》"泰山和珍妮的嬉戏"片段（镜头6-12）

到一棵大树的上部，没想到这里别有洞天。珍妮刚刚绘画的鹦鹉居然在这里集结成群。金色的阳光从树顶的枝叶缝隙里撒下来，成群的鹦鹉在两人的身边飞舞，有的落到肩膀上，与他们嬉戏玩耍。

【声音效果】音乐继续。

【观影感受】这一组镜头的转场全部使用交叉叠化，使得镜头之间的过渡不着痕迹，自然顺畅。两个人的动作轻柔舒缓，沉浸在快乐和幸福中。这样的场景泰山是司空见惯的，珍妮却从未体验过，这也是泰山抓住时机，大献殷勤的表现。浓浓的情意，加上一点儿小小的"伎俩"，泰山就打动了珍妮的心。

虽然仍旧是叙事镜头，但场景更加偏向于抒情了。成群飞舞的鹦鹉，从头顶撒下来一道道金色的阳光，这些都为场景增添了莫大的魅力，身处这样的美丽秘境，爱情不经意就会迸发出来。

【创作提示】

叠化是最柔和的一种转场方式，转场的过程中，前一个镜头慢慢透明，逐渐显现出后面的镜头。这样的过渡常常用在关系紧密的镜头之间，非常适合营造浪漫、柔软的银幕气氛。

需要再次强调的是，如果要营造极致的浪漫，就一定要精心设计场景，尤其要考虑光的运用，还要适时安排其他角色加油助力，更要认真考虑演员和摄影机的调度问题。

在场面调度上，要时刻考虑浪漫从何而来，须知一切浪漫都是弯曲柔软的，直来直去和"浪漫"二字不相干。演员的行动轨迹要弯曲多变，摄影机考虑使用长镜头和旋转、环绕拍摄。

图5-42 《人猿泰山》"泰山和珍妮的嬉戏"片段（镜头13-14）

【画面解读】镜头13、镜头14（共16秒），天色已经暗下来，变成深蓝，繁星点缀其间。原本墨绿色的森林已经被黑暗笼罩，泰山和珍妮的手牵到了一起（特写），泰山鼓励珍妮和他一起抓住藤蔓，自由飘荡。珍妮有些害怕，不过还是被泰山一把推了出去。她战战兢兢地抓着藤蔓，闭着眼睛不敢睁开，但很快就迷上了这种自由飞翔的状态，开始变得享受。泰山紧随其后，两人的藤蔓缠绕到一起，呈螺旋形旋转着，最终依偎到了一起。

【声音效果】音乐继续。

【观影感受】

从白天到入夜，泰山和珍妮已经在森林里度过了一个整天，却仍旧乐此不疲。若非互相吸引，两人不会单独在森林里相处那么长时间，这本身已经足够浪漫了。不过显然创作者不满足，仍旧通过多种手段将这种浪漫的美好推向顶峰。

至此，两人情感的铺垫已经十分到位。接下来，就是互相表达爱意的时刻了。一个14秒的长镜头，两人手牵着手，在人迹罕至的森林里，在黑夜中，在树木间荡漾，这是多少情侣梦寐以求的场景。虽然没有什么亲密的动作，没有山盟海誓的语言，但这种美好已经能胜过一切表达。对于观众来说，这种外化的表达方式所带来的银幕感染力远胜于那些常见的亲密动作和亲热言语。

【拉片笔记】

（1）音乐的关键作用。没有音乐，气氛就会

冷淡下来，就会冷场，这一段柔情蜜意就不会那么美好。音乐是浪漫的催化剂，是营造气氛的最便捷的工具，是主导节奏的最有力的语言，是任何元素都无法替代的。

（2）在浪漫化的表述中，不要冗长的叙事，只需寥寥数笔便能实现的情节。长时间的叙事当然可以制造浪漫，但将浪漫推向高潮，触动观众，就需要靠短时间的抒情技巧了。在抒情过程中的叙事自然要简洁，要能够抓住重点，寻找最动人的画面就好。

（3）环境因素至关重要，颜色、光效和道具的设计同样关乎浪漫表现的成败。白天还是夜晚？森林还是城市？柔光还是硬光？都有什么角色参与其中？这些都是极为重要的问题。

（4）镜头转场设计的重要性，尤其要避免生硬，柔和、婉转、飘逸、温暖才是要遵从的感觉。转场不一定绚丽多彩，但一定要和浪漫气氛相契合。

（5）缓慢的动作处处体现爱意。所有表达爱情、亲情、友情的美好瞬间，都是宜慢不宜快的，动作要轻柔，表情变化要舒缓，总之以慢为宗旨。即使是需要快速表现的动作，也只能作为点缀安插其中，绝不能喧宾夺主。

（6）环形拍摄，慢速推拉，随意运动，是摄影机调度表达浪漫的重要规则。不过需要谨记的是，摄影机调度要遵循角色的表演，要符合此时此刻的节奏，绝不可滥用摄影机运动，绝不能以炫耀摄影机技巧为宗旨。

不过，在二维动画中，实现摄影机复杂运动效果的难度非常大，成本较高，在前期创作中必须要认真考虑。

5.3.4 兴奋得无法抑制——《疯狂约会美丽都》片段（00：07：26—00：07：56）

【画面解读】镜头1（5秒）、镜头2（4秒），缓推，苏沙婆婆在看老的剪报册，受到剪报册的启发，苏沙婆婆灵机一动。

【声音效果】轻快跳跃的音乐。

【观影感受】这两个特写镜头都是采用缓慢推

图5-43 《疯狂约会美丽都》"查宾的礼物"片段（镜头1-2）

进的方式拍摄。一是强调苏沙婆婆看得很投入，很认真，二是要避免画面完全静止导致的冷场，三是要让观众有足够的时间看清楚画面内容，比如剪报的大概内容和苏沙婆婆的细微表情变化。

【创作提示】特写镜头的使用要根据画面内容而定，如果内容比较复杂，就要设定较长的时间，以便让观众看清楚需要了解的内容。镜头时间增加而画面内容又处于静态时，一般要增加摄影机运动来避免长时间静止画面的无趣。特写镜头的长度要认真把握，并非越长要好，以让多数观众刚好看清又不觉得无聊为准则。

图5-44 《疯狂约会美丽都》"查宾的礼物"片段（镜头3-4）

【画面解读】镜头3（2秒），近景，刚回到家的查宾忽然用手捂住嘴巴，惊喜的表情。镜头4（4秒），全景，查宾还是难以相信眼前的一幕，兴奋地拍起手来。

【声音效果】查宾惊喜的叫声。

【观影感受】一直心情抑郁的查宾对什么东西都提不起兴趣，电视、钢琴，查宾都觉得无聊，婆婆有些无奈，为查宾买来一只小狗，仍然没有改变这样的状况。直到苏沙婆婆为查宾买来一个三轮脚踏车，一下子就让查宾兴奋起来，这是查

图5-45 《疯狂约会美丽都》"查宾的礼物"片段（镜头5）

宾从未有过的惊喜。

【画面解读】镜头5（7秒），查宾骑着三轮脚踏车在院子里欢快地转圈。

【声音效果】脚踏车快速飞驰发出的声音，查宾高兴的笑声。

【观影感受】这个镜头十分重要，说它是本片最重要的一个镜头也不为过。一个7秒的镜头，却把查宾难以抑制的兴奋表达得淋漓尽致。这个镜头表达了苏沙婆婆并不是为了哄孩子高兴而给查宾买个脚踏车那么简单，更深层次的是婆婆对查宾无尽的爱，看到查宾的开心，苏沙婆婆比得到任何宝贝都心满意足。

图5-46 《疯狂约会美丽都》"查宾的礼物"片段（镜头6-8）

【画面解读】镜头6~镜头8（12秒），苏沙婆婆看到查宾这样开心，满意地织着毛衣。小狗布鲁诺也在院子里兴奋地转圈，三三两两的落叶随风飘下。

【声音效果】脚踏车的声音，小狗的叫声，鸡叫声。

【观影感受】最后一个镜头格外吸引人。没有什么比此刻的画面气氛更加动人的了，金秋时节，红色的枫叶飘落在院子里，金色的太阳余晖照射着这一家人，苏沙婆婆坐在一个木头靠椅上，安静地织着毛衣。查宾快乐地骑着脚踏车在院子里转圈，小狗布鲁诺也被这样的兴奋感染，快乐地嬉戏着。

【拉片笔记】

旋转的画面常常出现在兴奋、热烈和浪漫的气氛下，就像游乐场的旋转木马、摩天轮，还有过山车，有时也会伴随着旋转镜头一起出现。当然，表达兴奋的感觉未必就要使用旋转的动作和镜头，许多手段都可以让观众感受到角色的这种情绪。

不过有一条原则是需要遵守的，兴奋和快乐的情绪一定是靠运动的画面来完成的。试想一下形容兴奋的言语就可以明白——"他兴奋地一下子跳了起来"，"XX人兴奋地原地转着圈"，"XX兴奋得停不下脚步"……。

表达兴奋时，通常会用欢快、激昂的音乐。至于音乐的风格，要视情况而定，鸿篇巨制一般会用交响乐，寻常的叙事性动画片就可以放松许多，只要音乐符合影片气质即可。

快节奏十分重要，如果角色的动作够欢快，就可以用较长的镜头来表现。一般而言，短镜头的快速衔接更适合表达兴奋的情绪。

5.3.5 戏剧化的美好——《冰河世纪3》(Ice Age:Dawn of the Dinosaurs)片段（00:01:17-00:01:42）

【画面解读】8个镜头，共25秒，小松鼠追逐松果的路途中发现了一只美丽妖娆的母松鼠，他顿时被迷住了，呆呆地看着，忘掉了一切。

【声音效果】Lou Rawls演唱的饱含爱意的歌曲《真爱难寻》(You'll Never Find Another Love Like Mine)，松鼠惊艳的赞叹声。

图5-47 《冰河世纪3》"真爱难寻"片段

【拉片笔记】

(1) 满含深情的音乐《真爱难寻》忽然响起,听起来有些生硬,但这正是创作者的目的,片中的两只松鼠(母的是飞鼠)并不是主角,也不曾相识,他们之间也没有什么情感累积,所以,这样的相遇画面配合如此深情的音乐只能给观众带来一种强烈的喜感。

也许有的观众会认为松鼠与母飞鼠一见钟情了,而把这首歌曲理解为松鼠的心声。但这样格格不入的突然闯入的音乐很难表达认真的爱情,许多影片中的诸多类似的表现手法大都是为了营造喜剧效果,或者表现对爱情的不负责任。

如果想要用此种方式表达为她迷倒的心境,至少应该有一定的前情铺垫,方才显得合理自然。

(2) 升格镜头。升格镜头是一种非常人为化的表现方式,常常用来强调太快的观众来不及看清的动作细节。当然,除了慢速展示以外,升格镜头还能给观众带来一种柔和惬意之感,恰如微风拂面。基于这样的作用,升格镜头会被用来展现美好的事物,尤其是强调该事物对观众情绪的影响时,正如本片中母飞鼠舞动的升格镜头一样。

(3) 夸张放大的细节动作。母飞鼠献媚似地翩翩起舞,这让小松鼠无比激动。这种浪漫太过于浮夸,没有真实的情感基础。镜头强调的这些母飞鼠的细节动作,带给观众的是一种勾引的感觉,而非真实的情意。观众心知肚明,在所有的影片中,任何女性角色做出此类的动作,一定会存有某种目的,绝不是真正的爱情。

(4) 既然只有两个人,又没有大幅度的移动动作,为何一定要拆分为9个镜头来呈现呢?一是因为两个人的表情和动作重复性较强,没有太多新意,如果从头到尾用一个镜头,会让观众觉得乏味,正反打镜头的运用,会让观众的思维不断产生跳跃,持续关注画面。二是通过镜头的拆分可以产生景别的变化,能够分别强化小松鼠的情绪和母飞鼠的动作,以达到更好的情绪感染力。仔细观察镜头对母飞鼠的刻画可以发现,前三个镜头的景别是由远及近的,远景、中景和近景。这样的变化表达的是小松鼠受吸引的程度的逐渐加深,也使观众越来越关注这只母飞鼠。

5.3.6 别开生面的庆祝——《玩具总动员3》(Toy Story3)片段(00:32:28—00:33:06)

【画面解读】巴斯光年和玩具们期待孩子们的到来。一群孩子欢声笑语,蹦蹦跳跳地冲进来,拿起玩具就开始了玩耍。有的孩子拿着玩具往地上摔,有的玩具被坐到身上,有的被放到嘴里啃咬,有的被拿着往墙上撞,有的被沾了颜料在墙上涂抹,有的被拿着当做钉锤砸东西,总之就是一场虐待玩具的大狂欢。

【声音效果】欢快的音乐,孩子的尖叫声、欢笑声,各种玩具的撞击声等。

【观影感受】23个镜头,38秒,每个镜头平均1.7秒,这就是狂欢场面的集中展示。虽然玩具备受虐待,被孩子们折腾得不成人形,可观众看得很欢乐,并没有为玩具受到折磨而憎恨这些小朋友。原因有二:一是这些小朋友看起来年龄很小,正是淘气的时候,调皮一点儿也蛮可爱的,况且,他们也不知道玩具是有生命的。二是小朋友并不是有心要虐待,只是他们喜欢这样玩耍。三是因为这是群体行为。如果是一个小孩子这样虐待玩具,观众立刻就会讨厌这个孩子,但如果这种行为变成了群体性的,观众就会认为这代表了一种共同的价值理念,甚至代表了这个年龄层次的行为习惯,就会从心里原谅这种行为。于是原本对玩具的破坏行为变得有趣起来,观众也会觉得孩子们非常可爱。

第 5 章　优秀动画片段赏析

【创作提示】影片中集体群像式的描写强调的是整体状态，而不是个体行为。创作时，不要把关注点放到某一个角色身上，而是要关注到每一个角色。其次，要强调群体里面个体的多样性，就要使每个角色的外部造型和行为方式有所差别。第三，整体时间不宜过长，因为是表现整体状态，见好就收即可，不要没完没了，除非群体里面又要描写独立的个性，表现某个角色的个人故事。第四，狂欢的场面节奏一定要快，每个镜头的时间要短。

5.4　悲伤和感动

5.4.1　离别的不舍——《玩具总动员3》片段（01：32：59-01：34：12）

图 5-49　《玩具总动员3》"最后的道别"片段（镜头 1-2）

图 5-48　《玩具总动员3》"儿童虐待玩具"片段

【画面解读】镜头 1、镜头 2（共 6 秒），远景，缓慢的推镜头。邦尼怀抱着胡迪和巴斯，同将要开车离开的安迪说再见。

【声音效果】抒情的略带感伤的音乐。

【观影感受】这个段落是影片的结尾，安迪把所有的玩具包括牛仔胡迪都送给了邦尼，在同邦尼和这些昔日的伙伴儿们玩耍了一个下午后，安迪不得不挥手告别了。看着自己曾经心爱的玩具，安迪充满了感伤，但毕竟玩具们有了一个好归宿，不用在黑暗的阁楼里度过余生了，这是安迪最大的安慰。当然，这对关心这些玩具命运的观众来说更是最好的一个结局。

【创作提示】舒缓的音乐，缓慢推进的远景镜头，让观众的内心跟着被一点点融化。重点是

要留给观众足够的情绪释放的时间，所以推镜头要慢，非常慢。不过，想要在此刻感动观众，前情的铺垫更重要，情绪要有足够的累积才会释放。音乐也好，远景也好，推镜头也好，这些只不过是辅助性的手段，至多起到情感催化剂的作用，真正的感人要靠叙事，靠表演。

图5-50 《玩具总动员3》"最后的道别"片段（镜头3-8）

【画面解读】

镜头3（2秒），近景，缓推，邦尼举起胡迪的手，同安迪告别。

镜头4（4秒），近景，缓推，安迪心里一颤，这样的告别让他有些心痛。

镜头5（4秒），远景，缓推，安迪系上安全带，发动了汽车，下定决心要离开了。

镜头6（3秒），近景，缓推，仍旧是不舍，安迪再次抬头回望自己的伙伴们。

镜头7（4秒），远景-近景，摇镜头，安迪的目光由伙伴们再次转向最特殊的胡迪。

镜头8（5秒），近景，缓推，安迪略带忧伤的表情，注视着胡迪。

【声音效果】抒情的略带感伤的音乐，安迪轻轻地对伙伴们说："谢谢，伙伴们。"

【观影感受】这六个镜头中的五个都是缓慢的推镜头，其中又有四个是近景镜头。相比镜头1、镜头2，近景系列的镜头让观众对安迪内心的伤感情绪更加感同身受。这六个镜头时长总共22秒，每个镜头平均将近4秒，这对于没有过多动作的近景镜头来说，已经比较长了，显然这样的节奏只有在这样伤感的情绪中才能成立。

镜头4，安迪看到胡迪向自己"挥手"而略微惊讶的表情，让观众的内心也咯噔一下，一种揪心的难受和难以言状的忧伤涌上心头。

图5-51 《玩具总动员3》"最后的道别"片段（镜头9-13）

【画面解读】

镜头9（7秒），远景，缓推，安迪开车走了，邦尼的妈妈出来喊邦尼吃午饭。

镜头10（7秒），远景，安迪汽车已经远去，摄影机自上而下纵移至台阶上的玩具们，他们正要转身坐起。

镜头11（5秒），全景，缓推，胡迪翻身坐起来，看着胡迪渐渐远去，表情中充满了不舍。

镜头12（4秒），远景，缓推，胡迪的过肩镜头，安迪的车越来越远，几乎已经消失在视线里了。

镜头13（25秒），特写－远景，胡迪的特写，留恋的表情。摄影机逐渐拉远，巴斯光年拍拍他的肩膀，表示安慰。安迪从感伤中恢复过来，拉着巴斯光年向邦尼家的玩具们介绍，最后摄影机上移至湛蓝的天空和洁白的云朵，影片宣告结束。

【声音效果】音乐继续，邦尼和妈妈的对话以及他们的笑声。从镜头11开始，音乐响度增强，最后一个镜头，胡迪向着远去的安迪轻声说道："再见了，我的伙伴……"

【观影感受】毕竟该走还是要走，安迪已经放下了心中的不舍和依恋，开车缓缓离去。

玩具们再次活过来，看着自己陪伴了11年的伙伴安迪就这样离开，充满感伤。最动人的瞬间当然是胡迪说出"再见了，我的伙伴"这句话的时候，安迪已经长大了，这次的离别说不定就是永别了。

《玩具总动员》（1-3）的观众一定能深深地理解这句话的含义是多么的复杂而深刻，一句简单告别的话语，却包含了11年的感情，那些开心与不开心的时光都成了值得追忆的美好过往。

【拉片笔记】

"安迪站在车门前，依依不舍地望着门前草坪上摆放整齐的玩具，看看邦妮，看看胡迪，挥一挥手……我的眼泪夺眶而出。"有观众看完电影这样写道。不光是这位观众，这一幕打动了太多太多人。虽然技术领先，但皮克斯的动画历来是将故事放在第一位的。《玩具总动员3》的制片人之一达拉·安德森针对3D技术（立体电影）对电影的影响，曾经说过："如果只把3D当做一种花哨的话，就真的会减少电影的感染力。对于皮克斯来说，最重要的永远是故事，还有情感源头，这两点在我们所有的电影中都是最重要的。"

就这个段落来说，推镜头和拉镜头的运用非常到位，近景景别较多。缓缓地推镜头占了很大的比重。推镜头的作用，前文中已经有详细分析，这里不再赘述。针对这个告别的场景和段落，缓慢的推镜头主要带给观众两方面的情绪感染：一是"推"能够使观众走入角色内心，体验角色所思所想。在每一次的镜头推进中，观众总是觉得自己的内心离角色越来越近，似乎能感受到角色的心跳和呼吸，这一刻似乎与角色同呼吸共命运了。二是"缓"能表达角色的恋恋不舍，不忍离去。欢乐的时光总是短暂的，所有人都希望享受这些美好时时间能过得慢一些，再慢一些。就要离别时，多希望时间能够停止下来，停在离别前的这一刻。

《玩具总动员3》是一部由皮克斯动画工作室制作，由迪士尼于2010年发行的动画电影。本片在2011年获得了第83届奥斯卡金像奖最佳动画长片奖、最佳原创歌曲奖，并且以10亿美金的票房纪录，成为有史以来最高票房的动画片。

5.4.2 不可思议的决定——《花木兰》（00：18：18-00：19：33）

【画面解读】镜头1（4秒），推，特写，木兰经过一阵内心的挣扎，终于下定了决心。

【声音效果】音乐响起，在镜头结束，木兰转头时逐渐增强。

【观影感受】父亲一条腿不方便，却还要被征召入伍，木兰十分心疼。左思右想，木兰决定自己替父从军，在下定决心的这一刻，镜头由特写推至大特写，对木兰表情的变化进行了深入的刻画，音乐的逐渐增强也是木兰决心已定的体现。

【创作提示】一般特写镜头不会太长，因为特

图5-52 《花木兰》"从军前夜"片段（镜头1）

写镜头中画面内容较少，动态较小，过长的镜头时间容易使节奏拖沓。但有种情况例外，当镜头内细节变化比较丰富时，较长时间的特写镜头加上缓慢的镜头推进以及丰富的表情变化，可以更加深入地刻画角色的内心活动，使观众更直观地感受角色的所思所想。

图5-53 《花木兰》"从军前夜"片段（镜头2）

【画面解读】镜头2（2秒），升格镜头，特写，木兰迈着坚定而沉重的脚步走向祠堂。

【声音效果】节奏强烈的音乐继续。

【观影感受】这个镜头时间不长，但却非常重要。木兰一步步走向具有象征意义的祠堂，采用升格镜头使得木兰的每一步都显得非常自信、郑重和坚定，音乐的鼓点和迈出的脚步节拍一致，更加强化了这种信念。

【创作提示】出征的场面常采用各种局部特写和升格镜头，而且一般没有现场声，主要靠音乐的节奏来强化画面情绪，从而表现出征士兵心中必胜的信念和郑重其事的态度。

图5-54 《花木兰》"从军前夜"片段（镜头3-8）

【画面解读】镜头3~镜头8（11秒），木兰走进祠堂里，上了一支香，蟋蟀好奇地看着木兰做的一切，最后跟了出去。祠堂内刻着龙纹的石碑特写，一道闪电划过夜空。

【声音效果】音乐继续，打雷的声音。

【观影感受】这组镜头几乎算是木兰的告别仪式，对于观众来说，有点儿像一去不复返的诀别，也能引起观众的担心，从而更加关注木兰未来的命运。电闪雷鸣下，石碑上龙纹的特写，有一定的象征意义。

图5-55 《花木兰》"从军前夜"片段（镜头9-13）

【画面解读】镜头9~镜头13（13秒），木兰走进父母的房间，将自己平时用的梳子放在桌上，拿走了圣旨。看着熟睡中的父母，木兰感到很欣慰，她觉得自己的选择没错。

【声音效果】强烈节奏的音乐继续。

【受众分析】都说女儿是父母的小棉袄，因为女儿最贴心，最懂得心疼父母。木兰就是如此，她不忍心让一身伤病的父亲奔赴沙场，便毅然决然地替父从军。临别之际，木兰欣慰地看着熟睡中的父母，脸上露出微笑。古代，战争从来都是男人的事情，却要这个小小的弱女子来承担这一切，作为观众，一定为木兰的勇气拍手赞叹，也为她的未知命运暗暗担心。

第 5 章 优秀动画片段赏析

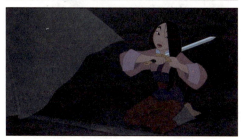

图 5-56 《花木兰》"从军前夜"片段（镜头 14-18）

【画面解读】镜头 14～镜头 18（共 8 秒），特写，木兰抽出一把宝剑，剑身上反射出木兰冷峻、坚毅的表情。狠下心来，用宝剑割断了自己美丽的长发。

【声音效果】强烈节奏的音乐，宝剑抽出剑鞘的声音。

强调内心的坚定需要众多因素的共同作用，有些因素比较明显：

故事方面，如祠堂进香、探视父母、割断长发。

表演方面，如表情的细微变化、沉稳的脚步、挥剑断发的果敢。

声音方面，如节奏感强烈的音乐、抽剑出鞘的声音、打雷的声音。

另外，一些不明显但十分重要的因素，如升格镜头、推镜头，短镜头的快速切换，闪电照亮的石碑龙纹，挥剑断发时剑身一瞬间的反光，沉稳的脚步特写时滴到地面的水渍，木梳与圣旨的交换，被风吹起的窗帘，落地的一缕缕长发。

5.4.3 无辜角色被杀死——《小鸡快跑》(Chicken Run)（00：09：46-00：11：00）

图 5-57 《小鸡快跑》"艾德温娜被杀"片段（镜头 1-3）

【画面解读】镜头 1（1.5 秒），近景，缓推，俯拍。养鸡场管理员特威迪（Tweedy）的视角，母鸡艾德温娜（Edwina）害怕的表情。

镜头 2（1.5 秒），仰拍，管理员特威迪伸手抓住艾德温娜的脖子，将她提了起来。

镜头 3（12 秒），全景，中速推镜头。特威迪把艾德温娜带走了，鸡群都吓呆在那里，大家都觉得艾德温娜大祸临头了。

【声音效果】紧张带着一点恐怖的音乐，艾德温娜被抓住时的叫声，特威迪缓慢沉重的脚步声。

【观影感受】处于影片开头的这个情节旨在告诉观众，养鸡场的老板十分凶恶，一旦母鸡连续几天没有产蛋，就会被带走……俯拍的推镜头准确地表现了艾德温娜的紧张和害怕，同时也给观众传达了一种孤立无援的感受。仰拍的特威迪则突出了人的强大和专制，在这里，特威迪就是恶魔，就是大家最害怕的皇帝。

【创作提示】俯拍和仰拍的应用首先要考虑角色的身高关系，矮小和高大的角色对话的正反打，一定会有个仰视和俯视之分。其次要考虑角色的

身份地位，虽然角色的身份和身高在现实中没有任何联系，但观众还是愿意相信影片里强者都是伟岸魁梧、身强力壮的，从而经常把权力、地位、能力同身高联系在一起。第三，要看角色的处境，观众有种惯性的思维，强者总会昂着头，弱者在强者面前都是仰视的状态。这个段落是为了唤起观众对于弱者（鸡群）的同情，对强者的愤怒（特威迪夫妇），所以首先要建立弱者的可怜处境和强者的专制地位。

积累效应，这将直接作用于观众，让观众能够为艾德温娜的命运担心，进而从心底里支持鸡群们的逃亡。

图5-58 《小鸡快跑》"艾德温娜被杀"片段（镜头4-7）

【画面解读】

镜头4（2秒），全景，特威迪夫妇走向一个房间，特威迪太太戴上一双红色的胶皮手套。

镜头5（2秒），中景，金婕跟了上去，想一看究竟。

镜头6（3秒），全景，特威迪夫妇说着什么。

镜头7（3秒），中景，金婕吓了一跳，想找个能看清的地方继续观察。

【声音效果】角色走路的声音，特威迪夫人戴上手套的声音。

【观影感受】

金婕十分关心艾德温娜的命运，悄悄跟上去看。但凡有生活经验的观众都明白，戴上胶皮手套一定是要干脏活，进而一想，就能猜到七八分，艾德温娜可能性命不保了，金婕自然也想到了这个可怕的结果。

看起来用四个镜头去描写如此的一个小情节没有太大必要，遇到此类场面，有些创作者觉得不用那么麻烦，一个特威迪夫妇的镜头，一个金婕的镜头，两个短镜头相接就算交代完成了。甚至还可能采用一个金婕的过肩镜头，让特威迪夫妇出现在远景里的方法完成情节的叙述。殊不知，镜头的累加能产生

图5-59 《小鸡快跑》"艾德温娜被杀"片段（镜头8-12）

【画面解读】

镜头8（3秒），中景，特威迪太太抓着艾德温娜走进房间，木头墩子上斜插着的一把斧头赫然入目。

镜头9（5秒），中景，缓推，金婕从房顶上露出头来，紧张地注视着。

镜头10（2秒），近景，缓推，仍旧是金婕紧张地注视。

镜头11（8秒），由斧头的特写摇至墙面，特威迪太太顺手拿起了斧头，画面上是特威迪太太举着斧头作势要砍的影子。

镜头12（5秒），近景，金婕知道将要发生什么，担心的样子。

【声音效果】音乐由镜头8开始逐渐加强，在斧头砍下时，音乐变得最高亢。最具震撼力的两个声音是斧头被特威迪太太拿起时类似于利刃出鞘的声音以及斧头砍下去时沉闷的声音。

【观影感受】

这一组镜头的主题情绪是"紧张",从画面到音乐都描写得十分紧张,情节非常紧凑。作为观众,明明已经猜到了这样的结果,可仍然紧张地等待着斧头下落的声音。

这样的紧张感由多方面促成:一是金婕忧心忡忡又无可奈何的表情,她不断地以一种紧张的表情注视着将要发生的一切。二是特别突出的斧头的一声音效——利刃出鞘的声音,这让观众更为担心自己的猜测是正确的。三是特威迪太太墙上的投影,影片没有直接表现特威迪太太杀鸡的画面,而是透过阴影来告诉观众艾德温娜即将被杀死,当斧头举起的时候,观众也紧张到了极点。四是与画面和情节融合在一起的背景音乐,音乐在特威迪太太走入房间时逐渐响起,这是一种悲伤的暗示。五是摄影机适时的推动,当金婕注视这一切时,摄影机适时地推进,使观众进一步接近金婕。六是镜头的有效剪辑,制造紧张感的片段节奏要有快慢变化,快要干净利落,慢要稳中有变。总的来说,一定要将观众的心理考虑在内,通过多种手段,逐渐积累观众的情绪,方可达到目的。

【画面解读】

镜头13(4秒),鸡群也关注着艾德温娜的命运,"咚"的一声,斧头砍下的响声吓得鸡群一哆嗦。

镜头14(4秒),近景,金婕悲伤地低下了头。

镜头15(4秒),缓摇,全景,金婕悲伤地转身,颓然地坐了下来。

镜头16(4秒),特写,金婕的眼中满含泪水。

镜头17(11秒),远景,一群排成人字形的大雁向远处飞去,金婕抬头看着。

镜头18(3秒),近景,金婕下定决心一定要逃离此地。

【声音效果】斧头砍下发出"咚"的一声,一群大雁的叫声,金婕发誓:"一定要逃离此地……"

【观影感受】本组镜头的主题是悲凉,这也是本段故事的总的情绪。悲凉来自于金婕的无可奈何,来自于艾德温娜的毫无声息,来自于其他母鸡的无言离去,甚至来自于天空中那自由翱翔的大雁。

【拉片笔记】

艾德温娜就这样死了,无声无息地死了,连一声悲鸣、一个挣扎都没有。不过是连续五天没有产蛋,艾德温娜就被养鸡场主拿来杀掉"以儆效尤"了。实际上,如果没有反抗,其他母鸡的命运也大抵如此,死亡不过是早晚的事情。沉闷的斧头落下的声音不但让鸡群们胆战心惊,也让观众心头为之一颤。

然而鸡群很快就散开了,她们大多数认为这就是她们的宿命,只有金婕不这么想。天空中自由的大雁提醒她,刚刚被杀死的艾德温娜激励她,一定要逃出去。

本段的紧张和悲伤,奠定了母鸡们在金婕的带领下发誓逃亡的基础,不逃跑就是死,为了生存,只能放手一搏了。

这里的悲伤不是感动,而是愤怒、伤心和无奈。除了表演之外,有四点为观众悲伤情绪的塑造做出了贡献:其一,音乐,当然是音乐。情节的起伏变化始终有音乐作为支撑,音乐能直接打动观

图5-60 《小鸡快跑》"艾德温娜被杀"片段(镜头13-18)

众。其二，比较突出的关键性音效，包括特威迪的脚步声，斧头被特威迪太太从木墩中抽出时的声音，还有大雁飞过的声音。前几个音效都是特威迪制造的，每个声音对母鸡们来说都是可怕的。大雁飞过的声音是金婕极度悲伤时听到的，她注视着远去的大雁，发誓般地说出了必须要逃走的话。其三，景别的变化，描写金婕表情的镜头以中、近景为主，这更能将金婕此时此刻的心情传达给观众，感染观众。其四，演员调度和摄影机调度，金婕从鸡群中走向墙后面，然后从墙后面爬到屋顶上，最后坐在屋顶上。悠远的天空，围墙外辽阔的原野，观众感受到的不仅是金婕的悲伤，还有金婕向往自由的心。

练习：

为节子配音，通过语气的变化体会节子情绪的变化。

要求：

1. 该练习在欣赏动画片段之前进行。

2. 根据抹去节子原声的动画片段，为了更容易理解原片的情绪，可以为同学进行剧情讲解。

该练习随堂进行，使用录音机现场录音即可。

5.4.4 落难的弱小——《萤火虫之墓》片段（01：02：59-01：04：10）

【画面解读】

镜头1（2秒），一片红薯地。

镜头2（5秒），全景，摇，清太在偷一根甘蔗，听见有人来，他使劲儿拔出甘蔗就要逃跑，没想到被赶过来的农夫抓住了胳膊。

镜头3（2秒），近景，农夫抓着清太，把他手里的甘蔗夺了过去。

镜头4（15秒），全景，清太被农夫踹倒在地，跪着哀求农夫给他一根甘蔗，农夫很生气地再次脚踢清太，清太从农夫手里抢过甘蔗，转身就跑。

镜头5（7秒），农夫追赶清太，清太试图逃跑。

镜头6（3秒），近景，俯拍清太被扔到地下，手电的强光照射着清太。

镜头7（2秒），特写，手电照到一片被刨出来的红薯上。

镜头8（2秒），近景，农夫生气地斥责清太。

【声音效果】蟋蟀的叫声，农夫和清太的脚步声，打斗声。

【观影感受】按照常理，贼都是大家憎恶的。农夫辛辛苦苦种植的庄稼，被贼偷了一定会心疼。这里的情况却与众不同，观众同情的是贼，憎恶的却是抓贼的农夫。实际上清太并不愿意偷东西，他实在走投无路了，妹妹生病了，饿得很，妹妹喜欢吃糖。清太被抓住之后没有贼的那种狡猾和凶恶，他不断地哀求农夫给他一根甘蔗，无果后，才试图把甘蔗抢走。对于观众来说，尤其是今天的观众不太容易体会一根甘蔗，几个红薯意味着什么，在有些时候，这意味着生命。

图5-61 《萤火虫之墓》"清太偷甘蔗"片段（镜头1-8）

图5-62 《萤火虫之墓》"清太偷甘蔗"片段（镜头9）

【画面解读】镜头9（34秒），听到声响的节子从他们的"家"里出来，看着哥哥。清太向农夫道歉，希望农夫原谅他，农夫没有丝毫同情地将清太扭送到警察局去了，只剩下妹妹一个人喊着"哥哥"。

【声音效果】节子的哭喊声，清太的哀求声，农夫的谩骂声。

【观众情绪】

这个长达34秒的长镜头具有非凡的震撼力，没有近景，没有特写，却能够表现出如此强烈的画面情绪。这个镜头中，视觉中心是离得最远的妹妹节子。前景中清太哀求农夫放过自己，农夫根本听不进去，执意要把清太送到警察局，这是对后景中妹妹可怜无助的反衬。小女孩儿稚嫩地喊着哥哥，农夫却充耳不闻，这一幕让观众内心极度愤怒，直想冲进画面将农夫狠揍一顿。清太被农夫抓走了，妹妹一个人兀自喊着哥哥。

这个镜头中，节子一共哭喊了8句"哥哥"，每一声包含的感情都不同，值得观众细细品味。

第一声，清太被农夫摔倒在地上，妹妹向前跑了几步，担心地喊"哥哥"。

第二声，农夫抓起清太要带走他，妹妹再次向前迈步，喊"哥哥"，此时节子已经有些害怕，喊声已经略带哭腔。

第三声，她看到哥哥没有理会自己的喊叫，声调略高地接着又喊了一声，没有哭腔，略带生气。

第四、第五声，农夫抓着清太出画，节子有些着急了，接连喊了两声。

第六声，农夫抓着清太走远了，节子这次是真的着急害怕了，用最大的声音想把哥哥喊回来。

第七声，他们越来越远，节子看到哥哥真的走了，委屈地快要哭出来，很无助地喊哥哥。

第八声，节子彻底失望，知道自己的喊声不能让哥哥回来了，是一种无奈的喊声。

虽然是长镜头，虽然是让人悲伤的段落，却没有音乐响起，即使是农夫和清太离开，只剩节子一个人的时候也没有音乐的配合。郊外的野外安静地出奇，只有蟋蟀的叫声和节子的哭喊。试想一下，一个4岁的小姑娘，面对空无一人的黑夜，唯一的依赖哥哥也被人抓走了，一个晚上，或者未来，她都要独自度过，此刻她该是多么害怕和无助。所以，就这么安静无声的力量已经足够，不再需要任何更多的语言。

【创作提示】

因为角色本身已经足够动人，所以不需要推拉镜头，不需要镜头切换，不需要音乐陪衬，甚至不需要角色撕心裂肺地哭喊，一个镜头放置在那里，力量就已经足够强大。不过这种强大来自于故事前面的铺垫，来自于整部影片气氛的表达。

对于一般的创作，或者短片创作，往往影片积蓄的情绪感染力达不到如此的强度，就需要借助外力来提升。首先是加入镜头的切换，将长镜头切分为多个短镜头的连接，循着角色的内心情感设计镜头的变化。第二是加入镜头的推拉，推镜头能够强化角色瞬间的情绪，拉镜头能够给观众传达疏离感，这对画面情绪的催化都有一定的作用。第三是音乐的衬托，音乐一般不能贯穿整个段落，常见的做法是在角色情绪到达顶点要开始回落的时候加入音乐，这能使角色的情绪产生一定的延伸，给观众一些更强烈的感染。针对本镜头，应该是在节子在喊出第七声"哥哥"的时候，音乐开始缓缓进入。

5.4.5 满怀的希望瞬间破灭——《玩具总动员3》片段（00：49：43-00：51：01）

图5-63 《玩具总动员3》"罗梭被抛弃"片段（镜头1-5）

【画面解读】

镜头1（5秒），摇—推，黛西（Daisy）举起刚收到的崭新的玩具熊罗梭（Lotso）。

镜头2（5秒），近景，自左向右横移，黛西给玩具们排排坐，玩儿过家家。

镜头3（3秒），远景，自左向右横移，黛西抱着罗梭蹦蹦跳跳地去玩耍。

镜头4（4秒），中景，自左向右缓移，黛西推着罗梭荡秋千。

镜头5（3秒），近景，自左向右缓移，黛西抱着罗梭在床上看书。

【声音效果】轻松快乐的音乐，野外的鸟叫声。

【观影感受】黛西对新玩具罗梭爱不释手，寸步不离，温暖动人的画面让观众觉得感受到了幸福，暖暖的黄光也体现了这种美好。这里突出黛西对罗梭的喜爱，是为后面罗梭的内心变化作铺垫。

【创作提示】因为不是连贯性的叙事，目的只是表现罗梭受到黛西的百般喜爱，所以镜头是片断性的，摄影机一直在自左向右横移，就像有个人为我们讲述历史而展开的一幅幅画卷。片断性的回忆也可以采用静态镜头展示，然后以淡入淡出的转场方式连接镜头，如果是快节奏的回忆，也可以采用闪白的转场方式连接。

图5-64 《玩具总动员3》"罗梭被抛弃"片段（镜头6-10）

【画面解读】

镜头6（2秒），近景，自左向右缓移，罗梭被黛西举着贴在车窗上。

镜头7（5秒），中景，自左向右缓移，黛西和玩具们在野外玩耍。

镜头8（3秒），中景，叠入，黛西睡着了，妈妈抱着她走回车里。

镜头9（2秒），特写，缓拉，妈妈为黛西系上安全带。

镜头10（8秒），车里面已经睡着的黛西被汽车带走了，摄影机中速摇至被遗忘在野外的玩具们。

【声音效果】音乐继续，系安全带的声音。

图5-65 《玩具总动员3》"罗梭被抛弃"片段（镜头11-12）

【画面解读】

镜头11（3秒），叠化入，缓拉，延时拍摄（云朵流动），三个玩具看着远去的汽车。

镜头12（7秒），近景中速拉至全景，罗梭拿着写有黛西名字的标识牌，一脸失落。

【声音效果】音乐转入舒缓。

【观影感受】被遗忘在野外的罗梭内心充满了失落感，叠化的转场暗示罗梭他们等了很长时间，三个玩具一字排开坐着，痴痴地等着，但再也没有看到主人回来，观众的心里也替他们着急担心。

【创作提示】

表示时间流逝的情节经常出现，多见于耐心等候某人，比如孩子在上锁的门口等待父母回家，情侣的一方耐心等待另一方，某个角色为了一句承诺而等待。他们有个共同的特点，等待的时候因为害怕错过，活动范围极小，等得百无聊赖有可能睡着。这样的情节在动画创作中不可能实时表现，可以采用特殊技巧来达到表现的目的。

其一，多镜头相接表现时间的流逝。这本来是一种剪辑中尽量避免的错误组接方式，会产生角色的跳跃感。这种方式的操作重点是景别不变，多用全景或远景，摄影机静止不动，所有镜头只拍摄角色，角色要在不同的位置做着不同的事情，变换不同的姿势。

其二，同第一种相差无几，只是将镜头的直切改为叠化，这样一来，镜头会流畅许多，但叠化转场的时间应该长一些，才能产生时间流逝的感觉。

其三，采用快速镜头来表现，实际上就是延时拍摄。将角色等待时间内所有发生的事情拍摄下来，极快速放映。这时原本不能察觉的运动就会在短时间内活动起来，比如影子会运动起来，光线色温的变化导致画面色调动态变化起来，天空中的云层产生流动的美感，花苞会突然盛开等。

图 5-66 《玩具总动员 3》"罗梭被抛弃"片段（镜头 13-15）

【画面解读】

镜头 13（3 秒），远景，俯拍，罗梭带领玩具踏上回家的路。

镜头 14（3 秒），叠化入，全景，罗梭终于回到了黛西家。

镜头 15（3 秒），全景，仰拍，罗梭在洋娃娃的帮助下爬上窗户。

【声音效果】音乐继续。

【观影感受】看着三个玩具移步走向旷野，踏上回家的路，观众内心一定会唏嘘感叹，照他们的速度，不知要走多长时间才能到家。不过，看到罗梭终于站到了家门口的小路上，按照一般的逻辑，这组镜头务必要强调玩具们回家如何如何艰难，如何历经风雨，历经磨难，至少要七八个镜头才可以吧，但这里就轻轻一笔带过了，只用了两个镜头的叠化。

究其原因，应该是怕如果过多表现回家的艰辛，那么罗梭内心变得冷酷、阴暗就成了理所当然，或者至少有可能引起观众的强烈同情，那么，这个片中最大的反派就会失去威力，胡迪和巴斯光年带领玩具们的对抗和逃亡之路也不会精彩了。

【创作提示】感动观众很重要，催人泪下很重要，娱乐搞笑很重要，探索冒险很重要，拼死搏斗很重要，但最重要的是故事性，一切细枝末节必须统一到故事中来，服从故事的需要，不因为某个段落的精彩而吸引观众走向故事线索之外。

图 5-67 《玩具总动员 3》"罗梭被抛弃"片段（镜头 16-18）

【画面解读】镜头 16（7 秒），近景中速拉至远景，罗梭带着欣喜的微笑出现在玻璃窗外，可是看到黛西怀里已经抱着一个新的玩具熊。

镜头 17（7 秒），近景，缓推，罗梭的表情一下子由欣喜转为失望，他默默地转身从窗户上下来，有雨滴从窗户上滑落下来。

镜头 18（6 秒），全景，罗梭垂头丧气地离开了黛西的房子。

【声音效果】音乐转向悲伤。

【观影感受】

整个片段的转折点，本片大反派罗梭的性格的由来。一个满怀希望的内心瞬间被打击到了冰点，于是报复心从悲伤中滋生，最终成长为一个反派。

无独有偶，皮克斯制作、迪士尼发行的动画长片《超人总动员》里也存在这样一个角色——巴迪（Buddy Pine），这个片中最大的反派也是因为鲍勃(Bob Parr)对他的打击才变得那么邪恶的。

交代了罗梭性格的由来，这能使角色更加真实可信，观众也更容易理解罗梭的所作所为，甚至对罗梭的下一步行为能作出一定的预判，有利于提升情节和角色的被关注度。

镜头 16 是一个非常明显的对比，罗梭和新的玩具熊颜色上巨大的差异，使观众一下子体会到新老更替的意思。最尴尬的事情也不过如此，自信满满地带着一种舍我其谁的心情回归，却发现自己的位置早已被代替，自己从前的感觉良好——非我莫属原来是那么天真，那么一厢情愿。

镜头 17 是个非常巧妙的镜头，玩具熊和小丑是不能自主流泪的，而这个镜头又需要角色流露出痛苦伤心的情绪，于是巧妙借用了窗户玻璃上滑落下来的雨水，恰到好处地和窗外的两个玩具

叠加在一起，形成了一种不经意的表现效果。

【拉片笔记】

回忆类镜头，为了与正常叙事的镜头有所差异，通常要采取一定的处理。

（1）调整画面颜色，如提高饱和度，降低饱和度，去除颜色只保留亮度，采用单色画面解读。

（2）特殊转场，一般为闪白、模糊、特殊色彩过渡等。

（3）利用旁白而不是现场声进行叙事。使用旁白叙事时，画面剪辑自由度较高，容易把握节奏。

5.5 愤怒

5.5.1 弱小被欺凌——《怪兽屋》片段（00：03：26-00：04：11）

图5-68 《怪兽屋》"'怪老头，出场"片段（镜头1-2）

【画面解读】

镜头1（2秒），特写，黑暗的小屋中，"怪老头"阴森恐怖的面孔显露出来。

镜头2（2秒），近景，"怪老头"冲上来，冲着摄影机喊叫着。

【声音效果】低沉恐怖的音乐响起，"怪老头"喊着"给我滚出去"。

【观影感受】伴随着低沉的音乐，一个黑暗的小屋，一张阴森冷峻的脸慢慢浮现出来，然后挥舞着双手恶狠狠地冲着一个摄影机大喊大叫。他声音野蛮，面目狰狞，一上来就惹人讨厌，使人觉得不舒服。

【创作提示】黑暗中先是一个鼻子慢慢地露出来，接着是额头和脸颊。因为是顶光，眼睛藏在眉弓的阴影里，只能看到部分的眼白，使人觉得阴森恐怖。这样的布光效果和人物出场方式常常用在惊悚恐怖片的反派身上。如果希望这种效果再进一步地增加恐怖色彩，可以让人物出场时更慢一些，然后再突然消失，音乐在人物出场时需要逐渐加强。

图5-69 《怪兽屋》"'怪老头'出场"片段（镜头3-7）

【画面解读】

镜头3（2秒），全景，骑单车的小女孩儿被吓坏了，拼命蹬车，想从草地上骑出去。

镜头4（5秒），近景，"怪老头"从门口冲到小女孩儿跟前，俯身冲着小女孩儿大喊。

镜头5（2秒），近景，小女孩儿仰头看着"怪老头"，害怕的表情。

镜头6（1.5秒），"怪老头"的声音又提高了几个八度，更加大声地吼叫。

镜头7（4秒），小女孩儿吓得下车就跑，跑了一小段又突然停下来。

【声音效果】怪老头的大声吼叫，小女孩儿吓得惊声尖叫。音乐在镜头5停了下来。

【观影感受】

如果是寻常人家的草地遭到一个五六岁女孩儿的踩踏，主人也不过就是一笑了之，况且这个小女孩儿也不是故意捣乱的。小气一点儿的人，可能会嚷一嗓子，让小女孩儿快快出去，这也就够让人讨厌的了。这个"怪老头"则不然，不仅

冲着一个无辜的小孩儿大喊大叫，甚至还冲上来作势要打人的样子，实在有点儿让人气不过了，当然这就是影片要达到的效果。

情绪的亮点在表演中，演员的调度和镜头的摄法增强了这种情绪效果。大角度的俯仰拍摄，将二人身高差距的悬殊表现了出来，给观众形成了一种力量上差异巨大的印象，进一步增加了对小女孩儿的同情和对"怪老头"的憎恨。

【创作提示】要增加观众对某个角色的仇恨感，可以简单地将二者的身份差距拉大，将无辜的弱者描写得毫无还手之力最能达到效果。这可以通过俯仰镜头实现，也可以通过连续的打斗镜头实现。

图5-70 《怪兽屋》"'怪老头'出场"片段（镜头8-10）

【画面解读】

镜头8（2秒），过肩镜头，正准备逃跑的小女孩儿发现车还在草地上，想要要回来。

镜头9（4秒），近景，"怪老头"将车拿起来，一下子就把车前轮儿扭了下来，还冲着小女孩儿做了个吓人的表情。

镜头10（4秒），近景—远景，镜头缓摇，小女孩儿再也受不了了，哭着转身向远处跑去。

【声音效果】"怪老头"的喊叫声，小女孩儿的哭声。

【观影感受】已经让人无比憎恨的"怪老头"居然又做出了一个不可思议的行为，在小女孩儿想要回脚踏车的时候，"怪老头"居然把它直接拆掉了，这实在是让人无法接受了。此时的观众，连冲上去打抱不平的心都有了。

【创作提示】如何让观众憎恨一个角色到极致，就是不断挑战观众的底线。在角色已经讨人厌的时候，变本加厉地让他更讨厌。

图5-71 《怪兽屋》"'怪老头'出场"片段（镜头11-12）

【画面解读】

镜头11（8秒），全景，摇，"怪老头"拎着被自己拆掉的脚踏车向屋子里走去。

镜头12（11秒），特写，摇，从"怪老头"摇摇晃晃的脚步转移到拿着脚踏车的手，再转移到背部，最后摄影机停到"怪老头"的肩膀后方，临进门前他转过身来，冲着镜头再次做出吓人的表情。

【声音效果】"怪老头"的喊叫声，脚步声，音乐又一次逐渐响起。

【观影感受】这两个镜头是本场戏的结尾，观众一直以为凶恶的老头非常强壮，没想到走起路来也有些颤颤巍巍。事实上，观影时有个奇特的现象，不论反派做了多少坏事儿，只要他真心忏悔，或者已经自身难保的时候，观众多少都会有点同情这个曾经强大的反面人物。

当"怪老头"颤颤巍巍往回走的时候，许多观众已经原谅了他刚才的行为，反而对这个看起来老无所依的角色产生了一点点同情。没想到的是，最后转身的特写，"怪老头"再次做出了那么讨厌的表情，观众的同情心理立刻一扫而光。

【拉片笔记】

（1）带给观众愤怒的往往是不公平的事件，所以故事本身非常重要。

（2）当冲突出现的时候，景别的变化频率较快，影片节奏也会比较快。

5.5.2 不被理解的善意——《花木兰》片段（00：16：31-00：18：20）

图5-72 《花木兰》"饭桌上的争执"片段（镜头1-7）

【画面解读】

镜头1（4秒），中景，横摇，看到父亲受伤的腿，木兰十分担心，在一旁有些不知所措地看了父亲一眼。

镜头2（6秒），特写摇至父亲的近景，木兰为父亲倒茶。

镜头3（3秒），全景，木兰为母亲和奶奶倒茶递水。

镜头4（7秒），近景，中景缓推至木兰近景，木兰为自己倒上茶，却心事重重地在一旁发呆。

镜头5（2秒），奶奶看了木兰一眼，看似事不关己地吃茶。

镜头6（3秒），近景，木兰更加忧愁的表情，看了母亲一眼。

镜头7（3秒），中景，父母若无其事地用餐。

【声音效果】倒茶的声音，碗筷碰撞的声音。

【观影感受】

木兰非常担心父亲即将应征入伍这件事情，因为她发现父亲的腿脚已经有伤病。在饭桌上，木兰为此忧心忡忡，可是看看奶奶，看看父母，一切都和平常没什么区别，这让木兰更加生气，为什么没人担心父亲从军这件事儿呢？

这几个镜头通过对比和重复画面的累积，强化安静环境下内在情绪的涌动，因为没有声音，画面显得更加压抑，观众的精神更加集中。累积使木兰最终有了小小的爆发。观众自然明白这是为何，木兰为了圣旨征召父亲入伍这件事情气不过。

【创作提示】在有了足够的前情铺垫之后，靠无声的画面就可以达到比有音乐配合画面更强烈的情绪。在此类情节设计上，要考虑观众的承受能力，一般要控制在几十秒以内，时间太长的无声画面，会让观众失去耐心。

图5-73 《花木兰》"饭桌上的争执"片段（镜头8-17）

【画面解读】

镜头8（3秒），缓推至木兰近景，木兰思虑再三，终于忍不住了。

镜头9（1秒），特写，木兰把杯子重重砸在饭桌上。

镜头10（2秒），中景，木兰拍案而起，劝说父亲不该去。

镜头11（1秒），中景，母亲吓了一跳，瞪眼看着木兰。

镜头12（2秒），中景，木兰继续劝说父亲。

镜头13（5秒），特写，俯拍（木兰的视角），父亲并不领情，予以反驳。

镜头14（2秒），近景，仰拍（父亲的视角）。

镜头15（2秒），近景，快摇，父亲站起来，有点儿生气。

镜头16（2秒），中景，父亲盛怒，冲木兰喊叫。

镜头17（2秒），特写，父亲有点儿嘲讽地让木兰管好自己。

【声音效果】木兰和父亲的吵架声。

【观影感受】木兰因为担心父亲，情急之下拍案而起，劝说父亲不该去。本来的好意，父亲却没有接受，他大声反驳并呵斥木兰管好自己。一个典型的家长式权威体现了出来，父亲生气另一个原因是前几天木兰搞砸了相亲。

观众此时一定会责怪父亲，怎么那么固执和冷漠，明明是木兰担心父亲的身体，父亲非但不领情，还大加斥责，这很难让人接受。

【创作提示】冲突在影片中的节奏通常较快，多采用短镜头快速切接，中间偶有一个略长的镜头作为调节，从而形成快速的画面变化。短镜头一般采用中近景或特写的景别。在较短时间内只有画面内容相对简单，活动幅度小的近景或特写镜头才能被观众完全读懂，才能达到应有的效果。如果远景或全景镜头时间较短的话，一定要减少运动内容和速度，使动作简单化，以便观众识别。

图5-74 《花木兰》"饭桌上的争执"片段（镜头18-21）

【画面解读】

镜头18（3秒），近景，特写，木兰委屈地跑出去了。

镜头19（4秒），全景，父亲有些无奈地坐回桌子旁。

镜头20（10秒），近景，快摇，木兰冲出门去，抱着廊柱哭了起来。

镜头21（4秒），远景，木兰抱着柱子慢慢蹲下去，非常伤心。

【声音效果】音乐在木兰转头的一瞬间响起，木兰的哭泣声，风声。

【观影感受】木兰的伤心更增加了观众对于父亲的抱怨，木兰对父亲的关心父亲丝毫不理解，木兰伤心地哭了。此时音乐在木兰转身的瞬间响起，隐约还能听到远处传来的滚滚雷声。木兰抱着柱子哭得最伤心的时候，外面刮起了大风，这一切似乎都是在为木兰造势，为她呐喊助威。

练习：

为下面的一段情节描述设计镜头。

梗概：儿子考试成绩一塌糊涂或者给女生写纸条被老师抓住，老师请了家长，父亲了解了所有的情形，十分震怒，表示回去要狠揍儿子一顿，让他好好长长记性，老师劝阻未果。因为担心孩子被打得太严重，放学的时候，老师把孩子叫到办公室，告诉孩子他的父亲已经知道了，回家要好好承认错误，写份检讨书云云……孩子回到家已经开饭了，父母坐在饭桌旁，没有吃饭，一言不发，只是阴沉着脸，气氛十分压抑。此时的儿子胆战心惊，低头不敢吭声……父亲终于忍不住，拍案而起，桌子上的碗筷跟着颠簸起来。

要求：

1．完成动态分镜头。

2．动态分镜头要包含摄影机运动、角色较大的位置变化、音乐、音效、对白。

3．镜头时间要符合叙事节奏，能够表现紧张压抑的气氛。

4．细节设计可以自由发挥，善于运用道具，使动作设计更具有创意性。

5．1280×720，25fps，方形像素，以MOV格式封装，H.264编码，数据速率6000-8000Kbps。

5.6 紧张和惊惧

5.6.1 恐怖的气氛与逃亡——《僵尸新娘》片段（00：16：20-00：18：54）

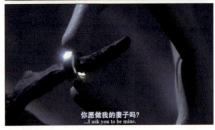

图5-75 《僵尸新娘》"维克多与艾米丽的初遇"片段（镜头1-4）

【画面解读】

镜头1（1秒），特写，维克多（Victor）的手指捏着一枚戒指。

镜头2（2秒），近景，搞砸了婚礼排练的维克多十分沮丧，跑到野外一个人独自练习。在一片森林里，维克多单膝跪下，将戒指戴到了一个枯树枝上。

镜头3（2秒），特写，戒指戴到了一截酷似手指的树枝上，戒指闪着光芒。

镜头4（2）秒，近景，维克多有些惆怅的表情。

【声音效果】舒缓的音乐伴随维克多说出的结婚誓言。

【观影感受】蓝灰色的场景给人一看就是晚上，维克多一个人在这样荒凉的地方练习婚礼上的结婚誓言，奇怪的是，他竟然把结婚戒指戴到了一段枯树枝上，更奇怪的是这段枯枝，好像一段手指！想到这里，观众立刻警觉起来，觉得有点儿毛骨悚然。

【画面解读】

镜头5（2秒），特写，起风了，小树枝被风吹动。

镜头6（4秒），近景，树叶不断地飘落，维

图5-76 《僵尸新娘》"维克多与艾米丽的初遇"片段（镜头5-8）

克多听到乌鸦的叫声，侧目去看，这时戴着戒指的树枝居然也动了起来。

镜头7（2秒），全景，俯拍，维克多有些警惕地看着周围树上的乌鸦。

镜头8（3秒），缓移，仰拍，树上落满了黑漆漆的乌鸦。

【声音效果】风声，乌鸦的叫声，树枝折断的声音，渐起的音乐。

【观影感受】观众的感觉是对的，这个地方果真有些怪异，骤然而起的风声更是让观众隐约觉得要发生些什么，戴着戒指的枯枝看着越来越像手指，远处传来乌鸦的叫声，更是不好的预兆。突然，带着戒指的枯枝动了一下，不是被风吹动，而是真的动了，维克多暂时还没有发觉，不过他发现树上的乌鸦整齐划一地看着自己。

这样的气氛营造，不但吓到了维克多，也会让不明就里的观众害怕起来。

【创作提示】营造恐怖气氛常见因素：

（1）环境：黑暗，黑暗就是未知。黑暗更代表着邪恶力量，代表着"阴间"。所以，大多数的恐怖事件都发生在黑暗之中。黑暗通常时间是晚上，当然也有可能是暗无天日的建筑内、地下等。

浓雾弥漫，能见度极低，这和黑暗有异曲同工之处。

忽明忽暗的灯光，或者突然变暗甚至灭掉的灯光。

(2) 音效：安静中的非常声效，通常恐怖气氛的营造以寂静开始，静得连掉根针都能听见。这时候，任何声音的放大听起来都会比较吓人，比如忽然刮起的风声、乌鸦的叫声、开关门的嘎吱声、突然关门的声音、物体掉落的声音、女人的哭泣声、孩子的笑声和说话声、猫叫、角色呼吸和心跳声等。

(3) 道具和角色：两只眼睛发着光的黑猫、到处乱窜的老鼠、随风飘落的树叶、枯死的东倒西歪的树干、乌鸦、秃鹫、有些破旧的墓碑、长满荒草的坟头、七零八落的花圈、随风飘散的纸钱、散落的白骨或者骷髅、一闪而过的影子、穿白色长裙的头发蓬乱的女人。

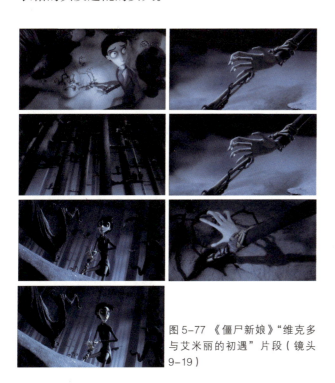

图5-77 《僵尸新娘》"维克多与艾米丽的初遇"片段（镜头9-19）

【画面解读】镜头9~镜头19（共13秒），艾米丽（Emily）的手伸出来抓住维克多，要把他拉入地下。维克多被这突如其来的情景吓坏了，拼命挣脱。树上的乌鸦被惊得四处乱飞，维克多用尽了全身力气去摆脱这只手臂，几经努力，维克多终于一下子挣脱了，被甩出去很远，一屁股坐到了地上。

【声音效果】维克多的惊愕的声音，群鸟的叫声。音乐在维克多被抓住的瞬间突然开始加强。

【观影感受】通过镜头5~镜头8的渲染，恐怖阴森的情绪已经弥漫，那个酷似树枝的手忽然伸出来抓住维克多手臂的时候，观众的情绪也积累到了一定的程度。在维克多拼命地挣脱时，这样的气氛越来越强烈。维克多不明白怎么回事儿，观众当然也不知道维克多将要面临什么样的危险，脑海里各种猜测一起冒出来。维克多只是逃跑，观众当然希望可怜的维克多能够摆脱这阴森森的恐怖。

【创作提示】11个镜头只有13秒钟，这样快速的镜头切换，加上快节奏音乐的推动，紧张恐惧的情绪达到了顶点。1秒多一点的镜头不太可能描述更多的细节和微小的表情，这些镜头的累加很单纯地就是为了强化恐惧感。至此，骷髅手臂所带来的恐怖效应便释放完成了，骷髅手臂这个道具的使命便完成了。

绝不能使用一个道具或一个元素没完没了地吓人，如果希望恐惧升级，必须有新的更加恐怖的元素出现才可以，否则就是小儿的把戏了。

【画面解读】镜头20~镜头30（28秒），维克多以为挣脱了那只手臂，刚要松口气，低头一

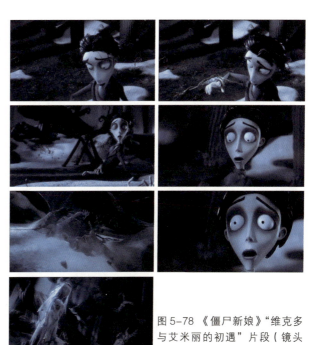

图5-78 《僵尸新娘》"维克多与艾米丽的初遇"片段（镜头20-30）

看，没想到手臂被自己拉断了，那只手仍然抓着自己。这让维克多更加紧张，他快速挥动手臂，想把抓着他的那只手臂甩掉，最终他还是成功了，手臂被甩到了地上。可是，远处的地方忽然动起来，好像有个东西要从地下拱出来，地面慢慢出现裂缝，地下的东西就要出来了。维克多大惊失色，觉得浑身瘫软，想跑却又动弹不得，眼看着从地下忽然又伸出另外一只手臂，然后露出一颗头。维克多目瞪口呆地看着这一切，已经是六神无主，这时，艾米丽的整个身体也从地下钻了出来，她穿着破烂的婚纱，一部分肋骨和整个腿骨露在外面，对着维克多，用低沉阴冷的声音说了句"我愿意"。

图5-79 《僵尸新娘》"维克多与艾米丽的初遇"片段（镜头31-36）

【观影感受】气氛稍微缓和一下，紧接着下一波攻势就要来临了。手臂被维克多甩在了一边，似乎摆脱了危险，其实不然，更强大的在后面。观众显然不会被这样一个小小的手臂所带来的恐惧感满足，他们期待更加恐怖的事情发生。

如观众所愿，远处的地方果然震动起来，一个大家伙就要破土而出。是的，观众的猜测得到满足了，他们兴奋而紧张地期待着这个新事物的出现。他们的脑海里已经出现了各种各样的恐怖形象，结合前面的手臂，他们知道是一个僵尸之类的角色即将登场。即便是有一定的心理准备，观众还是被这个破土而出的形象吓了一跳。

【创作提示】值得一提的是片中对艾米丽出场的描写，先是地面几次震动，一只手臂从地下伸了出来，抓向地面，紧接着头从地下冒出来，然后是维克多看呆了的表情，最后才是艾米丽全身正面的描写。音乐与艾米丽出现的动作节奏高度配合，使这位女主角的出场既恐怖阴森，又庄重华丽。

神秘人物的出场常会这样来安排，先局部后整体，先背面后正面，目的是增加神秘感，强调角色的地位和重要性。关于这种技巧，前文已经有过详细分析，这里不再赘述。

【画面解读】镜头31~镜头36（19秒），艾米丽朝着维克多走来，维克多坐在地上，吓得边往后退边站了起来开始逃跑。艾米丽捡起自己被扯断的手臂，追了上去。维克多跌跌撞撞地爬过一个小山坡，来到一片荒废的墓园，墓碑七扭八歪地林立着，维克多忽然被什么东西绊了一下重重地摔在地上。回头看时，艾米丽已经出现在山坡上，维克多惊恐地后退，艾米丽毫不停留地追了上来。

【声音效果】紧张的快节奏的音乐，维克多摔在地上的声音。

【观影感受】维克多跑得很快，从一个山坡上下来时摔在了那里。艾米丽没有奔跑，但她始终跟在维克多后面不远处。维克多两次回头，艾米丽越来越近，观众的情绪也越来越紧张。这是艾米丽第一次即将追上维克多。

【创作提示】注意俯仰镜头的使用，逃亡者一定是处于弱势的，要增加其危险性，就要进一步突出逃亡者的弱势。俯视镜头拍摄逃亡者，仰视镜头拍摄追逐者，便可以将这种感觉暗示给观众。

【画面解读】镜头37~镜头40（9秒），维克多从地上爬起来，已经惊慌失措，有点儿像无头

图5-80 《僵尸新娘》"维克多与艾米丽的初遇"片段（镜头37-40）

苍蝇似的乱撞，穿过一片树林的时候，一下子撞到了树上，撞得维克多头晕眼花，隐约看着艾米丽又追了过来。

【声音效果】维克多撞到树上的声音，专门描述艾米丽的有些迷幻的音乐。

【观影感受】维克多第二次遇到阻碍，第一次是摔倒，第二次是撞树。有些眩晕的维克多的视野中的艾米丽朝着自己飘过来，模糊不清的艾米丽显得更加诡异和恐怖，音乐在这个镜头里也开始有些迷幻的感觉。

【创作提示】表现追逐者的恐怖无非是描述其强大，异于常人或者干脆不是人类。强壮可以用障碍物被摧毁来表现，凶残可以用无辜群众被伤害来表现，诡异则可以用人类无法做到的动作来表现。

图 5-81 《僵尸新娘》"维克多与艾米丽的初遇"片段（镜头 41-45）

【画面解读】镜头 41~ 镜头 45（12 秒），维克多揉揉被撞的眼睛，躲开撞到的树木，继续向前狂奔。惊慌中，维克多一脚踏入结了冰的河面，回头向后看时更觉得紧张恐惧。冰面很滑，越是努力越不能前进，维克多只是在原地打滑。再次回头，艾米丽已经扑了过来。

【声音效果】维克多紧张的脚步声，惊愕的喊叫声。

【观影感受】这是维克多第三次遇到阻碍——冰面。努力奔跑却不能前进的感觉更加使人着急。很多人在梦里遇到过这种情形，后有恶魔追逐，拔足狂奔却怎么也不能前进，有心无力的感觉非常不好，这时往往能从梦中惊醒。

【创作提示】每一次的障碍都要与众不同，除了挑战程度的增加，情节设计上也要有所变化，有所创新，观众才能津津有味地看下去。首先是场景的变化，场景不能为了成本考虑而千篇一律，场景设计的变化会让观众耳目一新。其次是障碍方式的不同，叙事性影片一般偏向于自然的障碍或他人设置的障碍，幽默搞笑类的影片通常会遭遇角色自身造成的障碍。

图 5-82 《僵尸新娘》"维克多与艾米丽的初遇"片段（镜头 46-49）

【画面解读】镜头 46~ 镜头 49（27 秒），紧张中维克多跳出冰面，眼看着越来越近的就要追上自己的恐怖画面，不顾一切地向前跑去。艾米丽并没有拼命抓住他，只是不疾不徐地跟在后面。跑过一片灌木丛时，维克多又被灌木挂住了衣服，真的是屋漏偏逢连夜雨，维克多死命挣脱了，向一座桥跑去。忽然，维克多觉得自己已经逃亡成功了，终于摆脱了艾米丽的追赶，一群乌鸦飞过去，一切变得寂静了。维克多大口大口地喘着气，惊魂未定。

【声音效果】快节奏的音乐伴随着维克多的喊叫，树枝折断的声音，鸟群的叫声，维克多回头发现已经甩脱了艾米丽时，音乐停了下来，只有维克多惊魂未定的喘气声。

【观影感受】这一次的障碍是灌木丛，树枝把维克多挂住了，越是紧张越是摆脱不开，凭空又添了许多焦急。不过，最终维克多逃到了一座桥上，向后看时，艾米丽不见了，维克多逃出了那个恐怖的地方，终于逃出了艾米丽的魔掌，快节奏的音乐也适时地停了下来。看到这里，维克多安静下来，音乐停止下来，观众终于松了一口气，长时间的紧张情绪终于得以舒缓，可以放松一下了。

图 5-83 《僵尸新娘》"维克多与艾米丽的初遇"片段（镜头 50-58）

【画面解读】镜头 50~镜头 58（27秒），维克多四下看看，艾米丽已经不见其踪，桥上和远处的旷野都是空荡荡的，黑暗而寂静。就当维克多转身准备离开这个是非之地时，艾米丽忽然出现在维克多面前。维克多一步步后退，艾米丽一步步紧逼，终于艾米丽用她只有骨头的手，抓住了维克多的肩头。

本段是劫难再生，以为逃脱的维克多还是被艾米丽抓到了。

【声音效果】安静片刻，音乐又缓缓地响起，直到维克多回头一瞬间再次看到艾米丽时，音乐猛地加强并持续。

【观影感受】这一段的处理非常巧妙，为维克多和艾米丽相遇的整个段落画上了圆满的句号。较长时间的几个空镜头，让观众的情绪松弛了下来，为维克多暗自庆幸。然而，事情并没有如观众所料的那么容易结束，镜头 54 突然又发生了重大转折，维克多背对着摄影机，一步步后退，突然转身的时候发现艾米丽就在身后。同步加强的音乐加上艾米丽的近景，把观众吓了一大跳。

【创作提示】从角色背后拍摄静态镜头一般是为了渲染角色的情绪，通常用在角色伤心失落时。但从背后拍摄角色后退的镜头，则会给观众造成强烈的暗示——角色后面有人，有危险存在。角色不动时，采用中速的推镜头也能达到这样的效果。

【拉片笔记】

短镜头的频繁切换，一般都不是以复杂叙事为目的的，通常出现在比较紧急的状态下，也就是观众的情绪达到顶点要释放的时候。短镜头快速拼接不宜过多，好钢用在刀刃上，观众情绪到达顶点后很快就会回落，不能期望观众的情绪一直保持在巅峰状态。如果还一味地使用短镜头去强化，结果只能适得其反，成为无聊的噱头。所以，短镜头过后，应该是适度的放松，让观众稍事休息，让情绪缓和稍稍一下，等待下一次情绪的爆发。

追逐与逃亡的重要表现技巧就是，不管逃亡者如何拼命逃跑，都甩脱不了追逐者。但是在中间过程中，逃亡者必须要阶段性地停下来休息，追逐着也要适度地消失，给逃亡者喘息的时间。当逃亡者自以为摆脱了追踪的时候，追逐者才再次出现。

逃亡中越来越紧张的情绪可以通过以下几个方面营造：一是音乐节奏越来越快，响度越来越强。二是镜头时间越来越短，镜头切换越来越快，但一定要配合音乐的节奏。三是景别越来越近，尤其是逃亡者的角色，要逐渐由全景过渡到近景。四是摄影机运动的运用，突出追逐者越来越近的时候，适当给逃亡者一定的推镜头，能强化危险逼近的感觉。五是制造障碍，要给逃亡者制造各种障碍，随着时间的进行，障碍的强度应该越来越大，跨越的难度越来越大。开始是杂物、行人，然后是快速驶来的汽车、其他追逐者的堵截，接着是锁死的大门、楼顶的天台，最后一般逃亡者会被逼进死胡同、悬崖边，无路可走。六是空镜头的使用，目的在于渲染场景的危险性和角色逃脱的困难，比如被逼到悬崖边时，从悬崖上滑下的落石显示了悬崖的深不见底。七是天气变化和路人被扰，这是为了增加场景的复杂性，避免场面陷入单调的追逃，有时也可增加影片的趣味性，这要视影片风格而定。

练习：

影片的重新剪辑。

要求：

1. 选择一部节奏较快的影片中的部分镜头，重新剪辑成为一个气氛恐怖的片段。

2. 所选用的镜头原本不具备惊悚恐怖的画面气氛。

3. 可以自行寻找合适的外部音乐。

4. 可以对镜头重新调色配光，改变速度、方向、景别，但不能增加任何自创元素。

5. 剪辑完成的片长要求1分钟以上，MOV文件封装，H.264编码，数据速率6000-8000Kbps，1280×720，24p，方形像素。

5.6.2 追逐梦想的奔跑——《悬崖上的金鱼姬》片段（00：45：50-00：47：07）

图5-84 《悬崖上的金鱼姬》"海浪中的奔跑"片段（镜头1-2）

【画面解读】镜头1（3秒），远景，深蓝色的海浪中，一个小女孩儿出现了，她在海浪中奔跑。

镜头2（4秒），全景，波妞看着摄影机的方向，快乐地奔跑着。

图5-85 《悬崖上的金鱼姬》"海浪中的奔跑"片段（镜头3-6）

【画面解读】镜头3（5秒），近景，莉莎和宗介开着车在暴雨中前进，宗介发现了波妞，行进中，宗介被颠得七荤八素。

镜头4（2秒）远景，汽车漂移着转过一个弯道。

镜头5（3秒）近景，莉莎把宗介拽到副驾驶的座位上来。

镜头6（6秒）远景，摇，汽车在惊涛骇浪中显得很渺小。

图5-86 《悬崖上的金鱼姬》"海浪中的奔跑"片段（镜头7-12）

【画面解读】镜头 7（3 秒），波妞自右向左奔跑。

镜头 8（4 秒），跟随着汽车，波妞自左向右在海浪中奔跑。

镜头 9（3 秒），宗介这次看清了真的是个小女孩儿，惊讶的表情。

镜头 10（8 秒），波妞从右向左奔跑，张着手臂在海浪上面翻滚跳跃。

镜头 11（14 秒），波妞跟随着汽车，自左向右，一会儿跳到岸上，一会儿跳回海里。

镜头 12（6 秒），俯拍，波妞的跳跃。

图 5-88 《悬崖上的金鱼姬》"海浪中的奔跑"片段（镜头 19-21）

图 5-87 《悬崖上的金鱼姬》"海浪中的奔跑"片段（镜头 13-18）

【画面解读】镜头 13~镜头 18（每个镜头 2 秒，共 12 秒），俯拍，波妞跑得非常快，眼看就要追上莉莎的汽车了，宗介好奇地看着波妞，他不知道这个小女孩儿为什么要跟着汽车奔跑。

【画面解读】

镜头 19（3 秒），近景，莉莎紧握着方向盘，宗介向车后方注视着。

镜头 20（6 秒），远景，汽车一个急转弯过来，巨大的海浪紧跟着扑过来。

镜头 21（3 秒），俯拍，波妞掉落到了海里。

【声音效果】整个段落以久石让的一曲《海浪中的波妞》贯穿，加上波妞踏水的声音，波妞的呼叫声和莉莎的自言自语。

【观影感受】本段可以分为五个小节，共 79 秒。如果把本段落看做一个独立的故事，这段小小的情节也存在着完整的叙事结构。

（1）出现。音乐响起，波妞突然在海浪中出现，观众立刻意识到这是波妞来了，精神陡然为之一振，兴奋起来。

（2）前行。莉莎和宗介开的汽车在海浪的逼迫下颠簸前行，看起来颇具危险性，似乎随时都会被海浪卷走，以此制造强烈的紧张感，增加观众的关注度。

以上为开始部分（共 20 秒），波妞在海浪中出现，汽车在海边的公路上颠簸，波妞追逐汽车，这是人物关系的建立。

（3）追逐。惊涛海浪中，波妞在海浪中翻滚、跳跃、奔跑，波妞却奔跑如飞，这是波妞重获自由的快乐，也是发现宗介后的兴奋。观众完全沉

浸其中，随着波妞的一次次精彩动作的出现，内心时而欢呼雀跃，时而提心吊胆。

此小节为发展部分（共35秒），以较长的镜头为主，波妞的动作一直在变化，不断花样翻新，一刻不放松地追逐着汽车。

（4）接近。眼看波妞就要追上汽车了，宗介好奇、紧张地盯着这个"陌生"的女孩儿，他们两个距离越来越近，观众的心也提到了嗓子眼儿，生怕一不小心波妞再失去宗介。

此小节为高潮部分（共12秒）。拼命地努力，终于要实现愿望了，镜头节奏很快，6个镜头，每个2秒。

（5）落水。意外还是出现了，一个巨浪接着一个巨浪地打来，汽车急速转弯，波妞掉落到了海里。观众的心情也跟着跌落了下去，内心充满了遗憾，波妞和宗介就这样错过了。

此小节为结束部分（12秒），为片段画上了结尾，交代了结果，虽然对于观众来说，这是个遗憾的结果。

【创作提示】对于情节相对简单，以抒情为目的的段落，设计可以采用如下技巧：

（1）划分更细小的片段，把握情绪变化。通过对段落的剖析和分解，让整个叙事段落呈现出应有的情绪波动曲线，符合观众的观影心理。音乐和镜头时间的把握正是基于这一点。

（2）寻求变化，既然叙事性不强，就要在角色的表演方面寻求变化，在角色动作上寻找突破，景别、拍摄角度、摄影机运动也要做出适时的改变，使观众时刻都有新东西可看，都有新感情体验。

（3）音乐的情绪带动作用。一曲好的音乐能够让抒情事半功倍，将音乐与画面完美结合，使音乐主导影片节奏，并和画面产生良好的相互作用。

参考文献

[1] 路易斯·贾内梯. 认识电影[M]. 北京：世界图书出版公司，2007.

[2] 丹尼艾尔·阿里洪. 电影语言的语法[M]. 北京：北京联合出版公司，2013.

[3] 默奇. 眨眼之间——电影剪辑的奥秘[M]. 北京：北京联合出版公司，2012.

[4] 卡茨. 电影镜头设计——从构思到银幕[M]. 北京：世界图书出版公司，2010.

[5] 大卫·波德维尔. 电影艺术——形式与风格[M]. 北京：世界图书出版公司，2010.

[6] 博格斯，皮特里. 看电影的艺术[M]. 北京：北京大学出版社，2010.

[7] 佩帕曼. 拆解好电影[M]. 北京：世界图书出版公司，2011.

[8] 德尼斯. 动画电影[M]. 杭州：浙江大学出版社，2013.

[9] 孟军. 动画电影视听语言[M]. 武汉：湖北美术出版社，2009.

[10] 赵前，丛琳玮. 动画影片视听语言[M]. 重庆：重庆美术出版社，2007.

[11] 孙立. 动画视听语言[M]. 北京：京华出版社，2010.

后 记
POSTSCRIPT

在多年的动画教育教学过程中，在《动画视听语言》课程的多轮讲授中，笔者深深感受到动画视听语言的博大精深。一部优秀动画片正是通过各种各样的视听手段向观众讲述故事，传递情感的。对于创作者来说，时时刻刻以观众为出发点，尊重观众，理解观众，通过真诚的努力为观众带来丰富的情感体验是十分重要的。

动画影像中的明暗、线条、构图、运动，动画的对白、音乐和音效都可以传递丰富的涵义，这是创作者与观众们沟通的桥梁。动画视听语言应该引起足够的重视，更应该在创作中加以应用和探索。

本书的许多感悟来自于课堂上学生的反馈和指导学生创作时的思考，多轮的授课和多次的课程改革，让这门课程越来越受到学生的重视和喜爱。学生的勤奋和对知识的渴求让我们深受感动，他们在创作中的坚韧不拔让我们尊敬。他们认真的讨论和实践，即使多次的失败也毫不气馁；他们对老师充满了信任与期待，这更让我们不敢有丝毫的懈怠，唯有更加努力的付出，才对得起一张张充满自信、灿烂的笑脸。希望他们在动画的道路上一帆风顺。

本书编写过程中，得到了许多人的帮助，其中秦俭协助查阅资料、校对文字，张笑语为本书绘制封面插画、聂晨为本书截取视频和图像，非常感谢他们的付出。

图书在版编目（CIP）数据

动画视听语言/魏长增，刘东明，刘芳编著. —北京：中国建筑工业出版社，2014.6
高等院校动画专业核心系列教材
ISBN 978-7-112-17071-5

Ⅰ.①动… Ⅱ.①魏…②刘…③刘… Ⅲ.①动画片－电影语言－高等学校－教材 Ⅳ.① J954

中国版本图书馆 CIP 数据核字（2014）第 150343 号

责任编辑：李东禧　吴　佳
责任校对：李美娜　张　颖

高等院校动画专业核心系列教材
主编　王建华　马振龙　副主编　何小青

动画视听语言

魏长增　刘东明　刘　芳　编著

*

中国建筑工业出版社出版、发行（北京西郊百万庄）
各地新华书店、建筑书店经销
北京嘉泰利德公司制版
北京方嘉彩色印刷有限责任公司印刷

*

开本：880×1230毫米　1/16　印张：8$\frac{1}{2}$　字数：220千字
2014年11月第一版　2014年11月第一次印刷
定价：55.00元
ISBN 978-7-112-17071-5
　　（25674）

版权所有　翻印必究
如有印装质量问题，可寄本社退换
（邮政编码　100037）